ÉTUDE

SUR

GEORGES MICHEL

PAR

ALFRED SENSIER

PARIS

ALPHONSE LEMERRE, LIBRAIRE-ÉDITEUR

PASSAGE CHOISEUL, 27-29

DURAND-RUEL, RUE LAFFITTE, 16

—

1873

GEORGES MICHEL

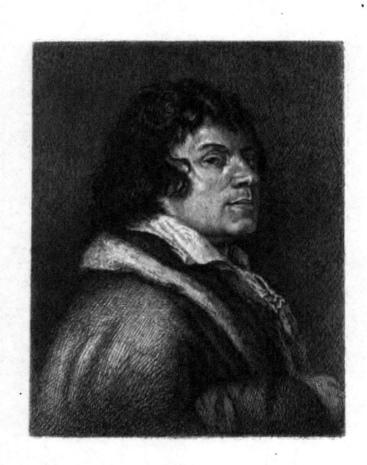

A

JULES DUPRÉ

PEINTRE

E *place ce livre sous l'égide de Celui qui, le premier, m'a montré le Ciel et les Horizons de l'Art; qui m'a soutenu de sa force et de son amitié dans les combats de l'Idée contre la Matière; que j'ai vu toute sa vie, tenace et intrépide, comme le navigateur d'Horace, affrontant face à face le péril et la vérité;*

Qui le premier, de notre temps, a mis le pied sur le domaine de la vraie nature, sur ce sol envahi par l'artifice et par le faux goût, sur ce sol que nous avons reconquis par la confiance et la foi, en ce qui sera toujours grand et beau: l'Œuvre de Dieu!

Je place ce travail sous les auspices de Jules Dupré, peintre, que j'admire comme un Maître, que j'aime comme un frère.

Je puis dire à Dupré le mot du poète antique, à Dupré qui n'est plus de notre temps:

O et præsidium et dulce dœcus meum.

Ave.

PRÉFACE

'ETUDE *que nous publions sur un peintre français, à peu près inconnu de la génération moderne, a été depuis longues années préparée par des notes, des récits, des renseignements contemporains de Michel.*

Un homme de talent n'est pas absolument jeté dans l'oubli : il vit toujours dans la mémoire ou dans la vision de quelques témoins qui en transmettent la tradition. Mais les temps ont leurs caprices, leurs ingratitudes. Nos pères se rappelaient encore que Albert Cuyp, Hobbema, Watteau, Prud'hon, etc., en avaient subi les dédains pendant de longs jours. Michel, comme eux et bien d'autres, a éprouvé ces intermittences de succès.

Ce n'est pas une existence inventée ou amplifiée à plaisir que nous soumettons aux amis de l'art. C'est la biographie exacte d'un peintre de talent et d'un caractère original que nous avons tenté de reconstituer sur pièces ou par enquêtes authentiques.

Ce que nous n'avons pu toucher du doigt ou relater d'après des documents contemporains, nous l'avons laissé dans l'ombre.

Notre dernier chapitre et notre appendice montrent assez que nous

n'avons marché que pas à pas dans nos découvertes, et que cette étude constitue moins un livre qu'un dossier, avec pièces à l'appui.

Nous n'avons pas inventé Michel ; d'autres, avant nous, ont demandé justice pour le peintre oublié.

Th. Thoré, la vigie clairvoyante de 1830, le défenseur de toutes les bonnes causes, a jeté le premier cri d'appel.

C'est à Thoré, qui a tant combattu pour Eugène Delacroix et pour Théodore Rousseau, pour tout ce qui était méconnu, que nous devons l'exhumation de Michel. Nous ne sommes que son continuateur.

Il nous est doux et amer tout à la fois, alors qu'il n'est plus, de rendre au courageux homme de guerre de la critique d'autrefois ce public hommage.

N'oublions pas les morts !

M. Paul Lacroix, un des premiers, a propagé la mémoire de Michel ; ses efforts datent de 1848. Il fut notre devancier.

Nous n'acclamons pas Georges Michel comme une des grandes figures de l'art, tant s'en faut ; mais nous le citons comme un de ces types d'artistes français qui eurent leur part de création, d'originalité et de franchise ; comme un homme intéressant à étudier dans ses débuts et jusqu'à sa fin, parce qu'il sut, d'ouvrier en peinture, conquérir les grades d'artisan et d'artiste par son amour de l'art ; comme une personnalité qu'il est juste de relever de l'oubli ; comme un type de modestie qu'il est bon de montrer en exemple.

A. S.

Paris, avril 1873.

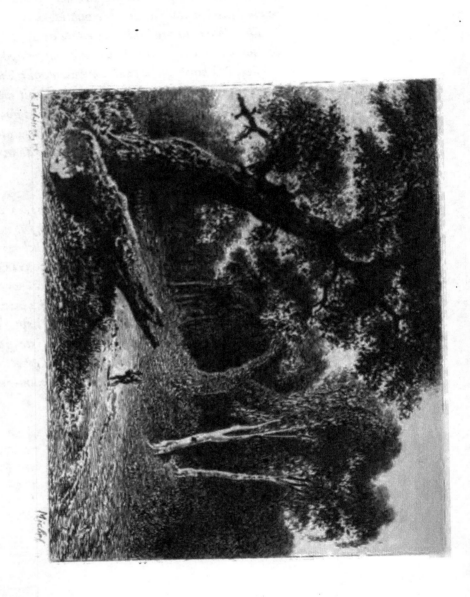

GEORGES MICHEL

CHAPITRE PREMIER

LE PEINTRE INCONNU. — RECHERCHES SUR MICHEL.

L y a déjà plus de trente ans, quelques pauvres artistes, jeunes alors, s'arrêtaient devant quelques infimes brocanteurs pour y regarder certaines toiles exposées, à terre, à l'indifférence des passants et aux hasards de la rue.

Ces tableaux, peints sur papier et recollés sur toile, semblaient un accident au milieu des choses sans nom qui peuplaient les boutiques des négociants en bric-à-brac.

Elles portaient un air farouche et irrité ; toutes sorties de la même officine, elles paraissaient écloses sous la main d'un homme qui n'avait égard ni aux traditions de l'école, ni aux

bienséances des salons, ni aux précautions à prendre pour l'in-
dustrie mercantile.

Ces peintures faites de jet, pleines de témérité et d'insolence,
accusaient un tempérament de peintre et un audacieux des plus
excentriques. Celui qui avait osé de telles audaces n'avait
certainement reculé devant aucune critique et s'était déclaré
lui-même hors la loi.

C'était un de ceux qui, en entrant sur la scène de l'art, avaient
mis tout aussitôt les pieds dans le plat, sans prévenir personne.

Et pourtant sur ces œuvres étranges, sans signature et sans
signalement, l'œil exercé reconnaissait la robustesse du coup
d'œil et la chaleur du sang.

Quand on ne voyait qu'isolément ces toiles, on se disait que
c'était l'œuvre de hasard d'un malheureux déclassé pris par la
fièvre de l'art, jetant en défi à un siècle dégénéré ses sarcasmes
et ses violences.

Mais quand on compta par centaines ces manifestations sau-
vages, quand on vit que les sites représentés étaient presque
toujours des plaines, des collines ou des villages des environs
de Paris, on voulut connaître l'auteur de cet innombrable enfan-
tement, on voulut lever le masque de cet anonyme et se trans-
mettre le nom de ce solide ouvrier de l'art.

On chercha longtemps, car l'auteur ne paraissait guère s'être
soucié de la vulgarisation de son œuvre; ces étranges études
sortaient pour ainsi dire de dessous terre, sans origine, sans
légende et sans nom, se transmettant de brocanteur à artiste,
comme une menue monnaie de l'art qu'on sauvait de la destruc-
tion. Certains exploiteurs les retiraient même de la circulation
pour s'en approprier la paternité, les revêtaient de personnages,
les rajeunissaient de teintes à la mode et les vendaient comme
de leur fabrique.

Enfin un vieux brocanteur finit par expliquer ce mystère. Le
peintre de ces choses anonymes se nommait Michel, il était
mort âgé de près de quatre-vingts ans, dans la misère et les
infirmités (il aurait plus de cent dix ans aujourd'hui).

Les anciens de Montmartre se rappelaient encore l'avoir vu, chaque jour, partir pour la promenade et revenir exactement tous les soirs avec sa famille.

Mais là se bornait la tradition populaire et rien ne transpirait encore sur la réelle existence du peintre, sinon le récit d'anecdotes qui nous semblaient plus douteuses que véridiques, sur ses goûts et sur son caractère.

Thoré, avec l'entrain et l'assurance qu'on lui a connus, tenta d'esquisser une note biographique sur le vieil artiste; mais, en dehors de sa critique d'art qui était juste, il n'était arrivé qu'à recueillir des propos de faubourg et des anas de quartier; c'était, d'après lui, une contre-épreuve de l'existence de Lantara et de celle de maître Adam, le menuisier de Nevers; un buveur émérite, faisant ses tableaux au cabaret et ne puisant son talent que dans l'ivresse.

Thoré s'exprimait ainsi dans un feuilleton du *Constitutionnel*, en 1846. Il ne faut y voir que le premier bruit de l'existence de Michel, bruit plein d'inexactitudes et de traditions incomplètes ou erronées. Nous signalons cette notice comme une critique déjà pleine de sagacité et de verve du talent de Georges Michel. Thoré avait du premier coup jugé sainement l'artiste, s'il n'avait pas ressuscité l'homme.

Histoire de Michel, peintre excentrique (1)

LES CARRIÈRES MONTMARTRE

« La mort d'Hector Martin (2) nous rappelle la vie d'un singulier artiste qui a fait un millier de tableaux, sans qu'on soupçonnât son existence. Les amateurs commencent cependant à

(1) *Constitutionnel*, feuilleton du 25 novembre 1846.

(2) Hector Martin était un jeune peintre, ami et élève de Gigoux et de Théodore Rousseau, qui donnait de belles espérances, et qui est mort de misère et de découragement en 1846, après avoir été refusé au Salon par le Jury.

connaître Michel, le hardi paysagiste, mort, il y a quelques
années, à l'âge d'environ soixante ans (1).

« Ce Michel était marchand de bric-à-brac et de vieille pein-
ture, je ne sais où, dans une échoppe ou sur le bord d'un trot-
toir, pauvre comme un philosophe et insouciant comme un
artiste. Quand il avait plié bagage, vers le soir, il s'acheminait
du côté de la barrière Montmartre, sa femme à un bras, une
boîte à couleurs dans l'autre main. L'homme et la femme
s'attablaient dans quelque guinguette, et après avoir bu du vin
bleu ou violet, selon sa bourse, l'artiste allait s'asseoir au bord
d'une carrière, contemplant le ciel qui couve ce paysage terne
et déchiré avec le même amour qu'une campagne féconde ou
une forêt majestueuse. Alors il brossait avec furie, en quelques
minutes, une étude d'un aspect extraordinaire, approchant sou-
vent de Ruysdaël pour le ton du ciel, de Huysmans pour
l'abondance de la touche dans les terrains, et même d'Hob-
bema dans quelques dessous mystérieux, quand il rencontrait
des arbres et des broussailles. Puis il courait un peu plus loin,
s'installait à un autre point de vue et faisait ainsi trois ou quatre
ébauches dans la soirée. De trouver acquéreur pour ces caprices
grossiers, pour cette peinture sauvage, sous le règne de David
ou de M. Ingres, alors que Demarne, autrefois, dans la peinture
de genre, et Watelet, dans le paysage, ou plus récemment,
M. Brascassat et M. Calame, étaient en possession de la faveur
bourgeoise, c'était impossible. Peut-être Michel en fit l'essai, et
mêla-t-il quelques-unes de ses pochades aux vieilles toiles de
sa boutique; mais on ne dit pas que ses tableaux aient vu le
jour en ce temps-là; et, comme un vrai philosophe qu'il était, il
avait pris le parti, à la fin, d'entasser tous les soirs dans son
grenier les vives études de sa journée. Si bien qu'on y trouva
huit cents peintures quand il mourut!

« Tout cela fut adjugé en tas, à sa vente. Un seul acquéreur

(1) C'est à quatre-vingts que Thoré aurait dû dire ; Thoré se trompe ; on verra
plus tard la relation due à madame veuve Michel.

en acheta, je crois, quatre cents en quelques lots pour presque rien, et il en revendit une partie au détail à quinze ou vingt francs pièce.

« Après cette dispersion, on vit de temps en temps passer, dans les ventes publiques, un paysage de Michel. Qu'est-ce que Michel? on le vendait vingt-cinq à trente francs. Aujourd'hui, Michel monte quelquefois à quatre ou cinq louis.

« Presque toutes ces études, en si grand nombre, sont prises autour des carrières Montmartre. Il ne paraît pas que Michel ait beaucoup voyagé hors de la banlieue. Parfois, cependant, on trouve de lui une vue de forêt, avec un bonhomme sur un gros cheval blanc qui revient toujours et qu'il faisait à merveille (1), ou avec quelques bûcherons déguenillés.

« Michel n'est pas le peintre de la fashion. Parfois un horizon sans bornes, avec des plans successifs dessinés par la lumière, une campagne rase en bande rectiligne sur le ciel, à la façon de Koning; mais ces forêts et ces plaines sont des exceptions. Michel retourne bien vite à ses carrières jaunâtres qu'il peint à coups de balai, comme les caprices d'Herrera l'Espagnol, ou comme les rochers exécutés par Salvator dans ses moments de violence fougueuse.

« Il n'est pas étonnant qu'avec une pareille manie, la peinture de Michel n'ait jamais eu beaucoup d'amirateurs, et, certainement, elle n'est pas destinée à figurer dans les collections choisies. C'est une étrangeté curiéee pour les artistes et bien placée dans un atelier. Nous ne connaissons guère que trois ou quatre paysages de Michel assez terminés pour mériter le nom de tableau; chez M. Baroilhet, un Moulin à vent, fin et précis comme un vieux tableau hollandais; chez M. Greverat, une Chaumière sur la lisière d'un bois, paysage vigoureux qui se soutiendrait à côté d'un Ruysdaël. M. Greverat possède, en outre, une centaine d'études peintes de Michel, sur toile ou sur papier.

(1) Thoré se trompe, ce groupe de cheval et d'homme est très rare chez Michel.

« Pourquoi l'auteur de toutes ces ébauches brusquement maçonnées a-t-il gâché ainsi un talent réel et une vocation de grand artiste? Pourquoi?

« Pendant que Michel siégeait à la barrière, M. Bidault siégeait à l'Institut. .

. »

Thoré en disait bien plus long dans ses causeries; il était l'écho des faubourgs, ou plutôt la dupe de ses rêves; mais il racontait que Michel, peintre excentrique et grand ami de la bouteille, ne se mettait pas au travail sans s'être monté la tête avec le crû des barrières, et que, le soir, sous les arbres des boulevards extérieurs, on l'avait rencontré souvent, comme Silène, dormant à l'ombre d'un vieil orme, et vaincu par de copieuses libations. C'était, à l'entendre dire, un original de la trempe des peintres d'enseignes qui, à cette époque-là, sous la bannière de Davignon ou du père Juhel, avaient la réputation d'absorber le liquide vineux dans des proportions colossales.

Charles Jacque, le peintre-graveur, s'était aussi passionné pour les ouvrages de Michel. Il courait après les vieilles toiles fauves du peintre de Montmartre. Il les exhibait en son atelier et se montait la tête aux mâles harmonies de cette peinture aux essais fantastiques, aux pochades audacieuses, aux dessins lumineux que nous faisions ressusciter sous la battue universelle qu'on pratiquait chez les brocanteurs.

Mais rien ne venait nous révéler l'existence de cet être disparu.

Jacque, sur une vague indication du quartier, était allé aux Incurables de la rue des Récollets où, là, on lui avait dit qu'on se souvenait à peine d'y avoir vu un vieillard qui avait été peintre et qui pouvait bien se nommer Michel; qu'il avait passé plusieurs années à cet hospice et qu'il y était mort depuis peu de temps; que ce vieillard étant très peu communicatif, on ne savait rien de sa vie, sinon qu'il avait été peintre. Quant à être certain que ce fût un Michel, on ne l'affirmait pas.

En outre, nous nous disions que Michel était un nom répandu

et, qu'en supposant que nous ayons mis la main sur un peintre de ce nom, ce n'était point une raison pour que ce fût le Michel, le peintre introuvable de Montmartre.

Et, en effet, les livrets des Salons constataient plusieurs artistes de ce nom; et l'*Almanach des Beaux-Arts*, de Landon, signalait aussi un Michel, paysagiste, rue du Four, nº 290, en 1804, et le livret de cette même année, un G. Michel, demeurant rue des Filles-Sainte-Marie.

D'autres artistes s'amusaient à pasticher les plaines de Michel, à se livrer à des empâtements déréglés, à des effets aveuglants, qui eussent répugné à la responsabilité de ces pseudo-créateurs, s'il eût été obligatoire de les signer ou de les reconnaître.

D'autres encore cherchaient à singer ses dessins et les répandaient dans les ateliers et chez les jeunes amateurs trop confiants, comme un papier-monnaie qui devait plus tard prendre une hausse considérable.

Tout ce mouvement était prématuré, car l'esprit public n'était pas encore tourné vers les robustes harmonies de l'art, et, en résumé, c'était un bien petit nombre d'hommes qui comprenaient les qualités de Michel.

On était encore éloigné du temps où l'on rechercherait les pages de Théodore Rousseau, de Jules Dupré, de Corot, etc. Il était donc logique qu'on eût grande répugnance des toiles de cet « enragé fanatique ». L'opinion s'effarouchait et s'indignait des « inconvenances » de ce peintre mal élevé qui osait insulter à la décence publique.

Nous en étions resté à la version peu probable de Thoré. Mais nous nous disions qu'un peintre si prompt à saisir les scènes pathétiques du paysage ne pouvait pas être un vulgaire épicurien de barrière, ni un malade d'esprit au cerveau ramolli par la boisson.

Nous étions toujours à interroger ce sphinx oublié, nous bornant à célébrer les louanges de Michel en prose, en vers et en musique, car nous étions quelques jeunes amis réunis chaque soir dans une communauté de pensées sur l'art, et nous

ne nous quittions pas sans entonner le chœur du « grand Michel » en vers très libres et en musique encore plus bruyante; quand un des nôtres vint, en 1849, nous annoncer qu'il avait fait une précieuse découverte, qu'il avait retrouvé la veuve de Michel le peintre, et qu'elle demeurait, avec sa fille, dans la maison même que cet ami habitait.

Il avait causé avec elle et il était certain qu'elle se prêterait de la meilleure grâce à me donner des renseignements sur l'existence de son mari.

Je me rendis aussitôt à l'atelier de cet ami, rue Breda, et, quelques instants après, je vis entrer une petite femme d'une soixantaine d'années, au maintien modeste et paraissant souffrir dans sa position de fortune.

Son air était digne, et elle avait l'attitude d'une femme qui ne demande rien et dont on est l'obligé.

« Messieurs, nous dit-elle, vous désirez, à ce qu'il paraît, avoir des renseignements sur mon mari; je suis prête à vous servir en tout ce qui vous intéressera sur lui et sur moi; mais avant de commencer, je voudrais bien savoir si, comme d'autres personnes plutôt curieuses qu'intéressées à la mémoire de Michel, vous voulez vous amuser de son caractère et des originalités de sa peinture. De toutes façons, je parlerai, puisque vous le désirez, mais j'ai besoin avant tout de connaître vos dispositions. »

L'air résigné que la pauvre femme opposait aux plaisanteries qui lui avaient été faites, n'était pas un encouragement à l'ironie ou aux charges d'atelier.

Je la rassurai du mieux que je pus, en lui affirmant que le goût et l'admiration que j'avais depuis longtemps pour les œuvres de Michel étaient une garantie suffisante; que dans tout ce que je lui demandais, je n'avais qu'un but : le respect d'un homme injustement méconnu.

Elle parut avoir confiance, me regarda fixement, comme pour scruter une dernière fois mes intentions, et me dit : « Eh bien, laissez-moi un peu me chauffer, car il fait bien froid.....

La chaleur du poêle fera dégeler mes vieux souvenirs, et alors je vous raconterai la vie de Michel, depuis sa naissance jusqu'à sa mort. »

Dix minutes après, elle parlait sans emphase, et donnant aux faits et aux dates une précision qui avait le cachet de la vérité.

On en jugera par l'ingénuité de son langage que nous avons voulu conserver.

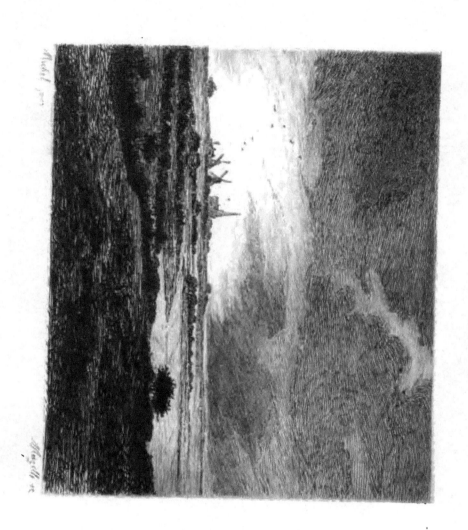

CHAPITRE II

RÉCIT DE LA VEUVE DE MICHEL, SA NAISSANCE, SON ENFANCE, SA FAMILLE, SON
ÉDUCATION. — MM. DE CHALUE, DE BERCHIGNY, DE CRAMMONT-VOULGY, BRUANDET,
DEMARNE, SWEBACH, MADAME VIGÉE-LEBRUN, LE BARON D'YVRY. — SA PREMIÈRE
ET SA SECONDE FEMME. — PROMENADES DE MICHEL, SON TRAVAIL, SA VIE, SA MORT,
SON PORTRAIT; SOUSCRIPTION EN FAVEUR DE SA VEUVE; ERRRURS SUR MICHEL.

ON mari, messieurs, s'appelait Georges Michel ;
il est né à Paris, le 12 janvier 1763, sur la paroisse
Saint-Laurent.

« C'était un homme petit, leste et bien fait,
fort aux tours d'adresse et de force. Jamais fati-
gué, il faisait des courses que n'auraient jamais pu accomplir les
fameux coureurs d'avant la Révolution, et il disait de ses jambes
qu'elles étaient comme le bon acier : plus elles vieillissaient, plus
elles se trempaient au grand air.

« Ses yeux étaient noirs et aussi les cheveux, le nez gros, la
bouche grande et les dents blanches comme l'ivoire; à quatre-
vingts ans, il les avait encore toutes.

« Toujours gai, toujours content, il chantait sans cesse; mais
quand nous arrivions aux buttes Montmartre ou aux buttes
Chaumont, il devenait muet, il regardait la plaine avec inquié-
tude et nous rudoyait ferme si nous cherchions à lui parler;
mais il était foncièrement bon et prompt à obliger comme à
s'emporter.

« Son père était employé aux Halles. M. de Chalue, fermier général, l'avait placé, tout enfant, chez le curé du village des Vertus, dans la plaine Saint-Denis, qu'il aima toujours comme son Paradis.

« A douze ans, M. de Chalue le plaça en apprentissage chez M. Leduc, peintre d'histoire; mais Michel avait une tête d'enfant qui ne voulait pas être commandé; l'atelier l'ennuyait, et il faisait bien souvent l'école buissonnière pour aller dessiner d'après nature dans la plaine des Vertus, où il se plaisait plus que partout ailleurs.

« Un jour qu'il était à peindre dans un pré, un taureau se jeta sur lui comme un furieux, le roula longtemps sur la terre où il le laissa pour mort; il resta toute une nuit sans connaissance; on le trouva là, on le crut trépassé; mais l'enfant avait la vie dure. Un fermier de Saint-Denis le reconnut et le rendit au curé des Vertus, qui le soigna et le sauva.

« A quinze ans, il était déjà bien habile et donnait des leçons à mademoiselle de Chalue, ce qui lui permettait de continuer à étudier et de voir les peintres en réputation pour en recevoir des conseils.

« A quinze ans, il fit la connaissance d'une jeune fille de son âge qui était blanchisseuse, Marguerite Legros; il en devint amoureux comme un fou; il voulut l'épouser, mais les parents s'y opposèrent; alors les amoureux se sauvèrent, se cachèrent, et on n'entendit plus parler d'eux.

« A seize ans, il avait un enfant; à vingt ans, il en avait cinq.

« Sa petite famille était lourde à élever. Il cherchait le moyen de la faire vivre; il ne trouvait guère d'amateurs ou de leçons. C'est alors qu'il fit connaissance de M. de Berchigny, un fameux colonel des hussards de ce temps-là, qui aimait à le voir dessiner. Il lui dit : « Écoute, Michel, si tu veux me donner des « leçons, je t'emmènerai avec mon régiment; tu vivras comme « mes sous-officiers et tu auras le grade de lieutenant; tu enver- « ras ta paie à ta petite famille et tu seras heureux et libre avec « mes hussards. »

« Michel n'avait pas à choisir ; il partit en Normandie, où les hussards de Berchigny étaient en garnison ; il y resta plus d'une année ; mais il ne voyait plus sa femme et ses petits enfants et n'entendait plus parler de Montmartre. Michel n'y tint plus, il quitta les hussards et revint à Paris, où il trouva l'occasion de travailler avec M. de Crammont-Voulgy, intendant de la maison de Monsieur, frère du roi.

« Tous ceux qui voyaient Michel l'aimaient pour sa gaîté et ses bonnes manières. Le duc de Guiche et sa jeune femme prenaient des leçons de Michel, ils l'entraînèrent avec eux sur les bords du Rhin, en Allemagne. M. de Crammont, une autre année, l'emmena en Suisse, où il allait voyager avec ses sœurs. Michel l'y accompagna, et quand il apprit la convocation des États généraux, il voulut revenir à Paris, où il arriva quelques jours avant l'affaire de la Bastille. Michel avait la tête chaude, il crut que le massacre de Paris allait être ordonné ; il se mit avec les bourgeois et les gardes françaises et combattit à la prise de la Bastille.

« A partir de ce moment, il se lia avec les patriotes à la mode, fréquenta les jacobins, et devint un grand admirateur de Mirabeau, de Pétion, de Robespierre, de Camille Desmoulins et des autres orateurs célèbres de la Révolution.

« Vous avez sans doute entendu parler de Bruandet, ce mauvais sujet des faubourgs qui avait un grand talent pour les intérieurs de forêt ; Michel et lui furent pendant un temps des compagnons inséparables. Ils étaient toujours ensemble au bois de Boulogne, à Romainville ou aux prés Saint-Gervais, et aux cabarets des barrières, où Bruandet aimait à boire et à faire l'aimable avec les femmes ; mais, tout en lui tenant compagnie, Michel, au fond, était sobre, il se plaisait avec Bruandet, parce que c'était un peintre de mérite et qui lui donnait de bons conseils ; mais cette vie d'inconduite le fatigua tant qu'il fut forcé de le quitter ; on dit même que Bruandet mourut jeune par l'excès de ses débauches et que Michel se vit en même temps débarrassé de son ami compromettant et du genre de vie où il l'avait entraîné.

« Car Bruandet était un compagnon bien extraordinaire et un dissipateur sans raison. Le dimanche surtout, ils couraient tous deux par la campagne pour voir les bois, les champs et la Seine; quand ils étaient rompus de fatigue, ils s'arrêtaient pour dîner au premier cabaret venu, et, là, Bruandet devenait querelleur et cherchait dispute aux passants, rien que pour faire voir à Michel sa force corporelle ou son adresse au bâton ou au sabre; souvent on se battait, et Michel, forcé de défendre son camarade, dégaînait fièrement, car, à cette époque, messieurs, tout citoyen portait le sabre, et Michel savait s'en servir comme un vrai militaire; Michel se battait, sauvait ce diable de Bruandet et s'en retournait tout glorieux à Paris; mais, souvent aussi, il y avait du sang répandu, et Michel et Bruandet finissaient leur partie de campagne au corps de garde.

« Il y avait des jours où ils étaient moins tapageurs et où ils se promenaient tranquillement sur les bords de la Seine; alors il prenait fantaisie à Bruandet de s'amuser à faire des ricochets sur l'eau. Quand il n'avait pas de petites pierres à la main, il ne trouvait rien de plus drôle que de lancer sur la rivière des écus de six francs, qui brillaient au soleil en ricochant bien loin, comme des étoiles filantes, ce qui faisait rire Bruandet comme un bienheureux. Michel n'était pas plus sage et perdait ainsi son pauvre argent pour jouer avec ce fou de Bruandet, et c'est comme cela que se dépensait souvent le prix de quelques bons tableaux.

« J'ai entendu dire que Bruandet finit très mal, qu'il jeta par la fenêtre une femme qui l'avait trompé, ce qui le fit condamner à mort; mais il paraît que la femme n'était pas de qualité, et la justice de ce temps-là ayant beaucoup de besogne avec les nobles et les conspirateurs, Bruandet put s'échapper, grâce à la protection de quelque patriote amateur de tableaux, et qu'il alla se cacher dans la forêt de Fontainebleau, où il fit de bien belles choses en peinture, et puis, il revint après mourir à Paris dans un coin des faubourgs.

« Michel m'a parlé souvent de Bruandet comme d'un grand

diable, aussi haut qu'un tambour-major, toujours le sang à la tête et facile à s'emporter; mais, dès qu'il se mettait à peindre d'après nature, il devenait doux comme une jeune fille, ne parlait plus et ne se serait pas dérangé si son plus grand ennemi était passé près de lui. Bien souvent il était mécontent de sa journée de travail et, ces jours-là, il avait plus envie de pleurer que de chercher querelle, et il disait à Michel : « Ce n'est rien « que de donner un coup de sabre, mais c'est bien autrement « difficile de donner un coup de pinceau sur le haut d'un arbre « ou sur un ciel bleu. »

« Michel n'était pas un homme confiant; tout ce qui lui paraissait sérieux, il le gardait pour lui et n'en disait mot. Il avait surtout grande méfiance des femmes et, cependant, il aima beaucoup une demoiselle artiste peintre, mademoiselle Vigée, qui fut plus tard mariée à un M. Lebrun, marchand de tableaux, qu'il détestait, quoiqu'il fût souvent forcé d'être son compagnon de plaisirs.

« Il lui était resté une souvenance de madame Lebrun jusque dans ses derniers jours. « Elle était jolie comme un cœur, « disait-il, gaie, bonne camarade, toujours prête à servir, et, « après qu'elle avait fait un tour de sa façon pour être utile à « un artiste, elle allait elle-même ouvrir la porte à un nouveau « venu, faisait une belle révérence le plus gravement du monde, « et, après un moment de silence, vous regardait au milieu des « yeux, éclatait de rire en montrant toutes ses dents blanches et « sa bouche vermeille comme celle d'un Rubens, puis vous « racontait le bon tour qu'elle avait joué, ou la bonne affaire « qu'elle avait inventée pour tirer d'embarras un pauvre « peintre. »

« Michel était sans cesse près d'elle dans ses petites réceptions intimes et à son atelier, car, déjà sauvage de sa nature, il ne voulait pas figurer dans les soirées de madame Lebrun, où la noblesse et la cour étaient fort assidues, comme près de l'artiste favorite de la reine Marie-Antoinette, car Michel n'aimait pas la cour, et il nous racontait souvent des histoires sur

les nobles à faire dresser les cheveux sur la tête. Pourtant, les nobles le fréquentaient, le recherchaient et se plaisaient à sa société.

« C'est vers ce temps-là qu'il fit la connaissance du baron d'Yvry, un amateur qui faisait aussi de la peinture et qui avait autant de mille francs de rente qu'il y a de jours dans l'année. Le baron d'Yvry oubliait tout quand il avait la palette à la main, il pardonnait à Michel ses opinions, ses folies, il l'aimait à le tutoyer, et lui disait : « Quand un homme a ton talent, on « lui passe toutes ses sottises; si tu veux peindre pendant deux « heures devant moi, je te laisserai après, pendant deux heures, « parler de Robespierre. »

« C'était un excellent homme que M. d'Yvry, que j'ai bien connu et qui nous a été très utile longtemps après, sous la Restauration. Il avait la manie de peindre et faisait retoucher ses tableaux par Michel, après l'avoir enfermé à double tour avec lui dans un atelier secret. Il demeurait dans une belle maison près du boulevard. Il avait recommandé à Michel de ne venir que de grand matin à son hôtel; et, pour n'être pas reconnu, de passer devant le suisse en se cachant la figure avec son mouchoir.

« Quand on lui demandait des nouvelles de Michel, il disait : « Ah! ce pauvre Michel; il y a longtemps qu'il est mort. » Il voulait ainsi faire croire que les tableaux que mon mari lui retouchait étaient son ouvrage.

« Mais cela se passait pendant la Restauration.

« Vers la fin de la Révolution et de l'Empire, j'ai entendu dire à Michel qu'il gagnait assez bien sa vie, parce qu'il travaillait pour Demarne et Swebach et pour d'autres peintres, qui payaient son aide. C'est que Michel était un grand travailleur qui s'accommodait de tout, pourvu qu'il eût en ses mains ses pinceaux et sa palette.

« Demarne l'aimait comme un frère et lui demandait conseil; il lui disait souvent devant une de ses peintures : « Tu vois bien, « Michel, j'aurais voulu faire ce tableau-là, et si tu veux, je le

« signerai de mon nom. » C'était là un bel éloge, car M. De-
marne était un peintre de grande réputation qui vendait ses
tableaux de beaux prix ; mais Michel lui répondait : « Fais à
« ton goût ; quant à moi, tu sais ce que je pense d'une signa-
« ture ; je n'en mets jamais sur mes tableaux, parce que la
« peinture doit parler d'elle-même, et la signature n'est qu'une
« enjôleuse qui cherche à tromper ou à séduire ; le tableau doit
« plaire sans le secours d'un nom ou d'une étiquette. Il faut
« faire comme nos anciens, ils ne signaient pas, leur signe est
« dans leur talent (1). »

« Madame Vigée-Lebrun ne put s'accoutumer au bruit que
la Révolution faisait à Paris et s'en alla avec sa mère en Italie.
Mais son mari ne l'accompagna pas et il s'employa pour com-
mander ou faire vendre des tableaux à Michel en Angleterre, en
Allemagne et jusqu'en Russie ; il lui fit exécuter des copies de
Ruysdaël, d'Hobbema, de Huysmans, de Rembrandt et des
autres maîtres des Pays-Bas. Lord Crawfort le fit aussi travail-
ler pendant plusieurs années et lui acheta bien des tableaux.
M. de Brune l'emmenait à son château, près de Péronne, et lui
achetait des études d'après nature et tout ce qu'il lui voyait
faire.

« Tous ces travaux ne l'empêchaient pas d'exposer à presque
tous les Salons, où tous ses tableaux lui étaient achetés ; il
n'était pas malheureux et vivait simplement avec sa première
femme et ses huit enfants, sans jamais se soucier du lendemain,
disant à ceux qui lui recommandaient la prévoyance : « Il y a
« un Dieu pour les bons ouvriers, puisqu'il y en a bien un pour
« les ivrognes. » Quand il avait un instant de tristesse, il prenait
ses bouquins et lisait Rabelais, comme l'auteur qu'il préférait à
tous ; il en était si amateur qu'il en avait acheté plusieurs édi-
tions. Quand l'humeur noire continuait, il allait sur les quais,

(1) Cette abstention de signature, dans les tableaux de Michel, n'est pas ab-
solue ; nous avons eu sous les yeux, et nous l'avons encore, un paysage de
Michel dont les personnages, assez importants, sont exécutés par Demarne. Ce
tableau est signé : *G. Michel.*

achetait de vieux livres, des tabatières, des cannes de toute espèce, des couteaux, et les rapportait chez lui, comme s'il avait fait une bonne chasse.

« C'est ainsi, messieurs, que Michel passait sa vie, comme il me l'a raconté bien souvent. Il demeurait rue Comtesse d'Artois, et puis après rue Bourbon, dans le quartier Saint-Denis, et chaque jour il ne manquait pas d'aller se promener dans la plaine pour y dessiner et peindre ensuite ses tableaux d'après ses dessins. M. le baron d'Yvry les lui achetait tous, et c'était à grand'peine que Michel en cachait pour en vendre à quelques autres amateurs.

« Vers 1808 ou 1809, il avait un atelier et des élèves, passage des Filles-Sainte-Marie, rue du Bac, mais cela ne dura pas longtemps, c'était un esclavage qui répugnait à son caractère.

« De ses huit enfants, il ne lui resta qu'un fils, qui fut musicien militaire et qui fit les campagne d'Espagne.

« En 1813, il voulut établir ce fils, et il monta, pour lui, une boutique de curiosités, de meubles et de tableaux, rue de Cléry, 42, qu'il tint quelques années. Cette nouvelle profession ne plaisait pas à Michel; son fils était presque toujours dehors aux ventes, ou aux courses; Michel restait à la boutique, ennuyé de cette maudite prison. Pour se distraire, il y faisait encore de la peinture, et il s'était accommodé une espèce de cellule avec des meubles placés les uns sur les autres, et là, caché aux passants, il peignait encore de toutes ses forces.

« A la mort de son fils, dégoûté du commerce, il vendit tout, plaça ses économies à fonds perdus sur la tête de sa femme et sur la sienne, et s'en alla à Condé, chez un ami, où il resta une année.

« Mais Michel avait le mal du pays, il pouvait se passer plus facilement de sa femme que de Montmartre; il revint en 1821 et alla s'installer rue des Fontaines, 2, en face du Temple.

« Jusqu'à cette époque, il avait exposé à presque tous les Salons, et M. le comte de Forbin, le directeur des Musées royaux, s'était souvent employé pour lui faire acheter ses pein-

tures; j'ai encore les lettres d'invitation qui lui étaient adressées par l'administration des Musées pour lui demander l'acquisition de ses tableaux; mais il fut tout à fait accaparé par le baron d'Yvry, qui voulut absolument s'approprier tout ce que Michel exécutait. Il le payait, au reste, généreusement, mais il était jaloux et voulait que toutes les peintures de Michel fussent à lui, et que personne ne s'occupât de son peintre. « Va te pro- « mener, » lui disait-il, « regarde, travaille, et tout ce que tu « feras sera à moi, je le veux; fais tes conditions, j'accepterai « tout ce qu'il te plaira. »

« Il y avait des jours où, enfermés tous les deux dans l'atelier secret du baron, ils oubliaient le boire et le manger, tant ils étaient heureux de peindre; Michel revenait en fièvre chez lui et disait à sa femme : « Ce diable d'homme m'ensorcelle, il me « parle toujours de Ruysdaël, d'Hobbema, des demi-teintes, « des beaux tons, des beaux gris argentins, de la lumière et de « l'harmonie, des maîtres; alors, moi je bois ses paroles comme « du bon vin, je me grise *en blanc* et je danse une sarabande « avec nos vieux peintres jusqu'à en perdre la tête. »

« En 1827, sa femme mourut; c'est moi qui l'ai soignée de tout mon cœur, pendant sa dernière maladie, qui a duré plus d'une année, car j'étais son amie et sa voisine.

« Michel n'était pas homme à faire un ermite; il aimait le ménage et à entendre tourner autour de lui.

« En 1828, il avait soixante-cinq ans; il épousa Anne-Marie-Charlotte Claudier-Vallier, veuve en premières noces de M. de Ponlevaux, originaire des environs de Mâcon.

« Cette seconde femme, messieurs, c'est moi. Michel était encore très vaillant, il ne paraissait pas plus de quarante-cinq ans et il était facile à vivre quand on avait accepté ses habitudes.

« Nous demeurions rue des Fontaines, 2, en face du Temple, dans un logement de trois pièces sans atelier. Il travaillait dans la chambre à coucher, et il ne voulait pas entendre parler qu'on fît la cuisine autour de lui.

« A sept heures, il était levé, il se mettait à peindre et recevait le baron d'Yvry ou se rendait chez lui ; à dix heures, nous prenions la soupe que sa sœur nous apportait toute faite. Vers trois heures, il arrêtait son travail, rangeait sa boîte et ses pinceaux, car il était rempli d'ordre, et nous partions tous les jours en promenade, sans jamais y manquer et par tous les temps ; nous allions à Belleville, au bois de Romainville, à la plaine Saint-Denis, à Saint-Denis, à Saint-Ouen ou aux buttes Chaumont, à Pantin, à Bondy et jusqu'à Vincennes. Rarement il peignait d'après nature, mais il dessinait sur des petits carrés de papier les vues qui lui plaisaient, puis nous revenions par Montmartre et, chez un marchand de vins de la rue Marcadet, nous dînions chaque jour et nous rentrions le soir pour recommencer le lendemain.

« En passant près du marchand de tabac, il en achetait pour quelques sous, en ayant soin de le faire envelopper dans du papier gris ou bleu, et, en arrivant chez lui, il pliait avec soin ce papier et le plaçait dans son calepin pour qu'il lui servît le lendemain à faire ses petits dessins.

« Je vous parle de ce détail qui a l'air inutile ; mais quand vous saurez qu'il a fait des centaines et puis des centaines de petits dessins grands comme le creux de la main, sur du papier à envelopper le tabac, vous trouverez peut-être que ce fait est curieux pour vous rappeler qu'il avait un ordre poussé jusqu'à la manie.

« Il faisait aussi de grands dessins sur du papier jaunâtre à envelopper les chandelles, et aussi sur du bleu ou du gris. Il disait que ces papiers-là buvaient le charbon et le fusain et donnaient les belles couleurs du velours à ses dessins.

« Il était infatigable dans ses marches ; souvent il nous laissait en arrière, bien fatiguées, à quelque endroit où nous nous reposions, ma fille et moi, et il poussait plus loin sa promenade et revenait près de nous. Il détestait les voitures et n'aimait que la marche.

« Les environs de Paris lui plaisaient plus que tout au

monde; il disait souvent, quand on lui racontait les voyages
lointains de quelques artistes : « Celui qui ne peut pas peindre
« pendant toute sa vie sur quatre lieues d'espace, n'est qu'un
« maladroit qui cherche la mandragore et qui ne trouvera
« jamais que le vide. Parlez-moi des Flamands, des Hollan-
« dais, ceux-là ont-ils jamais couru les pays ? et cependant ils
« sont les bons peintres, les plus braves, les plus hardis, les plus
« désintéressés. »

« Il aimait tant son Paris et son Montmartre, messieurs,
qu'il allait jusqu'à peindre les dépotoirs de Pantin; et quand on
desséchait un réservoir pour le vider dans un autre, Michel était
là avec sa boîte ou son crayon, pour en saisir un effet de cas-
cade. Rien ne le répugnait; nous nous sauvions sous le vent
empesté; lui, restait là et ne rentrait qu'après avoir terminé son
étude. « Tiens, » disait-il en revenant, « c'est comme un torrent
« de Suisse, et c'est même d'un bien plus beau ton, c'est doré
« comme un Cuyp. »

« Vers 1820, il avait acheté, de ses économies, une maison
avec jardin, avenue de Ségur, 2, près des Invalides, qu'il n'ha-
bita pas et qu'il loua à diverses personnes et, entre autres, à un
M. Denis-Joseph Ledent et à Marie-Antoinette Rosen, son
épouse, pour quatre cents francs par an; ce n'était pas, comme
vous voyez, un riche revenu, mais il avait de petites rentes qu'il
avait placées, ainsi que je vous l'ai dit, à fonds perdus.

« C'est en 1831 ou 1832 qu'on se décida d'habiter la maison
avenue de Ségur. Michel fit faire un atelier au second étage,
dans lequel il ne travailla jamais, parce qu'il préféra toujours
peindre en société près de sa femme et dans la chambre à cou-
cher. Il jardina, éleva des poules, des lapins, des oiseaux, toute
une ménagerie, et passa ainsi doucement sa vieillesse en allant
souvent dans les plaines de Vaugirard, de Grenelle et sur les
boulevards extérieurs.

« En 1830, il eut un moment d'ivresse quand les Bourbons
s'en allèrent; il avait été jadis républicain et ne s'était calmé
qu'au bruit de nos victoires; mais la Restauration l'avait attristé,

et quand il vit une nouvelle révolution, il pensa mourir de joie.
« Ce n'est pas tout que de chasser les rois, » disait-il, « il faut aussi
« se débarrasser de leurs domestiques et de leurs perroquets. »
Cependant les batailles de Juin, les émeutes le décourageaient,
et il voyait bien que tous les républicains n'étaient pas, comme
lui, des hommes de courage, de probité et de bonnes intentions.
Il se rejeta bien vite dans la peinture et ne dit plus mot sur la
politique, qui l'avait brouillé définitivement avec le baron
d'Yvry.

« Il retournait souvent au Musée du Louvre, où il faisait de
longues stations devant les Flamands et devant les tableaux de
Rembrandt, qu'il appelait un grand sorcier et un peintre comme
on n'en verra jamais plus.

« En 1841, on le croyait mort, car il ne voyait plus personne;
il voulut faire la vente de ses études et de ses dessins, et de tout
ce qu'il avait en curiosités, comme petits modèles de canons,
armes à feu, deux cents cannes de toutes sortes, dix-huit pen-
dules, deux mille volumes, des quantités de tabatières, des
couteaux de toutes sortes et de toutes les fabriques, plus d'un
millier de peintures sur papier et de deux mille dessins petits et
grands.

« Le tout rapporta 2,500 francs net. On avait vendu ses études
peintes par lots de dix, quinze et vingt ensemble. Il ne s'étonna
pas du résultat, car il n'était pas glorieux et il n'avait, disait-il,
fait ses peintures que pour lui, et c'était bien heureux qu'il ait
trouvé, pour ses ouvrages, des acheteurs au même prix que
pour les belles pommes.

« Il fut pris un jour d'une attaque de paralysie au côté droit;
il ne pouvait plus peindre, mais il s'occupait encore à son jardin.
Il s'affaiblit bientôt; il prit le lit sans tristesse, voulant nous
avoir sans cesse près de lui; il causait, il riait et plaisantait de
son mal.

« Le jour de sa mort, il disait encore à ma fille et à moi : « Ne
« me plaignez pas, car si vous saviez, quoique mes yeux soient
« bien affaiblis, comme je vois devant moi de beaux tableaux,

« comme j'aperçois des paysages magnifiques ! Ah ! si le bras
« me revenait, je peindrais des choses comme on n'en a jamais
« vu. »

« Le 7 juin 1843, il prit son repas du soir comme à l'habitude,
causa doucement avec nous, nous dit qu'il se trouvait bien, et
devint silencieux. En le regardant fixement, je vis que mon
pauvre mari ne vivait plus ; ses yeux noirs, pleins de feu,
s'étaient éteints. Michel était mort,..... mort sans souffrir et
comme un enfant qui s'endort, sa tête était devenue belle et
pure comme celle d'un saint, et nous ne nous lassions pas de la
regarder.

« Voilà, messieurs, ce que j'ai à vous dire du peintre Michel,
dont j'ai été la femme. Il avait un cœur bon et constant ; il était
original, disait-on ; moi je l'ai bien aimé, comme un homme qui
m'a rendue heureuse et qui s'était attaché à ma fille.

« Son corps a été enseveli au cimetière Montparnasse, où il
avait défendu qu'on lui élevât aucun monument : « Qu'on me
« place en terre sur un lieu élevé, la tête au soleil levant,
« m'avait-il dit ; qu'on sème du gazon sur ma tombe, afin que
« du fond où je reposerai, j'entende pousser la verdure et chanter
« les oiseaux. »

« Tenez, messieurs, voici son portrait bien ressemblant, peint
par un peintre amateur qui était son ami, M. De Gault. Voyez
si Michel n'a pas bon air et s'il ne vous fait pas l'effet d'un bon
luron. »

Et en même temps madame Michel nous montrait une pein-
ture sur panneau de voiture qui représentait un homme de
trente ans, regardant de côté le spectateur d'un œil assuré et
malin, un manteau vert, à collet rouge, rejeté sur ses épaules, et
tenant à la main un porte-crayon ; une effigie très soignée, serrée
de facture et pouvant donner une idée exacte du personnage.

« On a dit que Michel avait vécu longtemps misérable, reprit
sa veuve, c'est une erreur ; jamais il ne connut le besoin ; on
vient de le voir, il avait bien des manières de gagner sa vie. Il
donnait des leçons, il avait toujours des amateurs et des mar-

chands empressés à lui acheter ses ouvrages, et il avait surtout
une mine féconde pour se procurer une petite aisance : c'était
par la restauration des tableaux, travail dans lequel il était très
habile. M. Denon, le directeur du Musée du Louvre sous l'Em-
pire, lui fit restaurer les peintres flamands et hollandais, et,
s'il avait voulu, il aurait été toujours employé aux restaurations
du Musée. Il était très recherché pour cette nature d'occupation,
à tel point que M. Denon lui donna non-seulement un atelier
au Louvre, mais aussi un logement qu'il ne quitta que long-
temps après, quand M. de Forbin prit le parti de donner congé
à tous les artistes qui demeuraient au Louvre.

« A l'occasion de cette mesure qui faisait beaucoup de bruit
parmi les artistes, le directeur du Musée offrit à chaque per-
sonne qu'il congédiait une indemnité viagère de logement, qui
fut acceptée assez facilement. Michel, seul, je crois, refusa
net ce secours, en déclarant qu'il ne voulait pas d'aumône, que
son logement près de son atelier de restauration lui était néces-
saire, mais que l'argent lui était inutile. »

Tel fut le récit de la veuve de Michel. Il contient de précieux
détails sur la vie du peintre, mais il laisse de nombreuses lacunes
et des incertitudes sur la nature et l'époque de ses travaux. Car
madame Michel n'avait pu être le témoin de sa vie qu'à partir
de 1820, et tout ce qui fut antérieur à cette année, elle ne pou-
vait le savoir que par ouï-dire et par tradition.

C'est la fin du dix-huitième siècle et l'époque de l'Empire que
nous allons nous efforcer de reconstituer.

Avant de revenir sur nos pas, nous enregistrerons un fait
curieux qui clôt par un bienfait l'existence de la veuve de
Michel ; elle eut la consolation de voir que la mémoire de son
mari ne serait pas oubliée.

Au moment où la veuve Michel me faisait le récit de l'exis-
tence de son mari, plusieurs personnes s'intéressaient au sort de
cette dame. M. Charles Blanc, directeur des Beaux-Arts, et
M. Paul Lacroix, le bibliophile Jacob, fidèle aux sentiments de

Thoré, son ami, qui était en exil, ouvraient une souscription en faveur de la famille du peintre Michel, en l'étude de maître Bouclier, notaire à Paris.

M. Paul Lacroix faisait appel aux amateurs de peinture, par une lettre publiée dans le *Journal des Débats*, pour les inviter à venir en aide à madame veuve Michel.

La souscription eut son cours et elle fut close par l'apport d'une somme assez importante qu'un amateur généreux adressa à maître Bouclier.

M. Charles Blanc, de son côté, s'appuyant sur le refus de Michel d'avoir accepté une indemnité de logement au moment où il quittait le Louvre, parvint à obtenir quelques secours de l'administration des Beaux-Arts du ministère de l'Intérieur.

Mais les temps et les hommes changèrent, et la veuve du peintre fut oubliée et mourut en 1864.

Je l'ai revue plusieurs fois encore, accompagnée de sa fille. La pauvre femme portait dignement le poids des ans et des infortunes et ne demandait rien. Elle avait encore des moments de gaîté en parlant de son mari, de ses promenades et des incidents qui avaient incessamment traversé la vie d'un homme aussi philosophe, aussi véritablement artiste, aussi désintéressé de la renommée.

Ce que je continue d'écrire a été scrupuleusement relevé sur les documents authentiques du temps et sur les souvenirs encore vivants de la belle-fille de Michel, madame Bost, et de quelques amateurs qui ont positivement connu l'artiste.

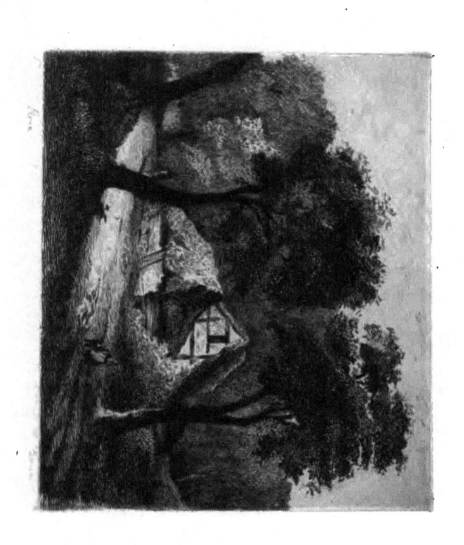

CHAPITRE III

TRAVAUX DE MICHEL; DIFFICULTÉ D'EN CONSTATER LES DATES. — LES SALONS.
— LES SUJETS. — LES CRITIQUES. — LE CRITIQUE-PEINTRE CHÉRY. — L'ESPRIT
ANTI-PAYSAGISTE DU TEMPS. — MICHEL EXPOSE RAREMENT. — SES REFUS PEUT-
ÊTRE? — SES TRAVAUX DE COPIES, DE RESTAURATIONS. — SES LEÇONS.

I nous cherchons la trace écrite des travaux de
Michel, nous ne la trouvons que dans les livrets
des expositions nationales, à partir de 1790,
époque où l'Assemblée nationale donna aux
artistes la faculté de produire leurs ouvrages aux
Salons publics, sans distinction de priviléges.

Michel n'avait point été membre de l'Académie royale de
peinture. Il n'avait pu prendre part aux fameux Salons qui
n'admettaient que les ouvrages des artistes reçus par concours
à ce corps célèbre, auquel une réputation européenne avait
attiré tant de disputes et d'inimitiés.

Il ne s'était pas non plus montré aux expositions de la redou-
table rivale de l'Académie royale, l'Académie de Saint-Luc, qui
avait cessé ses exhibitions bien avant 1789.

Aussi l'apparition de Michel ne peut-elle être constatée qu'au
livret de 1791, à l' « Exposition décrétée par ordre de l'As-
semblée nationale au mois de septembre 1791, l'an III de la
liberté. »

Michel y avait fait trois envois :

1° Un petit tableau représentant un *Marché de chevaux et d'animaux;*

2° Un autre petit paysage ;

3° Un autre petit paysage.

Le livret indique qu'il demeurait, alors, rue Comtesse d'Artois, n° 81.

Bruandet, le peintre faubourien, le Falstaff des barrières, son ami, qui lui aussi avait été éloigné de l'Académie royale de peinture, y figurait avec quatre tableaux de paysage, dont un représentait une « vue de la forêt de Fontainebleau. »

Les petits maîtres, tels que Senave, Charpentier, Swebach-Desfontaines, y apparaissent ; mais Demarne, l'ami de Michel, un peu étourdi, comme un académicien devait l'être, de la nouvelle et bruyante exposition, s'était abstenu.

Et la séduisante madame Lebrun n'y envoyait plus qu'un modeste portrait ; tandis que sa rivale, madame Guyard, y produisait avec éclat les effigies de Robespierre et d'Alexandre Lameth.

L'Académie royale était vaincue, dispersée, son privilége était anéanti pour les expositions par le nouveau décret de l'Assemblée, et la nouvelle ère démocratique commençait pour les artistes.

Michel est-il remarqué dans cette exhibition nationale ? Nous n'en avons trouvé qu'une bien faible trace.

Une des plus sérieuses critiques de ce Salon a été faite par un peintre nommé Chéry, dans une brochure intitulée : *Explication et Critique impartiale de toutes les peintures et sculptures, gravures, dessins, exposés au Louvre d'après le décret de l'Assemblée nationale, au mois de septembre 1791, l'an III de la liberté, par M. D..., citoyen patriote et véridique,*

Qui lui-même avait exposé un Alcibiade mort, auquel il ne ménage pas les éloges sous le nom de D...

· Chéry s'exprime ainsi sur son confrère :

« N° 620 : Un Marché aux chevaux, par M. Michel ; faible.

« N° 658 : Paysage par M. Michel; un peu sec.

« N° 660 : Paysage par M. Michel; encore un peu sec (1). »

C'est aussi une critique assez sèche; mais il ne faut peut-être pas la prendre comme un jugement sans appel, car la mode était alors à Valenciennes et à Bidault, et le critique ne manque pas d'admirer le premier en ces termes : « Vue de la Grèce, joli tableau bien composé, bien peint, paysage agréable, du vrai et beaucoup d'effet; un style poussinesque! » A un autre : « Du piquant et du moelleux! »

« Bidault est un peintre fécond en beaux détails, d'une composition grande et pittoresque, la touche légère et facile, le coloris harmonieux et vrai. »

C'est en comparant les diverses pensées du critique qu'on peut se faire un jugement de son autorité, qui est évidemment partiale pour l'art classique et trop froide sur ces peintres de nature pittoresque qui, comme Michel, s'inspiraient des Flamands. En effet, Chéry trouve à Bruandet « une touche monotone, un peu sèche, de la vérité et un ton vrai. » Et à Eschard, peintre français qui s'inspirait des peintres de la Hollande et qui nous a laissé de très bons dessins à la gouache et au bistre, « peu de couleur, peu d'effet, le ciel froid, un talent qui papillote, et on y voit cependant des choses agréables; » et, plus loin, « un charmant pinceau, un charmant coloris. » On faisait de la critique à peu de frais.

Toutefois, l'analyse de Chéry est intéressante; elle nous indique au moins que Michel était peu remarqué, à une époque où la précision était admirée jusqu'à la minutie et la sécheresse, et au moment où notre peintre devait certainement sacrifier à la préoccupation de son temps.

Il faut dire aussi que les journaux du temps se plaisent à entretenir leurs lecteurs des tableaux à effet, des scènes de circonstance, des traits de l'histoire romaine ou de Lacédémone; mais le paysage, les motifs purement agrestes y sont assez

(1) Voir l'*Appendice*.

dédaignés. Le paysage était peu goûté, si on en juge par les
« Lettres critiques et philosophiques du Salon de 1791, » où un
anonyme plein de suffisance publiait ce passage : « Je ne vous
dis rien du paysage, c'est un genre qu'on ne devrait pas traiter,
où il faudrait des tables grandes comme l'espace pour en expri-
mer les vérités, je m'en rapporte en cela à l'homme de la nature;
quand on lui dirait que les quinze lieues d'horizon qu'il voit de
sa chambre, le ciel, les montagnes, les fleuves, les mers, les
chênes qui l'environnent sont renfermés dans six pouces carrés,
je crois que la réponse serait un gros éclat de rire, s'il ne pre-
nait pas un bâton. »

Ce critique a été bien inspiré de se cacher sous le voile de
l'anonyme, après avoir écrit de tels barbarismes. Cependant il
fait toucher à la maladie du temps, à cette emphase qui jetait l'art
dans les sujets anecdotiques et dans les effets de théâtre; la lit-
térature était la grande inspiratrice.

Il est donc probable que Michel fut peu remarqué, à ce
Salon; son talent était encore jeune et compassé, et n'avait
pas encore acquis cette solidité d'exécution qui plus tard
dépassa tous ses contemporains. Il devait se borner à pasticher
Demarne, à imiter Jacques Ruysdaël et à collaborer avec
Swebach.

En 1793, il y eut un Salon. Nous le constatons dans la « *Des-
cription des ouvrages de peinture, sculpture, architecture,
exposés au sallon* (sic) *du Louvre par les artistes composant la
Commune générale des arts, le 10 Août 1793, l'an II de la
République française une et indivisible.* »

Le livret nous signale de Michel :

« N° 3. Un paysage, vue de Suisse.

« N° 71. Deux paysages, le premier représentant une femme
à cheval, prête à passer l'eau.

« N° 275. Paysage, vue de Suisse. 22 pouces de haut sur
28 de large..

« N° 314. Paysage avec figures. »

Bruandet y a six tableaux ou intérieurs de forêt, dont un de

celle de Fontainebleau et un autre « de la forêt du Bois de Bou-
logne. »

Demarne y reparaît avec douze toiles.

Les critiques sont excessivement rares en 1793. On en devine
facilement la cause; la France était en feu et les esthétiques
avaient peu de chances pour être remarquées. Toutefois, nous
constatons, sans avoir pu la rencontrer, qu'il existe « une
« explication par ordre de numéros et jugements motivés des
« ouvrages de peinture, de sculpture et de gravure exposés
« au Palais national des Arts, de l'imprimerie Jansen. »

Peut-être y aurions-nous trouvé quelques mots intéressants
sur Michel.

Le livret de 1795 de l'Exposition « *dans le grand Salon du
Muséum par les artistes de France, sur l'invitation de la
Commission exécutive de l'Instruction publique,* » donne le ren-
seignement qui suit sur le citoyen Michel, rue Neuve de l'Éga-
lité, n° 313 :

« Cinq tableaux avec figures et paysages et autres sous le
même numéro. »

Celui de 1796 : « Un tableau de genre et deux paysages avec
figures et animaux, sous le même numéro. »

On voit que l'artiste était laconique dans ses titres d'ouvrages,
et qu'à l'opposé de ses nombreux confrères qui s'étendent sur le
sujet de leurs œuvres, il tient à rester dans une ombre dis-
crète.

Aussi les critiques n'en parlent-ils pas.

Et cependant, en l'année 1796, il parut une satire des plus spi-
rituelles qui ne ménageait personne et qui, sous les noms des
frères Rapsodistes, faisait une guerre très mordante en prose
et en vaudevilles à presque tous les tableaux du Salon de l'an V
et de l'an VI.

Cette critique, qui fit grand bruit, criait déjà à la décadence,
apostrophait tous les pasticheurs et les rapsodes des maîtres et
commençait son compte-rendu par ces lignes significatives :

« Cette année, tout est d'exécution ; point de pensées su-

« blimes. La liberté, qui chez les anciens enfanta des miracles,
« a chez nous éteint le génie de nos poëtes et de nos peintres. »

> « Que partout il est vanté
> « Le siècle où nous sommes,
> « Et que notre liberté
> « A fait de grands hommes;
> « Va-t'en voir s'ils viennent,
> « Jean,
> « Va-t'en voir s'ils viennent. »

Demarne, le Pollux de Michel, s'était conformé à la mode,
et, au milieu de ses petites scènes de paysannerie, il avait intro-
duit, lui, le bon Demarne, un « intérieur de la ville de Sparte,
où les mères exhortent leurs fils au courage, »

Et « deux corps de garde, où une femme se coiffe d'un
casque. »

Aussi les frères Rapsodistes ne manquent pas de l'apostropher
ainsi :

Air : *J'en reviens à mes moutons.*

> « Que votre touche légère,
> « Demarne, esquisse des valons;
> « Pour peindre un homme de guerre,
> « Ah ! vos pinceaux ne sont pas bons
> « Si vous voulez toujours nous plaire,
> « Revenez à vos moutons. »

Les frères Rapsodistes négligent Michel, le Rapsode des
Flamands, mais se rejettent avec complaisance sur le ci-
toyen Baltard, « élève de la nature et de la méditation, » qui
se plaisait à dédaigner les maîtres. Bidault lui-même y est assez
maltraité.

En 1798, Michel (Georges), rue Neuve de l'Égalité, n° 315,
paraît au Salon avec quatre ouvrages.

« Tableaux paysages :

« 304. Effet de pluie.

« 305. Marche d'animaux.

« 3o6. Intérieur de cour champêtre, et un autre paysage sous le même numéro. »

Même silence des critiques de l'an VI et de l'an VII (1798), ou difficulté extrême de trouver les rares publications qui s'occupent de ce Salon en l'année qui allait voir disparaître le Directoire et surgir le Consulat (1).

Au Salon de 1799, fin de l'an VII et commencement de l'an VIII, Michel n'expose pas, tandis que Demarne, revenu à ses grandes routes, à ses moissons, à ses vendanges, à une touchante scène de marine, « où l'on voit un chien qui pleure « son maître, » y envoie sept toiles, et Swebach, qui se faisait aider par Michel, trois tableaux.

C'est le moment où la politique fait trève sous le gouvernement des Consuls et où les critiques renaissent et se préparent à la grande exposition de 1800, qui ferme le dix-huitième siècle et va voir se déployer dans toutes leurs forces Prud'hon, Gros, Gérard, Guérin et leurs disciples.

Michel fut sans doute ébloui ou découragé par ce nouvel art des temps historiques, lui, le bon Flamand des barrières ; sa raison populaire se dit sans doute qu'il ne pouvait suivre ce brillant mouvement, et que le moment était venu pour lui de se mettre à l'écart.

A partir du Salon de l'an VII, nous voyons un intervalle dans les expositions de Michel; en l'an VIII comme en l'an IX (1799) il ne paraît pas, de même qu'aux Salons de l'an X et de l'an XII (1802 et 1804) qui lui succédèrent.

Peut-être fut-il blessé des critiques sommaires et dédaigneuses de son confrère Chéri; peut-être cette époque fut-elle le commencement de ses travaux importants de restauration au Musée du Louvre, où il fut longtemps employé, ou collabora-t-il lon-

(1) Nous n'avons pu nous procurer le seul ouvrage de critique dans lequel Michel eût peut-être eu la chance d'être cité : *Examen des tableaux du Salon de l'an VI et de l'an VII, par Chaussard...* Quant au *Journal de Paris*, tout à fait livré aux examens littéraires de Landon et de Mercier, il ne devait faire nulle attention au pauvre Michel.

guement avec Demarne, Swebach, Taunay ou Duval, qui l'appelaient souvent à leur aide pour le paysage. Les leçons furent aussi une grande occupation de sa vie.

Peut-être commença-t-il l'ère des Refusés qui devait prendre plus tard une importance cruelle sur tous ceux qui se présentaient en inventeurs et en artistes de race. Mais le Jury, en ce temps, était souverain, et rien ne transpirait de ses décisions, comme il ne venait à l'idée d'aucune victime de s'y soustraire ou de s'en plaindre publiquement.

C'est en 1806 que Michel réapparaît par « un paysage. »

Puis, en 1808, « un paysage temps de pluie. »

En 1812, « plusieurs paysages, même numéro. »

1814, « un paysage. » C'était le moment où l'opinion revenait au paysage ; la critique demandait un concours et un prix de Rome pour ce genre de peinture, et une place à l'Académie pour un artiste paysagiste. Michallon et Watelet apparaissaient !

Cette année clôt les expositions de Michel. Les livrets des Salons qui suivent n'en portent plus trace. Nous savons cependant qu'il y envoya des ouvrages jusqu'en 1823, qui fut le temps de sa retraite du monde. Il dut subir l'humiliation des refus, car c'était l'âge où Michel devenait téméraire et où l'art académique imposait aux artistes sa discipline et son autorité.

Quant aux critiques ou allusions au talent de Michel à cette époque, il n'en est pas question. Michel ne pouvait exciter aucune attention, alors qu'on se délectait aux ouvrages d'une école qui se croyait poussinesque.

On devait, en effet, trouver fort mal élevées les recherches de l'artiste sur le sol flamand et les tentatives d'émancipation qu'il préparait à son insu.

Les travaux de Michel sont à peu près impossibles à reconnaître aux Salons. Rien ne nous donne un point de repère à cause du laconisme de ses désignations. Aucune tradition n'en révèle la trace, aucun amateur n'en fournit le souvenir, aucun critique n'en signale la valeur.

Résignons-nous donc à laisser Michel, pour cette époque de sa vie, parmi les artistes médiocres du temps, qui ne furent ni approuvés ni blâmés, et qui poursuivaient leur carrière de peintre avec une insouciance de renommée, et une application au travail qu'on retrouve peu de notre temps.

Si Michel avait eu de la vanité ou de la jactance, s'il avait été dévoré du démon de l'ambition ou de la réclame, quel coup de pistolet n'eût-il pas tiré, comme on le dit aujourd'hui, en envoyant au Salon quelque page farouche et empâtée, comme il en fit dans sa vieillesse !

Mais le dix-neuvième siècle était encore dans l'âge de la naïveté, et Michel, plus qu'un autre peut-être, avait la fierté de sa force et la pudeur de sa modestie.

Il faut donc nous borner à attendre du temps des indications précises et à puiser plutôt dans nos inductions que dans nos preuves les dates des phases et les manières des travaux de Michel.

Nous l'étudierons plus loin sous plusieurs formes, et avant de l'envisager dans ses transformations, nous chercherons à connaître ce qui l'anima comme homme, ce qui l'inspira comme peintre.

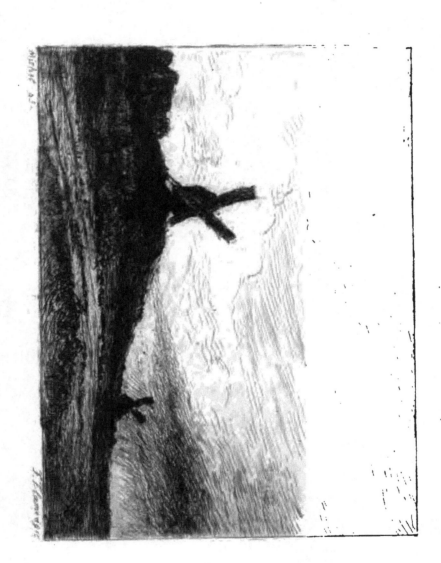

CHAPITRE IV

VICTOR JACQUEMONT. — MICHEL ET LE VIEUX MONTMARTRE. — GÉRICAULT, DECAMPS, JULES DUPRÉ, FLERS, CABAT, THÉODORE ROUSSEAU, ALPHONSE KARR, GÉRARD DE NERVAL, MONSELET, MONTMARTRE ET MICHEL. — LES ANCIENNES ET LES NOUVELLES RUES.

N des esprits les plus distingués de ce temps, Victor Jacquemont, disait à propos de la Société américaine : « Prenez Claude Lorrain, menez-le à la plaine de Montrouge et dites-lui : Faites-moi de ceci un superbe dessin. Il vous enverra à tous les diables ; et, si vous avez deux gendarmes pour l'obliger à dessiner, il ne pourra jamais parvenir à trouver dans la plaine de Montrouge, et, par conséquent, à représenter autre chose qu'une ligne unie avec des treuils paraissant plus ou moins grands, suivant leur distance ; c'est tout au plus s'il y aura un moulin à vent et un cabaret peint en rouge pour faire diversion.

« Or, la Société américaine est en son genre ce que la plaine de Montrouge est dans le sien ; et moi, je ne suis pas Claude Lorrain ! »

Victor Jacquemont se trompait deux fois, parce que ce qui suit sa réflexion est une peinture très attachante de la Société américaine, et qu'il aurait suffi à Claude Lorrain de s'intéresser à une plaine monotone soit par l'atmosphère qui s'en dégage,

soit par les treuils ou les moulins qui peuvent l'animer pour en faire un chef-d'œuvre.

Victor Jacquemont se trompait encore, quand il semble logique à cet esprit voyageur d'imposer à l'artiste une certaine excitation d'imagination qui n'est le plus souvent qu'un moyen empirique.

Michel avait plus raison de dire « qu'il n'est pas besoin de voyager et qu'un peintre devait trouver dans quelques lieues carrées de quoi l'occuper toute sa vie. »

Tout sujet ne peut-il pas devenir un prétexte à l'art quand un homme sera poussé vers un but par l'émotion ou par le plus modeste entraînement ? L'émotion chez un homme bien doué fera parler les pierres, chanter les arbres, illuminera les coins les plus ingrats. Ce n'est pas la beauté du lieu qui en fera la séduction; c'est l'expression qui en déterminera la grandeur.

Les Flamands ont poétisé les polders brumeux, les sillons les plus plats; les Espagnols ont idéalisé les supplices, ont anobli les Truands. Tout peut se dire, pourvu qu'on porte en soi la puissance de l'exprimer.

Michel en est la preuve : il n'avait devant ses yeux que les tristes et sordides faubourgs de Paris, les demeures déclassées des habitants qui entourent une grande ville; il n'avait pour champs de courses que des misères, des monotonies, des dégradations; il sut transformer toute ces choses sans nom en y appliquant les forces de sa vision, en y reproduisant cette partie de lui-même qui en comprenait les grandeurs.

Ce qui éleva son esprit, ce fut un coin de terre qui semblait stérile aux artistes du passé et qui n'eut jusque-là aucun homme pour en découvrir la richesse.

Ce fut Montmartre, colline ingrate et rebelle à tant d'esprits et dont Michel s'empara comme d'un Parnasse.

Montmartre est aujourd'hui annexé à Paris et réduit en servitude. Il a été équarri, arrondi, rogné et rajeuni comme il convient à la mode des embellissements municipaux, mais il n'est plus qu'un pastiche ridicule des transformations de Paris.

Il y a quarante ou cinquante ans, Montmartre n'était pas ce que nous le voyons aujourd'hui; c'était un lieu fort sauvage qu'on ne visitait que par nécessité, pour affaire, ou par misanthropie. La colline était difficile à gravir, les chemins tortueux, sillonnés d'ornières dangereuses, et on s'embourbait facilement dans les marnes. On regardait Montmartre comme une petite Scythie inhospitalière dont on parlait aux enfants pour leur raconter des légendes terrifiantes; car Montmartre passait, dans l'ancien temps, pour avoir été fée, et on disait de ses carrières qu'elles étaient les garde-manger des ogres qui se repaissaient des enfants de Paris. Les carrières avaient conservé leur mystère, et si la légende avait perdu de son merveilleux, on savait que les éboulements y étaient fréquents et toujours à craindre.

Les meuniers y avaient encore conservé leur tradition séculaire; on allait les visiter comme la plus ancienne famille de la banlieue, comme les autochthones du sol parisien. Quelques artistes aimaient à voir tourner leurs moulins et à entendre craquer sous les efforts des vents, les carapaces pittoresques de ces vieilles machines à moudre. Il y en avait plus de trente toujours en agitation et en exercice. Mais l'attitude de ce lieu étrange en imposait jusqu'à faire peur.

Les proportions de cette montagne étaient cependant superbes.

A ceux qui savaient voir, elle montrait au soleil de belles pentes vertes, des pâturages, des vignes, des champs de labour; ses blés, son bois de broussailles, de petits ormes et un pré fleuri à ses jours, où se perdait l'eau des infiltrations glaiseuses de ses hauteurs.

Le clocher de l'église Saint-Pierre et la tour du télégraphe aérien dominaient de leurs silhouettes nerveuses cette éminence calcaire. Montmartre vivait encore en dehors de Paris, comme la colonie d'un autre Mont-Saint-Michel. Les ruelles y avaient conservé les noms du crû; on les nommait les rues ou les chemins des Bœufs, de la Fontaine du But, des Abbesses, de Saint-Éleuthère, de la Bonne (autrefois de la Bonne Fée), des

Saules, de Saint-Vincent. Maintenant ces vieux noms ont fait place à ceux de Dancourt, de Ravignan, de Norvins, etc., fort étonnés de se trouver en société. Si on se prenait à dire qu'on éprouvait quelque plaisir à voir Montmartre, c'était en hésitant et comme honteux d'une attraction contre nature, car Montmartre n'était considéré par les artistes en titre d'office que comme un gigantesque caillou, bon tout au plus à fournir Paris de moellons et de plâtre.

Michel ne demanda à personne le choix d'une prédilection.

Il aimait Montmartre comme le lieu où il avait été élevé. Il se plaisait à parcourir les routes boueuses de Saint-Denis et de Saint-Ouen. Il était attiré vers les plaines plates, les longs alignements des boulevards extérieurs, vers les constructions massives des barrières de Louis XVI, les abattoirs et les baraques écrasées des cabarets faubouriens.

Il aimait toutes ces monotonies inertes ou repoussantes, toutes ces lignes droites, et il prouva qu'elles portaient un signe de noblesse, puisqu'il en fit résonner les échos, muets jusqu'alors.

C'est après Michel que vinrent Géricault, Decamps, Jules Dupré, Théodore Rousseau, Flers et Cabat, qui trouvèrent à Montmartre une mine de pittoresque à exploiter; mais c'est à Michel qu'on en doit la pensée première et la vraie découverte.

Montmartre une fois découvert et célébré par les peintres, survint le groupe des poètes, des élégiaques et des Werther.

Alphonse Karr y passa deux années de misanthropie, seul, en reclus, au milieu du clos abandonné d'une vieille demeure, qu'on avait anoblie en la décorant du nom de *Château des Brouillards*. Là, Alphonse Karr, en mal d'enfant du livre qui le rendit célèbre : *Sous les Tilleuls,* se laissait envahir, comme la Belle au Bois dormant, par les ronces, les épines et tous les caprices de la nature en folie.

C'est à Montmartre que Gérard de Nerval allait en bonne fortune quand il était amoureux.... de la Lune. C'est dans un coin campagnard de Montmartre qu'il voulait terminer son existence nomade.

Il voulait acheter, le malheureux, la dernière vigne de l'endroit, celle qui avait vu Henri IV, et y faire bâtir par Laviron, le peintre, une villa romaine à l'instar de celle d'Horace, « près d'un abreuvoir qui le soir s'animait, comme dans une bucolique antique, du spectacle des chevaux, des vaches, des ânes, des chiens qu'on y menait baigner, près d'une fontaine où causaient et chantaient les laveuses. » Il y voyait déjà en imagination, des tilleuls, un soleil couchant, un bas-relief consacré à Diane, des naïades, etc., tout un monde virgilien que son imagination ressuscitait à Montmartre.

Mais un jour le rêve s'évanouissait, et Gérard de Nerval s'écriait avec tristesse : « Ah ! il n'y faut plus penser ; il est écrit que je ne serai jamais propriétaire. »

Charles Monselet fut le dernier trouvère de notre colline, et il n'a pas manqué d'associer à Montmartre notre pauvre Michel :

« Montmartre me fait l'effet, dit Monselet, d'un de ces pays créés en même temps que la Bibliothèque bleue et les images d'Epinal. Une idée naïve s'y attache invinciblement. Je me rappelle avec délices les plaisanteries sur l'Académie de Montmartre, sur les moulins « où les enfants d'Éole broient les dons de Cérès, » selon l'expression d'un poète classique, et surtout la fameuse inscription soumise à la Section des inscriptions et belles-lettres : C.ESTICI LECHE. MINDE.SANES.

« Et cependant le Montmartre d'aujourd'hui est bien différent du Montmartre d'autrefois. Il a été aplani, diminué par tous ses abords. Chaque jour des maisons montent à l'escalade et l'envahissent. Puis il a perdu une de ses principales curiosités : les carrières, qui ont été comblées. — Elles ouvraient encore, il y a une quinzaine d'années (Monselet écrivait cette étude en 1863), leurs perspectives mystérieuses ; la plupart offraient des constructions régulières ; les voûtes étaient soutenues par des piliers, on les traversait en tous sens. Ces carrières avaient eu trois races très distinctes d'habitants : d'abord les animaux antédiluviens, dont les ossements retrouvés ont fourni de si ingénieuses hypothèses à Cuvier ; ensuite les carriers qui y travaillaient à

toute heure de jour et de nuit ; et enfin, quand les carriers furent partis, les vagabonds en quête d'un asile, c'est-à-dire d'une pierre pour reposer leur front. »

.

« Tels sont les principaux aspects assurément particuliers de Montmartre. Ils ont eu leur peintre spécial dans Michel, un artiste peu connu, pauvre, bizarre, qui avait trouvé là sa campagne romaine. Les études de Michel n'étaient guère recherchées et guère payées, il y a trente ans, dans les ventes publiques, où elles se produisaient en assez grand nombre. Il est vrai qu'elles n'offraient rien de bien séduisant : c'étaient des toiles, d'une dimension importante, représentant des carrés de sol, la plupart sans accident, des amas de broussailles avec le ciel à ras de terre, un ciel brouillé, profond, triste. Mais tout cela était largement peint, d'un ton juste. Aujourd'hui, les tableaux de Michel sont mieux appréciés ; on les paye, sinon un prix élevé, du moins un prix honorable. Ce sont surtout les artistes qui les achètent. Dans les nouvelles dénominations des rues, j'aurais souhaité de voir la rue Michel, à Montmartre (1). »

Monselet en demandait trop aux administrateurs de Montmartre ; il était trop simple d'y retrouver le nom d'un pauvre artiste qui l'a si longtemps chanté ; on aima mieux voir importer des noms de personnages qui n'ont peut-être jamais mis les pieds à Montmartre et qui sont probablement inconnus de la plupart de ses habitants.

Nous avons tenu à dire quelques mots sur ce vieux sol, sur ce « *Mons Martyrum*, ou *Martis*, » mont de Mars, ou des Martyrs, qui fut le champ d'études où tant de jeunes artistes, de peintres pauvres et laborieux vinrent demander au naturel du lieu des consolations et des encouragements.

Et parce qu'il fut le théâtre où Michel sut être Michel, un bon peintre et un artiste original.

(1) *De Montmartre à Séville*, par Charles Monselet.

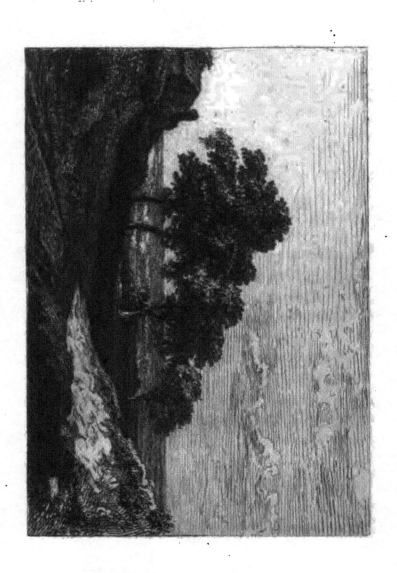

CHAPITRE V

LES PHASES DES TRAVAUX DE MICHEL. — SES DIVERSES MANIÈRES. — SES TROIS
ÉPOQUES. — RARETÉ DE SES TABLEAUX SIGNÉS. — INFLUENCES DE RUYSDAEL,
DE HUYSMANS DE MALINES, DE DEMARNE, PUIS DE REMBRANDT. — LA RÉFORME
DE L'ART EN FRANCE ET EN ANGLETERRE. — CARACTÈRES PROPRES DES TROIS
ÉPOQUES DE MICHEL.

ES phases des travaux de Michel, ses diverses
manières de sentir et de peindre, ne sont point
difficiles à constater ; mais il est plus malaisé d'en
fixer les époques. Car dans le cours de nos recher-
ches, qui datent de plus de trente années, nous
n'avons rencontré qu'une seule peinture portant la signature de
G. Michel, et jamais il ne nous est arrivé de surprendre une
date ou un document précis qui pût déterminer nettement
l'époque exacte où Michel a exécuté un travail.

Si le récit de sa véuve, à propos de l'indifférence de Michel
sur le signalement de ses peintures, n'est pas aussi exactement
réel qu'on pourrait le penser, il n'en est pas moins vrai que la
marque matérielle distinctive de son œuvre, la signature et la
date sont, à peu de chose près, toujours absentes, et lorsqu'il
s'agit de fixer l'époque de son travail, on est obligé de se livrer
à un examen de comparaison qui nous laisse souvent dans un
vague fort difficile à éclairer.

Michel ne portait pas en lui cette satisfaction de l'école

davidienne qui se complaisait à fournir sur chacune de ses œuvres la fameuse formule : *Romæ,* ou bien *Parisiis, faciebat* ou *pingebat David,* 18...

Il restait en notre artiste populaire de la bonhomie des vieux « peintiers » français. Il se croyait plutôt un bon ouvrier à la tâche qu'un artiste inspiré.

En présence de cette indigence de documents, essayons toutefois de nous guider au milieu de la prodigieuse quantité de peintures et de dessins qui n'a laissé que la marque de ses labeurs, de ses tentatives et de son talent.

Pour recomposer l'homme, il est important de le retrouver dans les âges divers de sa vie et de voir ses métamorphoses successives. Michel est un exemple frappant et consolant à la fois : il a commencé par être médiocre et plagiaire, ensuite il est devenu plus sérieux ; l'âge mûr l'a fait réfléchir et élargir ses idées, enfin il s'est montré original et passionné dans sa vieillesse, et c'est là qu'il a su déployer tout l'ensemble de ses facultés. Michel n'a été vieux que dans ses premières années ; son grand âge lui a donné la verdeur et la robustesse des vieux chênes. Il a toujours progressé.

Nous pensons que l'œuvre de Michel peut se classer en trois manières ou en trois époques :

La première, l'époque de sa jeunesse ou des Salons nationaux de la République et du premier Empire ;

La seconde, celle des tentatives d'indépendance et des travaux qui semblent donner un précurseur à l'école des paysagistes modernes, temps d'épreuves, de tâtonnements, qu'il est très intéressant d'étudier en lui, parce qu'on y sent le premier cri d'insurrection contre un art qui expirait dans la prétention, la faiblesse et la mauvaise discipline.

La troisième époque est celle où Michel, devenu maître de lui, insouciant plus que jamais du jugement public, fait de l'art pour lui-même et pour lui seul, là où il se livre à tous ses rêves, à ses fantaisies et à ses vertigineux caprices.

C'est l'époque la plus intéressante, car le peintre se trouve

en pleine liberté et enfante toutes les étrangetés que sa vision lui suscite.

Il est encore une nature de travail qu'il serait utile d'examiner chez Michel : c'est celle de copiste des maîtres flamands et hollandais, qu'il aima avec passion, et ses travaux de restauration sur les tableaux de ces divers maîtres. Mais nous laissons de côté cette œuvre, un peu subalterne, pour ne nous occuper que de ses créations.

Sa première manière, celle où il travailla pour les Salons nationaux, est, nous le répétons, difficile à fixer, parce que nous n'avons pas de témoignage indiscutable de ses envois aux expositions.

Dans les journaux et critiques du temps, nous n'avons trouvé que de rares mentions de ses travaux.

D'un autre côté, si nous constatons avec précision la liste des ouvrages exposés par l'artiste, nous ne sommes que médiocrement éclairés, en lisant aux livrets officiels les mentions et titres de ses tableaux qui sont d'un laconisme trop obscur pour nous conduire sur la piste d'un classement certain. Les signalements de ses peintures se bornent à des désignations sommaires, telles que *Paysage*, *Vue de Suisse*, *Marche d'animaux*, etc., etc.; désignations qu'on peut appliquer à presque tous les ouvrages exécutés par l'artiste dans le cours de sa longue carrière.

L'époque des Salons nous paraît être celle où il se prit à peindre, avec une grande minutie, une série de petits tableaux qui ne se recommandent que par leur préciosité, par la finesse de la touche et par une façon de pasticher les petits maîtres flamands du dix-huitième siècle, qui prenaient fin dans leur dernier représentant, Demarne, que l'opinion publique exaltait alors.

Dans cette série de petits tableaux de métier, presque tous peints sur panneaux de voiture ou sur cuivre, Michel déploie toute son application de jeunesse; il débute, comme presque tous les artistes d'avenir, par l'imitation, par l'application et par la conscience. Il

n'en a jamais fait assez pour se satisfaire. La conception de l'œuvre, faible en elle-même, est petite et de convention ; mais elle se rachète par une religion des maîtres, par un idéal qui a son culte dans Jacob Ruysdaël. Son premier âge est celui du respect et de la docilité ; c'est ainsi qu'ont débuté bien des maîtres, par des gymnastiques de patience et par une volonté exagérée pour produire des imitations de morceaux, plutôt que pour embrasser des ensembles.

Les tableaux de Michel de cette époque sont difficiles à déterminer, parce que son exécution est timide et voilée sous la préoccupation des derniers petits maîtres flamands, et que de nombreux peintres de cette époque se livraient comme lui à l'imitation de cette école qui prenait fin dans quelques individualités que le temps n'a pas consacrées.

Il est des tableaux de Michel qui affectent les nobles formes des ciels de Jacob Ruysdaël, les végétations roussies ou trop cuites de son frère Salomon, les routes foraines et les auberges de Demarne.

Quand il simule les deux Ruysdaël, il en impose encore, car le modèle est grand ; mais quand il côtoie Demarne et ses satellites, il est triste, prosaïque et ouvrier porcelainier.

C'est souvent une étude très ardue à faire que de reconnaître la main de Michel dans ces imitations laborieuses ; l'artiste n'a pas encore développé ses facultés personnelles et ne s'est pas libéré de ses prédilections, pour se jeter comme plus tard dans le cœur de la nature ou dans le sein des maîtres.

Pour les amateurs qui aiment à donner une attribution incontestable, c'est là l'écueil ; et nous attendons qu'une preuve écrite nous fournisse l'occasion de constater, sur une page portant la date d'une époque, la véritable paternité de Michel. Nous demandons aux amateurs de nous signaler une peinture qui puisse s'appliquer exactement aux tableaux que Michel a envoyés aux Salons de 1790 à 1810, et nous aurons là un étalon irrécusable de son œuvre, le point de départ de sa vie d'artiste et surtout du temps de son exécution.

A la fin de cette première époque, pour passer à la seconde, il est une suite de tableaux très faibles d'exécution, dans laquelle on le reconnaît encore difficilement, c'est la première tentative de ses études à Montmartre, ayant pour inspirateur Huysmans de Malines ; Michel tente là de peindre des terrains éboulés, des rochers rocailleux, des morceaux de terre tranchés à la pioche de terrassier, et vers les fonds, des éclaircies de ciels sombres, sur des formes d'arbres maigres et uniformes.

C'est là une mauvaise étape ; les harmonies sont louches, jaunâtres, les verdures noires, les formes rondes et mesquines, la conception nulle et vide ; Michel n'appartient plus ni à Ruysdaël ni à Demarne, il est enserré par la robustesse de Huysmans qui l'étouffe. Mais il abandonne bientôt le vieux Flamand pour une seconde manière, la plus étrange de toutes, sinon la plus personnelle.

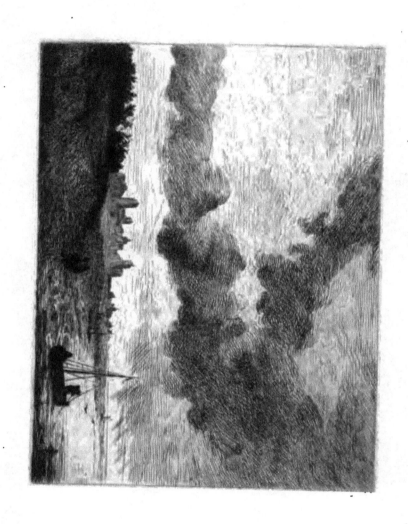

CHAPITRE VI

'EST alors que Michel se transforme tout à fait ; il ne garde plus que l'éducation matérielle des Flamands sans en conserver les procédés de composition et de touche. Demarne est complétement délaissé, on voit qu'il en a compris l'infériorité et qu'il entre dans le domaine des grandes choses.

Il exécute alors des pages étendues, où il soigne sa composition, où il invente par lui-même, où les groupes des arbres, des cabanes et les accidents de lieux se condensent et se mêlent dans une logique naturelle. Sa conception ne porte pas encore une plénitude suffisante, il a des ciels trop importants, et des voûtes célestes qui n'expriment pas encore la perspective aérienne, des horizons trop bas, qui donnent un certain vide à l'ensemble ; mais il tente avec bonheur les reflets tranquilles dans les cours d'eau, il formule très nettement les horizons lumineux, la variété des ciels, le calme de la campagne ; il sort de la peinture de métier pour entrer dans l'art, dans l'analyse de ses sensations.

Là Michel est devenu un peintre créateur, il ne voit plus les maîtres que par un reste d'éducation, et c'esf Rembrandt qui l'agite plus que tous les autres; mais il est visible qu'il est sur le champ de bataille avec la nature; il ne s'y livre pas encore sans réserve, il compose sagement, il exécute avec une certaine épaisseur d'harmonies, avec une lourdeur de contours, mais il a dépouillé le vieil homme; de minutieux, il est devenu grave et pesant comme un campagnard amoureux de son champ ou de ses broussailles; c'est là qu'il est curieux à observer, car il pronostique Decamps, Roqueplan et toute l'école de 1830.

Mais là, encore, nul indice du temps où il accomplissait cette transformation. Il est probable que Michel précédait plutôt qu'il ne suivait le mouvement imprimé par les écoles anglaise et française, car il ne se mêla jamais à leurs évolutions; il resta solitaire en son gîte, jetant chaque soir à l'oubli la page qu'il créait chaque jour. Peut-être aura-t-il trop senti la faiblesse de l'école de Demarne, le pédantisme de celle de Bidault, et aura-t-il aperçu un jour quelque peinture rembrantesque qui fit jaillir en forme palpable les instincts et les aspirations qu'il portait en lui. Peut-être aura-t-il rencontré quelque évocation fantastique du maître des magies lumineuses et se sera-t-il jeté à corps perdu dans cet art étrange qui lui a ouvert les yeux et insufflé le talent.

A partir de cette seconde manière, Michel est un esprit nouveau; il est le produit de Rembrandt, sans nul doute, mais il a son originalité propre, et il pronostique l'école moderne qui va bientôt envahir le terrain de l'art et s'y implanter pour longtemps.

Dans cette nouvelle manière il a des points de contact avec les peintres anglais Constable, S. W. Reynolds (1), Turner,

(1) Il ne faut pas confondre Josué Reynolds avec S. W. Reynolds. Ce dernier n'est connu que comme habile graveur de Bonington, de Géricault et d'Haudebourt-Lescot!! Pendant le long séjour qu'il fit à Paris, il peignit de superbes études sur nature et quelques tableaux du plus saisissant effet. C'est encore un inconnu ou un grand oublié qu'il serait juste de faire connaître.

puis avec nos maîtres : Bonington, Roqueplan, Decamps, Jadin, J. Dupré, etc. Là il est encore sage, appliqué, il cherche le pittoresque de la composition, la hardiesse de l'harmonie et l'esprit de la couleur.

Est-il réellement le précurseur de notre école, ou a-t-il marché avec elle au moment où elle a fait son apparition ? C'est encore une question de date que nous ne pouvons vérifier ; mais Michel, nous le répétons, était peu entraîné vers l'école anglaise, et il se mêlait fort peu aux préoccupations de son temps. Personne ne l'a connu comme fréquentant nos jeunes peintres, qui jamais, en leur jeunesse, n'en entendirent parler. Il vivait seul et sur lui-même ; il faut croire que, avant les autres, il sentit l'inanité de l'école paysagiste du dix-huitième siècle, et que, le premier peut-être, il sentit germer en lui ce grain généreux qui produisit l'explosion de 1830 ; que Michel fut enfin le mage inconscient qui montra l'étoile de la vérité à notre génération actuelle.

N'oublions pas de rappeler que, pendant tout l'Empire, les artistes n'eurent entre l'Angleterre et la France aucune communication, et que la première manifestation des paysagistes anglais ne put être remarquée, en France, qu'au Salon royal du Louvre en 1824, alors que John Constable y exposa trois toiles, et les Fielding quelques peintures et aquarelles. Après 1827, Constable exposa encore trois toiles au Salon royal, mais assez découragé de l'indifférence française, il s'abstint d'envoyer à nos expositions. Michel alors était dans sa vieillesse et depuis longtemps s'était livré à ses plus ardues tentatives. Ce n'est donc pas l'art anglais qui a dû l'impressionner.

Comment donc expliquer cette identité d'enfantement entre les deux pays ?

Il est des jours où il semble qu'un air contagieux souffle, sur certains hommes qui restent inconnus les uns aux autres, une communauté de sensations, une fraternité de vues qui leur fait parler une même langue, parce qu'ils souffrent des mêmes maux.

Je ne tenterai pas d'expliquer ce phénomène ; mais il est maintenant reconnu que les artistes cherchaient, au commencement

dc ce siècle, à se régénérer, et que le paysage, ce domaine qui conserve intactes les forces de la création, fut pour les hommes égarés au milieu de la licence du dix-huitième siècle, un refuge et un stimulant.

En Angleterre, Josué Reynolds avait longtemps cherché par son art, ses écrits, ses conférences, à revenir aux lois des anciens maîtres.

En France, on avait remué à satiété les idées contemplatives ; on avait propagé par des décrets, des discours, des romans, des pièces de théâtre, des déclamations religieuses, philosophiques, politiques, anecdotiques, le retour aux champs comme le remède à tous les maux, et si la fin du siècle dernier s'était jetée, avec trop d'ardeur, dans la spéculation de l'art historique, il n'avait pas moins tenté de se retremper aux forces vives de la nature.

Pourquoi n'admettrions-nous pas que Michel fût le premier anneau de cette chaîne magnétique qui se sentit vibrer au même instant en France et en Angleterre, et que, plus ancien que les chefs de nos grandes écoles modernes, il commença cette rénovation dans la mesure de ses forces ?

Ce n'est pas une place ambitieuse que nous réclamons pour Michel. Il ne détrônera jamais ni Constable, ni Jules Dupré, ni Turner, ni Rousseau, ni Gainsborough, ni Decamps. Mais ne serait-il pas juste de voir en lui l'homme qui a commencé à défricher ce sol abrupt que l'école moderne a eu tant de peine à faire fructifier ?

La troisième manière de Michel est l'apogée de son talent, de son audace et de ses rêves. Là, il ose tout, parce qu'il ne craint plus ni critiques, ni acheteurs, ni visiteurs.

Il se joue des plus terribles tentatives, il peint des plaines plates et monotones, des collines noires et stériles, des masures, des mares puantes, des ruines horribles, des habitations misérables, des ciels en furie, des apparitions météorologiques, des calmes effrayants et des silences de glace. Il semble qu'il a conscience de notre terre dans ses premiers âges, lorsqu'elle était

l'ennemie des hommes. Il se trompe parfois, il heurte le bon sens de la logique, il abonde en âpretés jusqu'à les rendre opaques et dures, il est plus que lourd, plus que profond, il empâte outre mesure ses harmonies, il les maçonne sans raison, il fait des ciels noirs comme de l'encre ou des nuages gris vaguement équilibrés pour l'ensemble du tableau ; mais il est toujoure peintre, et ses audaces sont celles d'un œil qui outrepasse sa vision et qui, d'un cœur chaud, s'exalte dans la contemplation des choses sublimes.

C'est dans cette dernière manière surtout que nous aimons Michel, parce que là il est lui, et qu'il y dégage un sentiment très vif du paysage ; une symphonie, souvent bornée, il est vrai, mais une symphonie réelle des spectacles pathétiques de la nature.

Nous l'examinerons sur les peintures de ses trois époques, mais nous ne le verrons dans toute sa plénitude qu'avec les œuvres de sa vieillesse ; c'est à ce moment qu'heureux de son isolement et confiant dans ses forces, il sut formuler des pages éloquentes au milieu du désert qu'il s'était conquis.

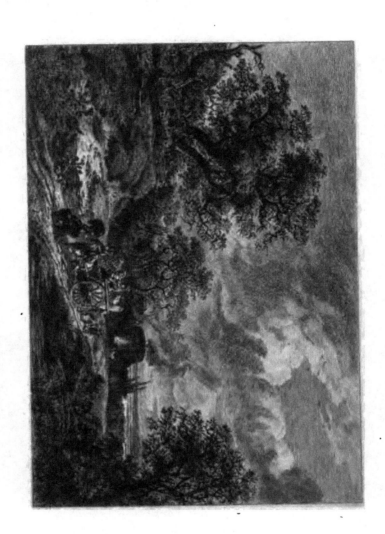

CHAPITRE VII

EXAMEN SPÉCIAL DES TRAVAUX DE MICHEL SUR SES PEINTURES DANS SES TROIS MANIÈRES. — UN TABLEAU SIGNÉ, DESCRIPTION DES TABLEAUX, CRITIQUES ET CLASSEMENT.

ous avons depuis longues années noté nos souvenirs sur les tableaux de Michel que nous rencontrions dans les cabinets des amateurs et dans les ventes; mais nous avons eu une occasion précieuse pour le juger en même temps et par comparaison sous toutes les variétés de ses manières et de son talent, lorsque les Galeries Durand-Ruel ont exposé un nombre important de ses tableaux.

Ce fut pour Michel une bonne fortune qu'il n'aurait peut-être pas affrontée de son vivant, mais qui nous a permis de nous faire une opinion définitive sur cet être énigmatique qui aima tant à cacher sa vie pour préférer vivre en véritable amant de l'art.

Longtemps nous avons aimé Michel comme un bon peintre et comme un tempérament curieux à observer. Cependant, de lui comme de tout autre, nous avions besoin de vivre avec l'universalité de ses œuvres pour en saisir les facultés bien personnelles et en comprendre les vues.

Là, en cette grande famille que M. Durand-Ruel avait rassem-
blée comme dans un concours posthume, il nous semble que
nous avons vécu avec le vieux peintre de Montmartre, qu'il nous
a confié ses pensées et que nous avons partagé les visions de
ses yeux.

Nous ne voulons pas exagérer la portée de Michel, nous ne
le plaçons pas dans une auréole de gloire ; mais il nous est doux
de réveiller les souvenirs de notre jeunesse et de chercher à pla-
cer en lumière un homme qui a été si longtemps confiné dans
l'obscurité.

Le premier tableau qu'il est curieux d'examiner est un pay-
sage signé : *G. Michel*, la seule peinture signée que nous ayons
rencontrée jusqu'à présent ; c'est en même temps un pastiche de
Ruysdaël et de Huysmans de Malines, avec un groupe de figures
peint par Demarne.

Michel a copié les arbres de Salomon Ruysdaël, les nuages et
l'horizon de son frère Jacob et les terrains de Huysmans. Toute-
fois, il y a introduit, comme un objet de sa prédilection, un
four à chaux en feu qu'il a vu à Montmartre (1), comme un
contraste de lumières.

Dans ce tableau qu'on croirait d'un Flamand, n'était le groupe
badin de Demarne, on voit toute la différence de tempérament
entre ce dernier et Michel. L'un est enfantin, vieillot et d'un
esprit suranné ; l'autre est tout à ses Flamands, et comme exé-
cution, il approche très près de ses modèles par la transparence
et l'esprit de la touche ; c'est la conception de l'œuvre qui
pèche et en fait un travail de rapsode ; nous ne serions pas
étonné si un jour nous trouvions quelque part la trace de l'ex-
position de cette peinture au Salon de 1791, là où Chéri, son
confrère, critiqua les trois toiles de Michel par une mention « de
faiblesse et de sécheresse, » qui se voit assez dans les détails du

(1) Sur toile, largeur, 81 cent., hauteur, 55 cent., signé *G. Michel*, dans les
terrains, et de la même main qui a signé sur la carte que Michel recevait comme
artiste des Musées royaux. La signature est authentique. (Voir les signatures de
Michel à la fin de ce volume.)

tableau que nous plaçons cependant bien au-dessus des peintures à succès de ce temps.

Un autre tableau nous a paru porter l'empreinte des Salons de la République, où il aurait pu attirer l'attention publique par sa disposition et par son faire.

C'est un paysage dont la composition est simple et assez bien remplie. Il est peint sur cuivre. Il représente une plaine au milieu de laquelle passe un chemin sans arbres, où marchent des animaux peints par Swebach. Au fond, sont la cathédrale et la ville de Saint-Denis. Un coup de soleil, à la manière de Ruysdaël, éclaire des champs de blé et donne à la physionomie du tableau un air mélancolique et silencieux. Le ciel est agité de nuages blancs qui affectent encore la forme de ceux de Ruysdaël et qui font songer plutôt au maître qu'à la nature. L'exécution est serrée, fine, précieuse et comme celle des Flamands du dernier siècle; il y a de la profondeur sous cette précieuse exécution, ce tableau peut être regardé comme une bonne page de Michel (1).

Deux autres tableaux peuvent encore être cités comme des spécimens curieux de la première manière de Michel.

L'un appartenait à M. Jousselin, économe des Musées royaux. C'était une grande page représentant un troupeau de vaches, chevaux, moutons et chèvres venant s'abreuver à une mare de Montmartre (2). La composition était pittoresque et pleine de vie; les mouvements de terrain bien dessinés; au fond se profilait encore la cathédrale de Saint-Denis. Le ciel était bleu, les nuages blancs laiteux et très doux; c'était une bonne page tranquille et pure. Ruysdaël et les Flamands ne s'y voyaient plus, mais les forces harmoniques étaient insuffisantes; Michel s'était certainement arrêté aux grands effets de la fin, il n'avait pas encore

(1) Cabinet de M. Rothan.

(2) Ce tableau, peint sur bois et parqueté, pouvait mesure 80 centimètres sur 60. Il disparut après la vente publique de feu M. Jousselin. Le catalogue le mentionnait sous le titre de : *les Fontaines de Montmartre*; il a été vendu 195 fr., et c'était un beau prix avant 1860.

tout osé, et ce tableau paraissait inachevé ; la tâche avait été trop lourde pour le terminer.

L'autre tableau, nous le possédons, c'est une curieuse peinture qui pourrait bien faire présager tout ce que Michel tenta plus tard sur le domaine de Rembrandt.

C'est une composition de petite dimension sur panneau de chêne ; composition très simple : un chemin monte à un moulin de Montmartre à travers les arbres et les broussailles ; une demi-teinte puissante envahit les premiers plans. Les fonds étincelants de soleil éclairent une longue plaine verdoyante et jaunissante. L'exécution en est serrée, ferme, volontaire, et tout y brille d'une manière égale et limpide ; le tableau est petit, et là Michel y donne toute sa force.

C'est ce que nous avons trouvé de plus élevé dans la première manière de Michel ; dans ces quatre pages, il est encore occupé des maîtres, mais il est déjà observateur de la nature et cherche à se libérer de ses prédilections d'art.

Il existe encore plusieurs peintures de Michel de cette première époque. Elles sont faciles à reconnaître chez M. Durand-Ruel, par leur fini et la délicatesse de l'exécution ; leur composition rappelle l'école des petits Flamands du dernier siècle.

Ce sont des ouvrages intéressants et qui ont leurs admirateurs, mais qui ne donnent aucune idée de ce que Michel deviendra.

Nous ne nous occuperons pas des travaux de Michel qui sont l'intermédiaire entre sa première et sa seconde manière. C'est un temps obscur et maladif qu'il ne faut mentionner que comme les douleurs d'un enfantement. Ses tentatives sont monotones, et il ne trouve à harmoniser son tableau que sous des flots de glacis, des alluvions de matières opaques, qui le rendent désagréable à la vue. « C'est le commencement de la sauce, » dira plus tard Théodore Rousseau, quand il verra Michel sous cette glace vitreuse.

La première phase de la seconde manière de Michel pouvait

se juger très nettement par quatré grandes pages de la galerie Durand-Ruel.

C'était tout un autre monde. Une de ces toiles représentait un pays plat éclairé par de grands nuages gris se perdant au zénith des cieux et quelques chaumières protégées par de vieux arbres dont les ombres se reflétaient doucement dans l'eau claire d'un étang bordé par une plaine.

Ce n'étaient plus là les efforts d'un homme affaibli par les recherches des petits moyens; mais on y sentait un vrai calme campagnard. Le voile des indécisions qui donnait trop souvent prétexte aux nuées surnaturelles, aux chaleurs factices des crépuscules manqués, ne se voyait plus dans cette nouvelle époque; tout y était franc jusqu'à la grossièreté. C'était une métamorphose.

Les trois autres toiles, de même dimension, portaient les mêmes marques, une profondeur de paysage, un réel volume de formes et le calme des champs. Les motifs varient par les figures pittoresques de moulins à vent, de fabriques agrestes, mais c'était le même pays et la même création.

Une des plus belles pages de Michel dans ce genre tout à la fois simple, délibéré et rapide, était une toile d'une dimension importante (1), aussi étendue que les plus grandes compositions de Claude Lorrain.

Encore un souvenir de la montagne de Montmartre, après un orage. Un chemin contournait la colline et passait près d'un bouquet d'arbres et de maisonnettes, sous un ciel tourmenté qu'agitait un groupe menaçant de gros nuages poussés vers la droite; l'horizon se découvrait du même côté et laissait entrevoir la forme massive, mais lointaine, des deux collines de Sanois; au milieu de cet endroit sinistre passaient deux voyageurs, aussi mornes que le pays.

L'effet était des plus pathétiques et l'exécution magistrale,

(1) Sur toile. Mesure exacte : 1 mètre 44 centimètres de haut sur 1 mètre 52 centimètres de large.

sans peine et sans faiblesse, comme sans extravagance de pratique. Michel était vu là dans toute sa force productive, et on le sentait capable de peindre des pages grandes comme le *Diogène* de Poussin. La touche était d'une ampleur extraordinaire, ses harmonies audacieuses jusqu'à oser des localités de tons couleur de groseille; et cependant cette audace ne nuisait en rien à l'ensemble de sa composition, qui était sobre et pleine.

Ce n'était pas la distinction suprême des grands maîtres, ni l'étendue de leur conception; mais c'était une page qui imposait et qui s'imposait. Ch. Jacque l'a possédée longtemps et en a reçu de bons conseils.

D'autres pages sont plus ou moins précises dans cette seconde manière; mais elles portent toutes le germe de la poétique de Michel, la profondeur, la perspective et les contrastes d'effets. Il y en a qui sont molles d'harmonies; blondes, disent les fanatiques; nous dirons faibles et quelque peu anémiques; mais la pensée des profondes perspectives y est très nettement accentuée. Jamais le vide ne se montrera dans les compositions de Michel, jamais on ne pourra dire ce que Dupré disait si gaîment dans sa jeunesse devant une peinture de M. Bertin : « Place à louer, place à louer. » Michel saura remplir le néant et éloigner les distances.

Nous sommes arrivés au Michel de la vieillesse, au Michel jeune, inventeur passionné, impatient, fantasque, à l'audacieux qui jette son bonnet par dessus les moulins..... de Montmartre; ces bons moulins qui emplissent son œil et ravissent son cœur.

Mais au milieu de cette terre promise que Michel a conquise avec dix-huit cents livres de rente, avec une petite maison, un jardin et une bonne femme, Michel n'est pas tous les jours un risque-tout de la peinture; il a ses moments de patience, de religion, comme il a ses tempêtes, ses ouragans et ses heures pluvieuses; il conçoit des types avec précaution. Mais quelquefois aussi il les enfante avec violence et à grands coups de brosse.

L'époque de l'épanouissement, de la liberté, de la licence, de

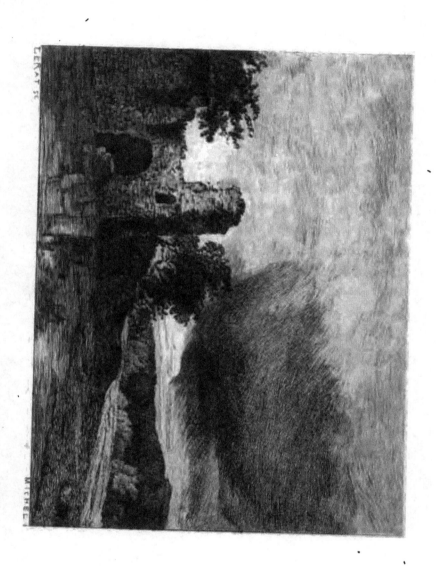

la fantaisie, de la poétique, n'est pas chez Michel sans réflexion.

Cette dernière époque est pleine d'images les plus étranges, et nous fatiguerions le lecteur si nous faisions la description de tout ce que le démon de la fantaisie souffla à l'oreille de Michel. Nous citerons de lui les principaux tableaux que nous avons pu voir dans les galeries Durand-Ruel et dans les cabinets d'amateurs.

Nos notes nous fourniraient les moyens d'en dresser une liste synthétique si nous ne craignions d'abuser des redites et de l'aridité de notre langue impuissante à traduire l'éloquence d'une peinture.

Mais, en résumé, voici les groupes les plus remarquables de sa troisième époque :

Des châteaux féodaux assis sur de hautes collines et regardant d'un œil dominateur un horizon plein de forêts, de plaines et de montagnes ;

Des ruines d'abbayes, mirant leurs vieilles ogives dans l'eau pure des fontaines et laissant aux vents, aux foudres, le soin de les jeter à terre, après les coups de pioche des révolutions ;

Des torrents vosgiens, tumultueux et frigides, passant au milieu des blocs de granit et ravinant les rochers et les arbres ;

Des huttes de sabotiers sous des chênes épargnés dans les coupes forestières ;

Des chemins creux, comme ont dû les rêver Ducray-Duminil et Dalayrac, peuplés de bandits invisibles ou imaginaires ;

Des tours démantelées, des portes massives et béantes, des pans de murs mystérieux de l'école de Anne Radcliffe ;

Des manoirs seigneuriaux dans les longues plaines labourées de la Brie, éclairées par des jets de la lumière pâle de novembre, là où la Brie est si plaintive et si grave ;

Des plaines arides comme les longues nudités de la Champagne, comme les terres bosselées des buttes Chaumont, des lignes sablonneuses, sans arbres, sans rocs, sans signe de vie extérieure, sinon la lumière qui poudroie sur des landes et le

vent qui agite l'épiderme verdoyant de contrées désertes.....
désertes comme une terre inconnue des hommes ;

Des étangs au milieu des bois, où des braconniers pêchent,
au soir, le poisson du maître ;

Des rivières limoneuses qui sortent des villes, où les tanneurs
manipulent les peaux de bêtes et l'écorce des chênes ;

Des marches d'animaux à travers des pâturages pierreux ;
caravanes d'éleveurs pourvoyant les abattoirs, plutôt que trou-
peaux de ruminants sur leur sol.

J'ai vu tel tableau de Michel qui donnait une idée exacte et
repoussante à la fois de nos champs parisiens, quand la saison
des pluies a inondé les terres et changé en mortier la poussière
des chemins. Un chasseur et son chien, embourbés dans une
tortueuse voie communale, se regardent et semblent se deman-
der comment ils pourront sortir de cet horrible bourbier ; puis
derrière eux se voit, dans une lumière de l'horizon, la belle
forme des collines de Sanois et, plus près, une éminence, où
deux arbres montrent leurs bonnes têtes rondes ; l'harmonie
puissante, la solidité nerveuse et profonde de ce tableau donnent
à l'imagination des rêves que probablement Michel n'a jamais
eus sous les yeux.

Voilà le privilége de l'art, faire voir ce qu'on voit et faire tou-
cher au delà du tangible. Et c'est un artiste de vue moyenne qui
produit ce mirage.

J'ai vu encore une page où Michel a peint un ciel calme, lai-
teux comme au mois de juin, et qui n'a pour témoin de sa dou-
ceur qu'un gros pommier, qui semble aspirer à pleines feuilles
le bon air du matin. Rien que cela et un horizon qui voile
encore un village et un clocher. Ce tableau émane le bon air et
la lourdeur d'un jour d'été. Et cela par deux moyens : une pers-
pective profonde, un bon ciel et un arbre. Cela suffit pour jeter
la réflexion dans la vie simple et réconfortante de la campagne.

Voici un contraste à ce beau jour d'été, une page sinistre : Un
mamelon de terrain ; sur la hauteur une maison sans toit, sans
charpente, des murs écroulés et ruinés ; rien que ces quatre

murs, mais éclairés par une lumière vengeresse, par un éclat
sidéral qui crie : « Là, il y a eu un crime, un incendie ou une tuerie
humaine; » et depuis longtemps , car l'herbe pousse à l'en-
tour, mais les pierres sont toujours blêmes et tachées de clar-
tés; taches lumineuses, comme celles de la main de lady Mac-
beth; et au fond, un digne cadre au tableau : une plaine verte,
labourée, mais dans l'ombre, qu'un orage, tonnant à grand
bruit, va inonder. Tout cela est visible et réel, personne n'a
manqué de le sentir ainsi.

Le mode pathétique est la plus puissante des notes de Mi-
chel.

C'est sa vraie éloquence, celle d'un homme des faubourgs,
abrupte et fier, mais d'une éloquence mâle qui est de la famille
de Charlet dans ses premiers dessins, de Géricault dans les
paysages titaniques des crêtes de Montmartre.

Michel recommencera à l'infini ce tableau, il en fera peut-être
de plus surprenants d'harmonies, de plus intéressants de com-
position, mais il vivra toujours dans ses trois effets : la profon-
deur, la perspective et le contraste des lumières.

Nous voudrions avoir le don de Théophile Gautier, qui savait
voir tant de choses dans les œuvres d'un même peintre, qui
décrivait comme un rapsode de génie, une chaîne d'historiettes
et de fantaisies à propos de ses artistes de prédilection, qui
découvrait en eux le germe de leur inspiration, leur seconde vue
et comme une autre page invisible à leurs yeux.

Nous pourrions donner à Michel une élasticité de conception
qu'il a sans doute ignorée et un idéal au-dessus de sa poétique;
mais il nous faut rester sur terre avec l'homme et nous résigner
à le considérer comme un paysagiste d'une lignée lointaine, avec
ces maîtres émouvants qui n'ont que des images peu variées
devant les yeux, mais qui en varient l'atmosphère, le mode
lumineux et la puissance d'expansion.

Il ne faut pas chercher, dans les pages de Michel, une autre
pensée que celle d'exercer la faculté de peindre et de la porter
à sa plus extrême puissance. On n'y trouvera ni un système

humanitaire ni une philosophie. Michel se tient dans le parc étroit de la peinture, il voit ce qu'on voit et n'atteint pas aux rêves des malades de génie ; il ne sera jamais à la hauteur du critique de son temps qui demandait « à jouir de la rencontre de ce qu'on doit rechercher partout : *la morale* (1). »

Il n'aura pas la prétention de rappeler Platon comme Bidault, Virgile comme Michallon, Millevoye et sa *Chute des feuilles* comme Watelet.

Michel, comme un bon arbre, produira toujours les mêmes fruits, mais n'en variera guère l'espèce ; seulement, il en modulera la saveur ; ses effets auront deux ou trois combinaisons et cela suffira. Un premier plan dans l'ombre, un horizon éclairé et un ciel nébuleux ou calme, ou dramatique, ou des effets contraires, ces trois problèmes suffiront à son programme, et il n'aura pas assez de toute sa vie pour le réaliser selon ses désirs.

Le mode lumineux n'aura pas le calme élyséen de Claude Lorrain, la rêverie poétique de Ruysdaël, la magie de Rembrandt et l'atmosphère d'une idylle antique de Corot. Cependant Michel aura ses belles harmonies rousses et fauves, ses gris argentins, transparents comme ceux de Chardin, ses finesses translucides des ciels, ses épaisseurs boueuses des chemins campagnards et les silhouettes sévères des collines de Paris. Il aura des profondeurs insondables, des horizons et des pays qui s'enchaîneront à perte de vue et d'imagination.

C'est sous ce point de vue qu'il est bon d'analyser Michel, comme perspecteur et comme habile stratégiste. Il restera toujours homme du peuple, grossier dans ses manières, mais souvent profond, vrai et éloquent.

Quand Michel devint tout à fait vieux de corps, son esprit vit plus sommairement encore les images et la robustesse des harmonies.

C'est alors qu'il se livra, comme avec furie, à une suite

(1) Lettres sur le Salon de 1791.

de paysages qui semblent les élucubrations d'un cerveau en délire, mais en délire du beau, du vaste et du terrible.

Sa palette n'a plus alors que des tons d'une intensité alarmante, ses localités sont d'une témérité extraordinaire, et jamais cependant elles ne tombent ni dans les opacités ni dans les noirs sans échos. Sa facture a des coups de pinceau qui savent formuler des groupes entiers d'arbres, de maisons ou de montagnes; on dirait qu'il puise dans un seau de couleur et qu'il jette sur la toile des créations toutes faites, comme avec une truelle ou un balai de décorateur.

Alors, ce qu'il ose en formes rudimentaires, en figures farouches, est inimaginable. Ses moulins ont des tournures effrayantes; ils font peur à voir, tant ils semblent les produits d'un autre âge d'hommes; ils tournent furieusement et paraissent menacer sur leurs collines de cailloux antédiluviens, de plaines calcaires, de terrains de la plus antique formation. Ses entrées de forêt sont des repaires de malfaiteurs; ses sorties de village sous des arbres sombres, des lieux d'où l'on se sauve comme d'une hôtellerie de chauffeurs; ses plaines, des déserts où l'homme doit mourir d'effroi et de faim; ses marines, des plages du temps de Robert le Diable et de Guillaume le bâtard; ses ciels, des plaies d'Egypte importées en France.

Le pathétique est la dernière expression de Michel; il est sauvage, souvent lumineux; et, si j'osais dire, il entrevoit des effets shakespeariens; mais hâtons-nous d'ajouter qu'il ne traduit le grand poète que comme les dramaturges du dix-huitième siècle, où le mélodrame prit place dans le domaine de l'art. Michel cherche à effrayer, comme Victor Ducange et Pixérécourt, à jeter dans l'inconnu et l'émotion, mais son style lui est naturel et il n'en trouve pas les effets dans les moyens compliqués et creux de l'invention littéraire. Michel est toujours logique et bref, toujours peintre; si son art est souvent osé, et parfois vulgaire, il ne fait pas sourire comme les mélodrames de son époque.

Et qu'on ne croie pas que nous exagérons les traductions des

peintures de Michel ; tout ce que nous tentons de dire comme images et impressions, nous l'avons vu éprouver par des amateurs, même prévenus contre le talent de Michel.

Ses voyages dans le pays des terreurs le font parfois revenir aux forêts de Fontainebleau, aux grès arrondis et amoncelés des antiques bois de Saint-Louis, aux étangs de Ville-d'Avray, aux abreuvoirs de Montmartre. Il a des retours « à la paix du cœur », des étapes où il met dans une boîte ses farouches promeneurs, ses hommes armés regardant les champs en péripatéticiens affamés, pour revenir s'abreuver comme ses bestiaux au bon air et au grand soleil.

Quelle curieuse organisation que ce dramaturge en peinture, et comme d'un coup de main il sait ouvrir une trappe de théâtre qui change sa décoration pacifique en un antre de douleurs !

Voyez-le de loin, à distance, là où il jette sur sa toile un semis de valeurs sans formes, et vous avez subitement devant les yeux un effet arrêté, formulé, qui donne le résumé rudimentaire mais réel d'un lieu, d'un site, d'une perspective.

On peut trouver Michel trop sommaire dans son langage, trop violent dans ses effets, mais on ne lui ôtera pas son originalité de peintre, sa longue vue et sa simplicité d'action. Il a sa place dans la famille de l'art.

Et quels moyens emploie-t-il pour produire de tels effets sans tomber dans l'absurde ? Les procédés les plus simples, la palette la plus élémentaire.

Il peint sur de grandes feuilles de papier gris étendues sur une toile, il brosse furieusement, et dans l'espace de quelques heures, ses pages les plus féroces. Sa palette est aussi sommaire que ses compositions ; il emploie les terres d'Italie, les ocres, et il peint en pleine pâte sans jamais revenir sur la séance du jour. Les glacis transparents des laques lui sont inconnus. Les chrômes, ces matières pernicieuses qui empoisonnent le regard, il ne les connaît pas. Ses pinceaux sont des brosses, et souvent des brosses desséchées qui en font un ébauchoir de sculpteur. Tout est en lui, effets et moyens simples et rapidité d'exécution.

Dans sa jeunesse, c'était le contraire ; il détaillait avec minutie ses champs de blés jaunis par le soleil, ses avoines vertes, ses prairies et les molles figures de ses ciels ; c'était déjà un perspecteur de longue vue, mais un exécutant timoré et pétrissant la pâte avec des pinceaux de poils de martre.

Comme les esprits observateurs, le premier âge le vit scrupuleux et prudent ; la fin de sa vie, audacieux et sachant se jouer des difficultés de métier qui font reculer les plus téméraires.

CHAPITRE VIII

COMMENT ON RETROUVE DANS UN PEINTRE UN HOMME DE RACE. — LES PENSÉES PREMIÈRES, LES DESSINS, CROQUIS, MAQUETTES, ETC. — RAPHAEL, JULES ROMAIN, MICHEL-ANGE, REMBRANDT, POUSSIN. — LES DESSINS DE MICHEL, SES POINTS DE CONTACT AVEC WATERLOO, EVERDINGEN, VAN HUDEN, ISRAEL SYLVESTRE, ETC., ETC.

S I nous voulons bien connaître l'œuvre d'un artiste, il faut l'observer jusque dans ses moindres travaux. Lorsqu'il s'est montré, tout d'abord, comme homme d'origine et esprit de race, il est peut-être plus intéressant d'aller scruter tous les mouvements de sa pensée que d'analyser ses manifestations publiques.

Chez un peintre, il y a toujours deux hommes. Celui du monde qui n'affronte la critique que paré et armé de toutes pièces, qui voile ses instincts natifs, qui cache avec précaution ses véritables passions : il ne se livre que comme un acteur sur un théâtre en jouant le rôle qui lui semble le plus au goût de son public et qui se prête le plus à ses moyens.

Où l'artiste est pris au vif, où il se montre à nu dans toute sa franchise, c'est quand on peut le surprendre dans ses premiers jets, dans les notes, les dessins, les études primordiales sur nature, ou dans l'élan subit de son cerveau.

Là se présente un homme que vous n'avez jamais soupçonné,

un être nouveau qui vous dévoile ses plus secrètes pensées ; vous devenez là comme un confesseur, vous tenez l'homme par le corps et par le cœur, et vous le jugez jusqu'au fond de l'âme.

Voyez le « divin » Raphaël, qu'on sanctifierait dans ses madones, qu'on adorerait dans ses belles figures païennes.

. Il montre un tout autre génie dans ses dessins sur nature et dans les compositions qui ne devaient pas subir le contrôle de la foule.

Il est rude et farouche jusqu'à l'excès ; il accuse les formes humaines comme un créateur des premiers mondes ; il a en lui le gigantesque, le mouvement sauvage, le geste animal archaïque ou barbare. Aussi humain que Michel-Ange, ses « études confidentielles » sont autant de monuments qui démontrent combien sa pensée première était pure de tout alliage et de compromission avec le goût rop délicat du monde.

A des degrés divers de puissance, tout homme de race porte en lui ce jet spontané qui est le signe de la création.

Rien de plus touchant, de plus audacieux même dans leurs spontanéités, que les maquettes, les croquades, les indications de Jules Romain, de Corrége, de Poussin, de Claude Lorrain, Rembrandt, Rubens, etc., etc., et de tous ces maîtres qui se confient à eux-mêmes l'image incertaine que leurs rêves font miroiter devant eux.

C'est là, il nous semble, la preuve écrite de leur force, parce qu'on y voit poindre la pensée mère, et qu'on peut y constater les doutes, les repentirs, les indécisions, comme les bonheurs de leur imagination.

Michel n'est pas un dieu de cet olympe ; mais sur l'échelle de proportion des artistes créateurs, nous pouvons le trouver encore dans la famille des hommes qui ont vu sainement et logiquement les choses.

C'est dans ses dessins que nous le trouverons original et surtout créateur.

Les dessins de Michel sont de trois espèces et méritent d'être

observés : les grands, les petits au crayon noir ou à la mine de plomb, et les dessins à l'aquarelle.

Les grands au crayon noir tendre, faits sur des feuilles de papier gris, sont presque tous des souvenirs de Montmartre et de la plaine Saint-Denis, des boulevards alors extérieurs de Paris et des intérieurs de forêt. Ces derniers sont croqués de souvenir et comme autant de notes fortement accentuées des bois de Boulogne, de Vincennes, de Verrières et de Romainville.

Les vues de Montmartre et des boulevards sont excellentes, pleines de lumière, de valeurs naturelles se détachant franchement les unes sur les autres, et quoique la régularité des longues avenues d'ormes plantés à des distances uniformes semble ne devoir produire que le sentiment de la monotonie, cependant Michel a su faire jaillir de ces tristes lignes droites un intérêt, une surprise, et souvent quelque chose d'imposant.

Les dessins qui profilent sur le ciel la butte et les moulins de Montmartre sont presque toujours les plus personnels. Michel aimait son *Mons Martyrum*; son vieux Montmartre, c'était son Acropole et son Parthénon.

Il n'a jamais décru dans son admiration pour ce petit coin égayé par les nombreux moulins à vent, les mulets et les ânes portant au moulin les sacs de blé, et animé par les pentes vertes, les bois rabougris de ses escarpements, ses carrières et ses mares. Aussi rien de plus intéressant que ces dessins-là, modelés comme des articulations sculpturales de Puget ; on y voit en quelque sorte les ailes des moulins tourner et craquer sous le vent et leurs lourdes charpentes osseuses, dessiner sur le ciel toutes les lignes pittoresques qu'il a plu aux orages, aux bourrasques, aux coups de soleil de leur infliger (1).

J'ai vu des études du chemin des carrières, des routes per-

(1) Aujourd'hui il ne reste plus que le simulacre de trois moulins que la spéculation a convertis en restaurants en plein vent, où l'on va savourer la galette traditionnelle et se préparer aux danses des anciens boulevards extérieurs.

Dans les dessins de Michel, on compte jusqu'à vingt moulins vus d'un seul côté de Montmartre, et on doit supposer qu'il y en avait autant sur le versant opposé.

dues dans les boues montant à l'abbaye, qui sont des dessins pleins de maîtrise et de vigueur : une horrible voirie défoncée par la profondeur des ornières, par les rejets boueux des roues des charrettes, par les pas saccadés des chevaux, devient une superbe étude de modelé, un enchaînement logique des mouvements d'une voiture, et donne l'idée d'un pays beau de sa misère et qui provoque la pitié par les difficultés de la vie.

Ses petits dessins sont tout aussi intéressants ; notes lumineuses prises au vol, c'est une variété toujours nouvelle de motifs, de localités, ou d'effets de lumière surpris sur les plaines des environs de Paris. Tantôt c'est un jet de soleil sur un coin de terre qui laisse dans l'ombre le ciel et les horizons, tantôt c'est le contraire ; puis des vues de Montmartre avec la silhouette du télégraphe aérien sur la tour de l'église, la fontaine du But et ses trois tilleuls, les lourdes constructions des barrières avec leurs colonnes de Pestum et leurs épais couronnements, le canal de la Villette, les baraques en planches des marchands de bois et les cahutes des bohémiens vagabonds.

Puis, c'est un retour passionné à ses moulins, une étude approfondie de leurs ailes, tantôt au repos, au temps calme, tantôt agitées comme dans une course fantastique des éléments.

Quand Michel tient ses moulins sous son œil et la lourde tour du télégraphe qui montre ses grands bras, il atteint dans ses petits dessins rudimentaires au grand art de Rembrandt. Ce n'est qu'une expression sommaire, spontanée, mais c'est un cri du lieu, une voix qui sort des cavernes de Montmartre.

Il est tel autre petit dessin, en teinte gris-pâle, à la mine de plomb, touché avec finesse et seulement par des accents d'esprit, qui font deviner les détails d'un pays, comme apparaissent les grandes lignes d'un dessin de maître.

Michel s'est décidé quelquefois à décrire les boulevards de Paris, peuplés de figures, de cabriolets, de berlines, de cavaliers, de fiacres, de bestiaux, de bonnes d'enfant, de militaires, de portefaix, etc., etc. ; mais il a tellement exagéré la perspective, qu'on les prendrait encore pour les longues avenues de

Vincennes ou de Saint-Mandé. Les portes Saint-Denis et Saint-Martin, qui les font reconnaître, nous démontrent assez qu'il était indifférent aux élégances de Paris. Là, Michel n'est plus Michel; il spécule sur les petites marionnettes de Swebach et sur un esprit qu'il n'a pas.

Mais ce qui plaît encore à Michel, c'est le centre des animations populeuses, c'est le Port aux Vins, les abords de l'île Louviers, les quais Saint-Nicolas, la Râpée, la Grenouillère, tous les endroits où le peuple travaille au grand air. Ce n'est pas le type de l'homme qu'il retrace, c'est le caractère du lieu; les bateaux de charbons, les trains de bois, les chalands, les bachots, les chantiers des débardeurs, les toues chargées de foin, de pommes, de pierres, de tout ce qui fait vivre Paris ou l'occupe. Il déploie dans ces dessins de localités parisiennes une netteté de perspective aérienne, une logique de plans qui surprend comme la découverte d'une beauté nouvelle qu'on n'a jamais soupçonnée.

Ce n'est pas le Paris de Vadé ou de Monteil, c'est le Paris pourvu de son monde, actif au travail et vivant calme dans un air vital qui le nourrit et le protége. — Il y a cent ans!

Les dessins, rehaussés de couleurs à l'aquarelle ou au pastel, sont aussi très intéressants, le plus souvent écrits à la plume d'une main précise et savante; les couleurs sont harmonieuses, bien mariées et d'un effet pittoresque décidé, n'était l'emploi un peu trop fréquent des jaunes, de la gomme-gutte, qui ont dû décroître d'intensité par l'effet du temps, et en rendent parfois l'ensemble épais et singulier.

Ces aquarelles à la plume sont toutes d'un effet très arrêté; la science de Michel s'y pèse et s'y détaille. Elles représentent le plus souvent les approches des carrières avec leurs falaises blanches et crayeuses, puis l'entrée opaque de ces mêmes carrières, qui semblent des trous à mystères et des laboratoires de meurtriers. Une autre fois, c'est encore un chemin abandonné à cause de la profondeur de ses ornières, où l'on voit l'herbe poindre au milieu des débris d'une charrette effondrée,

et au loin la fine découpure de l'église et du presbytère de Mont-
martre, qu'on croirait un lieu de refuge et de paix vivant d'un
air toujours frais et matinal. Puis encore la fontaine du But, où
les vaches, les ânes, les chèvres vont s'abreuver le soir, au bas
des hautes rampes de la montagne. Et ensuite, ce sont les excur-
sions à Saint-Denis, à Épinay, le long de la Seine, à Montmo-
rency, à Garches, au Bourget, et jusqu'aux îles de la Marne.

Des pointes et des stations aux collines méridionales des alen-
tours de Paris : à Issy, où s'épanouissent les maraîchers ; à
Sceaux, avec son église et son marché aux bestiaux ; les bois
de Verrières, où les Parisiens aimaient à danser le dimanche
avec les paysans, sous un vieux quinconce de châtaigniers ; le
moulin Saquet, seul comme un coq de clocher sur son émi-
nence, ayant l'air de chanter à perdre haleine, tant on l'enten-
dait craquer dans le tournoiement vertigineux de ses ailes ; les
Hautes-Bruyères et leurs maisonnettes trapues à cause de la
furie des vents et leurs vignes alignées au cordeau ; le moulin
de Beurre où les fins joueurs de boule et de cochonnet se don-
naient rendez-vous pour jouter d'adresse ; l'orme de Vanves,
isolé dans la plaine, où la procession des Rogations s'y rafraî-
chissait... un peu trop ; les barrières de Bièvre, de Clamart, de
Fontainebleau, des Bonshommes, toutes reconnaissables à leurs
points du territoire et à leurs lignes architecturales ; la plaine de
Grenelle, où il nous semblait voir un peloton d'exécution, peut-
être celui qui fusilla Mallet, Lahorie et les autres..... Michel
avait horreur de ce souvenir.

Le pont d'Iéna et le Champ-de-Mars, plaine desséchée comme
le fond d'une mer, plaine plate sans un accident de terrain,
mais que Michel a su rendre éloquente, précisément par une
planimétrie et un vide matériel qui signalent sa spécialité, par
les petites avenues d'arbres qui l'entourent, par le trait spirituel
et vif de l'École militaire et du dôme des Invalides. Faire du
Champ-de-Mars, de ce carré mathématique, froid comme un
problème de géométrie, un lieu intéressant, n'est-ce pas le pri-
vilége de l'art et de la vraie science ?

Mais c'est toujours à Montmartre qu'il faut revenir.

J'en ai vu, des petits dessins de Michel, qui avaient le caractère pur et grave des compositions de Poussin, le soleil et la limpidité des croquis de Claude Lorrain.

D'autres sont accentués avec fermeté comme par une griffe de fer. D'autres encore sont à peine effleurés par un crayon noir qui dépose sur le papier quelques traces de formes imperceptibles. Puis on les place à distance, et alors on aperçoit des plaines peuplées de villages, de moulins, de forêts, de collines, de champs de labour, de marais, de broussailles, et traversées de routes, de chemins, de sentiers qui se perdent à l'horizon.

Puis des montées à Montmartre, où des gens du peuple gravissent ou descendent la colline, groupes placés à des distances si parfaitement justes, que ces notes sommaires donnent à la composition une expression de perspective lumineuse qu'elle perdrait sans elles.

Ces jalons perspecteurs, qui ne manquent jamais leur effet, font voir combien l'éducation des artistes était sérieuse au dernier siècle, et comme ils avaient en main un métier infaillible, qui leur fournissait des moyens d'observation et qui nous manque aujourd'hui.

Tous ces dessins sont autant d'études à faire sur les préoccupations de Michel, comme sur un art qui s'éteignait en lui. Il n'est pas, là, rénovateur comme dans sa peinture, mais il donne des échos de tous les vieux maîtres. Ses bois évoquent le souvenir des solides dessins de Waterloo ; d'autres, les chaumières d'Everdingen ; les plaines font songer à ces longues perspectives labourées que Lucas Van Huden dessinait d'une main si gauche et d'un œil si sûr de ses distances ; les monticules ombreux semblent des notes de Rembrandt ; les petites demeures entourées d'arbres, les terrains rocailleux, les routes bourbeuses, ressemblent à ces charmantes égratignures d'Israël Sylvestre, que sa pointe ou sa plume légères déposaient sur le papier ou sur le cuivre. Ah ! c'est une charmante revue qu'un petit portefeuille de Michel, c'est une rétrospective légende que ces dessins à peine nés, que

ces ébauches à peine visibles, ou que ces formes massives et brutales qu'il varie dans chacun de ses dessins. On y voit tout ce qui vivait autour de Paris au siècle dernier : les ruines des « petites maisons » de plaisir des nobles et des financiers, les châteaux morcelés et partagés, donnant encore leur allure seigneuriale, sous la métamorphose des fabriques, des usines et des maisons de santé, les restes des abbayes, des maisons féodales, les clochers campagnards, les boulingrins populaires, les cimetières autour des églises, les cabarets des barrières, les quais du canal de l'Ourcq, les bastringues de Ramponneau, les maigres futaies du bois de Romainville, et ces routes interminables qui s'éloignaient de Paris comme autant d'avenues semblant conduire au bout du monde. Michel a laissé tous ces souvenirs et n'en était pas plus fier, car chacun de ses croquis était le soir accroché à un clou ou cousu par un fil, qu'il ne touchait plus jamais.

Tout cela ne veut pas dire que Michel est l'égal des grands maîtres que nous venons de citer, mais il en est une émanation passionnée, une traduction personnelle, qui donne la mesure de ses facultés et de sa religion.

Une de nos heureuses découvertes a été celle d'un petit album de poche, plein de dessins de Michel, qui devait être la pensée première de ses tableaux. Chaque dessin ne dépasse pas neuf centimètres sur quatre et demi; ils sont tous à la plume et quelques-uns poussés jusqu'à la plus minutieuse exécution; les uns lumineux, blonds et fins à la manière de Lantara, les autres accusés par une plume prompte à sacrifier le détail à l'ensemble. Ils sont tous du même temps, bien certainement de la fin du dix-huitième siècle. Ce sont de petites compositions équilibrées par les lignes et cherchées dans leurs effets et leurs inventions pittoresques. Tout semble venir du cerveau et rien d'une vue directe sur nature (1).

(1) Ces dessins, au nombre de quatre-vingt-quatre, appartiennent à M. Borniche.

Ils représentent des entrées de bois, des grandes routes peuplées de voyageurs, de charrettes, d'attelages, de diligences, de chars à bœufs, de rouliers, de cavaliers à la façon de Callot, des intérieurs de fermes, des chemins à travers bois ou le long des champs, avec des ormes alignés, des éclarcies de taillis, des étangs, des marais, des ermitages sur des collines, des ruines de châteaux, des pêches de rivières, des plages maritimes, des barques à marées basses, des gendarmes conduisant des prisonniers, et jusqu'au peintre assis près d'une route, appliqué à dessiner un site campagnard.

Tous de la même main, du même faire, de la même pensée; on voit combien Michel rompait son tempérament emporté, à composer sagement et à chercher l'unité de la lumière, et, ce qui est particulièrement remarquable dans ces petites maquettes, c'est qu'elles sont toutes remplies jusqu'à profusion d'un volume d'air, d'un surcroît de végétations et de formes si simples qu'on les prendrait pour les inventions d'un aïeul de Th. Rousseau, d'un aïeul, entendons-nous, moins riche en distinction et en science descriptive, mais où le germe lumineux se retrouve et est vivant.

CHAPITRE IX

ICHEL a été oublié pendant près de cinquante
ans à partir de 1820, lorsqu'il se retira entière-
ment du monde des affaires et des amateurs.
Jusques à cette époque, il n'avait été que peu
remarqué. Cependant certaines sympathies ne
lui manquèrent pas. Nous avons vu l'entraînement du baron
d'Yvry pour son talent et combien cet amateur perspicace et pas-
sionné était subjugué par la faconde du maître des faubourgs.

Le baron d'Yvry a laissé un nom dans la tradition des ama-
teurs. Peintre lui-même, il était très fin connaisseur et proté-
geait de sa fortune, de ses conseils et de son érudition les
nouveaux venus dans le monde de la peinture : Decamps, Jules
Dupré, Rousseau, Cabat, ont été par lui devinés dès leurs pre-
mières études; il les visitait, les encourageait et entretenait avec
eux des relations qui ont laissé chez ces esprits supérieurs des
souvenirs vivaces.

Il existe une série de peintures qui ont toute la fougue de
Michel et qui ne sont que des métis étranges exécutés par le

baron et par son maître collaborateur. C'est une distinction très subtile à faire dans l'œuvre de Michel et dont il est bon de prévenir les amateurs. Les tableaux du baron d'Yvry se reconnaissent par un manque d'aplomb très visible et par une exécution des plus empâtées et souvent par une harmonie indécise et vitreuse. Dans le travail de Michel on comprend sa furie de brosse. Il y a lieu pour lui de produire des effets qu'il cherche dans une exécution exagérée; les terrains fangeux, les ciels en furie, les nuées menaçantes, il les rencontre sous des monticules de pâtes; mais le baron d'Yvry n'a pas le même bonheur d'invention et d'exécution; on voit dans ses pages heurtées plutôt une impatience de production et surtout un vide de composition qu'on ne rencontre pas chez Michel. L'un comprend, l'autre cherche sans cesse.

Un autre ancien amateur de Michel a été le colonel Bourgeois, homme très expert sous la Restauration et sous Louis-Philippe, qui posséda plus de cent de ses tableaux, qu'il gardait comme un trésor dont il devait un jour voir surgir l'inventeur. Le colonel Bourgeois était un type des plus curieux, amateur, industriel, expert, négociant, qui savait beaucoup et qui prédisait la résurrection de Michel. Dhios l'expert lui en acheta près de cinquante, les garda en magasin, et ne voyant pas venir les amateurs, les revendit à un prix déjà bien supérieur à ses acquisitions.

M. le docteur marquis du Planty, ancien maire de Saint-Ouen, a possédé de nombreux tableaux de notre peintre. C'est un des plus anciens amateurs de Michel. Il a connu l'artiste, il l'a surpris à l'œuvre dans la plaine Saint-Denis il y a plus de quarante ans; et sur le terrain de sa commune, il a plusieurs fois conversé avec lui; il se souvient exactement de l'avoir vu assis sur quelque pierre, dessinant la profonde perspective des plaines; vêtu d'une ample rouffle bleue, d'un chapeau mou, l'œil attentif, et causant volontiers avec ceux qui l'interrogeaient.

M. le marquis du Planty a demandé même quelques conseils à Michel, sur les procédés de la peinture. Et celui-ci, toujours

modeste, lui disait que c'était un métier assez facile et qu'il suffisait de s'y faire par de nombreux exercices, quand on avait bon pied, bon œil :

« Tenez, lui disait-il, voyez comme il est aisé de faire des arbres : ayez la main souple, le mouvement arrondi, posez les ombres avec délicatesse et les valeurs lumineuses avec aplomb, et vous avez un grand chêne ; empâtez un premier plan, dessinez avec certitude les ornières, sculptez dans ce mortier tout frais, comme avec un ébauchoir de sculpteur, et vous avez une route boueuse ou un chemin vicinal de Saint-Denis. Ce n'est pas plus difficile que cela ; seulement, il faut s'y faire de jeunesse. »

M. le marquis du Planty est encore un homme jeune qui défie les années ; il peint lui-même, et raconte avec une verve juvénile le bon temps où il allait à la rencontre de Michel et où il s'intéressait à ses étranges créations.

M. Lallemand, amateur, avait aussi le culte de Michel ; mais il voulait le voir sous les plumes et le ramage de Ruysdaël. Un Michel original eût été pour lui sans voix et sans harmonie.

M. Blanc, sous la conduite d'Arthur Stevens, avait récolté les Michel. M. Blanc voulait faire le vide sur la place des produits alors négligés du peintre excentrique ; mais il n'eut pas la patience que Stevens lui recommandait ; Stevens sentait venir le jour où Michel serait apprécié ; mais bientôt il vit M. Blanc se décourager et laisser retourner au courant des brocanteurs toute cette réserve d'art qu'il lui avait vu rassembler.

Deux peintres, MM. Jeanron et Charles Jacque, furent, il y a déjà longtemps, très enthousiastes de Michel. Jacque n'a pas cessé d'admirer ses ouvrages ; Michel est depuis trente ans l'objet de ses recherches ; il en a sans cesse sous les yeux ; il en achète, il en échange dans le but de propager la connaissance de cette bonne peinture. Si Jacque n'était pas en ce moment surchargé de commandes, il nous aurait adressé de sa retraite une note très curieuse sur ses impressions premières et sur l'enquête qu'il poursuivit dans tout Paris à propos de Michel. Jacque m'écrit de son atelier du Croisic : « Me voilà forcé

6

d'abandonner la perspective d'un petit travail sur Michel, et pourtant je devais bien cela à ce grand artiste qui m'a donné la moitié du peu que je possède; mais qui sait? d'ici à quelques jours j'aurai peut-être le temps de me reconnaître. »

M. Graverat était un amateur charitable de Michel; il donnait asile à ses toiles comme un Père du mont Saint-Bernard recueille les voyageurs égarés. Ancien garde du corps, il ne voyait là que des blessés par l'ingratitude publique qu'il fallait soigner et héberger. Il en possédait beaucoup, et ç'est lui qui commença à les faire voir à Thoré. Il était de l'école de ce bon M. Lacaze, qui s'attendrissait sur le sort d'une peinture, parce que les amateurs se refusaient à l'acquérir, soit à cause de ses imperfections, soit à cause de ses dimensions : « Il faut bien que je l'achète, disait-il; car où va-t-elle errer, cette malheureuse, et qui s'en souciera, si ce n'est moi? »

Baroilhet n'a possédé que trois ou quatre tableaux de Michel, au temps où il était encore oublié; Baroilhet en chantait les mérites, mais il était trop fin pour ne pas sentir que d'autres peintres méconnus, encore jeunes, appelaient son attention, et seraient pour son cabinet un honneur bien plus grand et un profit bien plus sûr.

M. Collot, l'ami de nos peintres modernes, et qui avait formé de première main un cabinet des plus précieux en tableaux de Delacroix, Cabat, Decamps, J. Dupré, Th. Rousseau, François Millet, Corot, Diaz, Géricault, Robert-Fleury, Bonington, cabinet que nous ne saurions trop regretter, possédait deux beaux Michel, âpres, tragiques, de sa dernière manière.

Le baron de Faussigny, mort il y a trois ans, courait aussi après les Michel. Il les renfermait dans un certain carton enchanté qu'il ne montrait qu'aux fidèles, et qu'il disait avoir le don de démasquer les philistins. Il ne l'ouvrait, ce carton bienheureux, qu'après s'être préparé à cette exhibition du saint des saints par des préfaces, des commentaires, des précautions sans fin. Le baron de Faussigny, dans son esprit admiratif, était peut-être aussi intéressant, et à coup sûr plus imprévu que les originalités de Michel.

M. Claye, l'imprimeur, recherchait aussi les Michel; on en voyait plusieurs, de sa bonne manière, dans son cabinet, et de fort beaux.

Le docteur Benoist les recueillait aussi, mais au moment où M. Graverat les lui disputait; il n'était pas heureux dans ses expéditions: M. Graverat les lui soufflait sans cesse.

Duclos, le fanatique accapareur de toiles, qui ne vivait que pour la peinture, et que nous avons vu errant et ravi dans ses dix-huit chambrées de la rue du Cardinal-Lemoine, se mirant dans ses chefs-d'œuvre plus ou moins authentiques, avait aussi pensé à Michel. Il entassait les pochades du vieil artiste et attendait avec certitude le jour de la hausse; mais ce fut la mort qui vint le chercher avant elle.

Moreau, le marchand de tableaux de la rue du Faubourg-Saint-Honoré, accaparait aussi les Michel; j'en ai compté dans son magasin plus de quarante, vers 1848. Mais ils étaient mélangés de tableaux du baron d'Yvry, et il était bon de faire la séparation du tiers-état d'avec la noblesse, ainsi que le disait Thoré.

M. Bost, expert, qui a épousé la belle-fille de Michel, a possédé des peintures de son beau-père; il a eu longtemps des académies à l'huile, des modèles de paysans, de bergers, faits d'après nature, qui étaient peints par Michel avec une grande finesse de tons; les gris argentins, aussi légers que ceux de Chardin, donnaient à ces figures une lumière attrayante.

Il serait trop long de citer les amateurs d'autrefois qui se recrutèrent, petit à petit, les uns par les autres, dans l'admiration de Michel.

M. de Villars avait rassemblé une vingtaine de tableaux en 1850, et regrette aujourd'hui de s'en être dessaisi. M. Forget a mis la main sur de bonnes pochades.

M. du Ménil-Marigny en a admis plusieurs dans sa galerie.

M. Cuzac et M. Féral, son neveu, experts, ont aussi recherché les Michel.

Madame Paul Lacroix, MM. Paul Mantz, Jules Jacquemart,

Borniche, le comte de Flaux, Alfred Renaud, Mouilleron, A. Lebrun, Marquiset, Lucquet, ont aussi recueilli les toiles du peintre excentrique.

Et Delatre, l'imprimeur des aquafortistes, était un tel fanatique de Michel, qu'il l'imitait en peinture, en dessin et en eaux-fortes, et il pouvait, à bon droit, se prétendre élève posthume de Michel, élève, disciple et successeur de sa fécondité.

N'oublions pas de citer en dernier lieu le menuisier-brocanteur que nous avons tous connu dans le quartier Bréda, qui voyait des Michel dans toutes les pochades que les peintres lui fournissaient en payement de ses panneaux. Une ébauche était-elle abrupte comme une terre pétrifiée?... Michel! Était-elle flasque comme une glaise de Montmartre?... Michel! Rouge, verte, noire, sans formes et sans couleur? Michel, Michel, Michel! C'était une estampille infaillible dont il aimait à orner toutes les croûtes qui lui passaient par les mains. Il les vendait de cinq à vingt francs... en échange de nouvelles peintures, qu'il retransformait encore en Michel. C'était le mouvement perpétuel résolu, et quand un peintre voulait toucher le cœur du menuisier pour obtenir de lui une malheureuse planche à peindre, il lui présentait un Michel qu'il venait d'achever tout fraîchement, et que le brocanteur adoptait comme un spécifique universel.

Théodore Rousseau, appelé à se prononcer par Thoré, qui exaltait sans cesse Michel « et ses moulins », nous parlait ainsi : « C'est une peinture de franche allure, facile à comprendre, et d'un artiste passionné. Il sait établir ses compositions comme au bon temps des Flamands. J'aime son sans-façon et ses impatiences, mais je vois poindre là une école de pasticheurs et de messieurs sans gêne. *C'est le commencement de la sauce* », répétait-il, comme une vigie clairvoyante qui voit venir de loin les artifices d'art, les prétextes aux empâtements sans but, les recettes de métier et les pochades extravagantes.

« Ce n'est pas la faute de Michel, disait Rousseau ; mais son exemple sera funeste aux jeunes gens qui veulent parvenir à peu de frais. On l'imitera sans le comprendre. »

L'oubli qui a passé sur Michel pendant de longues années n'a pas été sans profit pour plusieurs artistes parasites. Les uns ont revu, corrigé et augmenté un certain nombre de ses peintures, y ont apposé bravement leurs signatures et, comme le geai de la fable, se sont parés des plumes du paon.

D'autres ont laissé à Michel la paternité de ses œuvres, mais y ont introduit des créations étranges qui n'ont nul rapport avec l'idée, la manière, ou le goût de leur auteur. Ils y ont jeté des moutons paissant, des figures joviales ou amoureuses, des Daphnis et des Chloë et jusqu'à des demoiselles de village.

D..., un peintre qui a tout fait, excepté une peinture originale, recherchait aussi Michel; il le pastichait ouvertement et colportait ses petits produits aux amateurs.

D... pourvoyait un fanatique de Michel qui avait la prétention de discerner les chefs-d'œuvre et d'anathématiser les choses médiocres. Il glorifiait les premiers et détruisait les dernières.

Nous avons vu, un jour, D... chargé de dessins « Micheliques » comme il disait, mais de dessins originaux, les portant à ce grand juge qui ne les achetait que pour en faire le triage et pour brûler ceux qui lui paraissaient indécis.

« Ce sera assurément les bons qui y passeront, disait D..., car le pauvre homme ne s'y connaît guère. Il en a déjà brûlé plus de cinq cents. »

Vous voyez d'ici l'auto-da-fé d'un maniaque, et tout ce qu'un mécène prétentieux nous a détruit de bonnes silhouettes des champs parisiens.

T..., un peintre de ressources, a pastiché Michel dans sa peinture et dans ses dessins, et a surchargé certaines charmantes indications de Michel au crayon par de lourds contours à la plume. Puis, il a dramatisé ou adouci les belles compositions du peintre, en y ajoutant des scènes de brigands, des attaques nocturnes, des laitières de Montfermeil et des parties d'ânes à l'instar des anciennes idylles bourgeoises de Montmorency.

Un autre peintre jouit encore d'une certaine réputation de

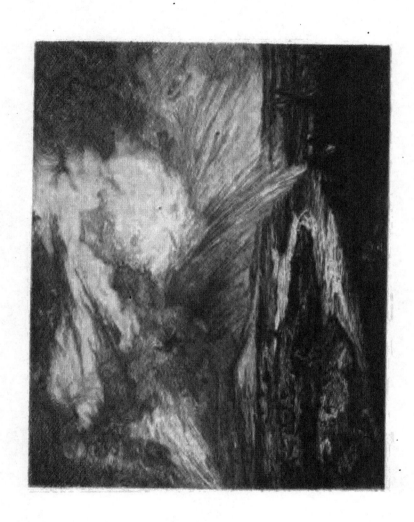

CHAPITRE X

ICHEL ne vivait que dans le souvenir de quelques artistes et de rares amateurs, quand Thoré, toujours brave, essaya de le mettre en relief à l'exposition du boulevard Bonne-Nouvelle en 1847.

Il n'osa y produire qu'une toile d'un grand effet tragique, qui fut à peine remarquée ; on prit la peinture de ce « nouveau venu » pour un défi à la pudeur publique. De tels empâtements de couleurs, des moyens si ordinaires pour formuler un ciel en furie et des harmonies fauves, firent reculer les plus audacieux partisans de Michel. « On se ferait lapider, disait Thoré, si on engageait une campagne ; l'éloquence du paysan du Danube n'est plus de saison ; attendons encore pour faire comprendre cette langue à nos tristes mystagogues, attendons que le temps de pouvoir parler haut soit venu. »

Le temps de tout dire, de tout oser, arriva en effet, mais les arts du dessin n'étaient qu'une si faible note dans la symphonie révolutionnaire, dans la tourmente de 1848, que la critique d'art se perdit dans les clameurs, les ambitions et les désespoirs du temps.

Thoré rédigeait la *Vraie République* et avait d'autres grains à faire germer que la repousse du pauvre Michel. La bataille de Juin l'emporta et le fit disparaître pendant plus de huit années, et, avec lui, la résurrection du vieux peintre.

Quand M. Martinet ouvrit, dans les galeries du jardin de l'hôtel du marquis d'Hertfort, boulevard des Italiens, une exposition permanente de tableaux, il tenta de réveiller le goût public en faveur de Michel.

M. Claye, qui en possédait un certain nombre (dix, je crois), les offrit tous à cette exposition. Quelques artistes en furent très occupés, il y eut là un certain étonnement, comme à l'apparition d'une chose nouvelle qui donne à l'œil plus de curiosité que de satisfaction; on s'arrêta plutôt à la bonne copie que Michel avait faite du *Moulin d'Hobbema*, dont l'original est au Musée du Louvre, qu'aux tableaux originaux du peintre de Montmartre, et l'indifférence publique engloutit de nouveau la mémoire de Michel.

Cette exposition eut lieu en 1861 (1), et quoiqu'elle fût très suivie par les amateurs et signalée par la critique, elle ne donna lieu, au profit de Michel, qu'à quelques lignes, non pas de Théophile Gautier, qui était le président de la Société de cette exposition, et qu'on espérait voir engager le feu pour relever Michel de l'oubli injuste de notre temps,.... mais de Sainte-Beuve, le critique littéraire, qui ne s'aventurait que bien rarement et encore plus prudemment sur le domaine dangereux de la peinture.

Sainte-Beuve n'entrait pas par la grande porte sur ce terrain

(1) Cette exposition avait son organe, le *Courrier artistique*, qui donnait chaque mouvement d'entrée ou de sortie des objets d'art. Nous espérions trouver dans ce journal l'apparition des Michel et l'opinion d'un écrivain quelconque, de M. Champfleury, par exemple, porté par caractère à relever les artistes oubliés; mais rien n'indique l'exposition de ces tableaux, qui est cependant un fait notoire. Nous nous expliquons cette lacune après nous être rendu compte que le *Courrier artistique* ne parut que quelques mois après l'ouverture de l'exposition du boulevard des Italiens; l'exhibition des peintures de Michel précéda donc son premier numéro, qui date du 25 juin 1861 pour prendre fin le 1er novembre 1862, époque où la Société prononça la dissolution.

mouvant, et c'est à propos de l'ouvrage de M. Calemard de la Fayette : le *Poème des Champs*, qu'il mentionnait l'existence de Michel.

Le prince des critiques lui fait l'aumône d'une bonne pensée, mais ne traite ce pauvre Michel qu'en mauvais riche, et comme un outlaw auquel il daigne jeter quelques miettes de pain pour l'empêcher de mourir d'inanition : « Un pauvre diable de paysagiste français nommé Michel, qui avait le sentiment et l'amour des choses simples. » Voilà l'éloge de Sainte-Beuve qui a tant illustré de médiocrités.

Jugez cette critique de précaution « une histoire de cœur et d'amour!!! » cette critique qui n'a l'œil ouvert que sur une copie d'Hobbema et ne veut pas voir les pages pathétiques de Michel, les nouveautés d'invention qui devaient surprendre et fixer un esprit comme Sainte-Beuve. L'originalité d'un peintre inquiète et trouble, il paraît, les têtes les plus ornées de littérature.

Voici l'offrande de l'auteur de *Volupté* :

« Le temps n'est plus où Mécène, au nom du maître du monde, demandait à Virgile des *Géorgiques*; aussi n'avons-nous que des fragments. Mais il est de ces fragments, de ces accidents d'art et d'étude qui, n'ayant rien à démêler avec les œuvres triomphales, n'en existent pas moins sous le soleil. — Un rien, un rêve, une histoire de cœur et d'amour, une vue de nature, une promenade près de la mare où se baignent des canards et qu'illumine un rayon charmant,— et ce que je voyais l'autre jour encore à l'exposition du boulevard des Italiens, une vue de *Blanchisserie* hollandaise par Ruysdaël, le *Moulin* d'Hobbema, ou un simple chemin de campagne regardé et rendu à une certaine heure du soir, par un pauvre diable de paysagiste français, nommé Michel, qui avait le sentiment et l'amour des choses simples.

« M. C. de Lafayette n'est pas un pauvre diable comme Michel, mais il a fait en poésie quelques *toiles* qui le rappellent

et qui le classent lui-même parmi nos meilleurs paysagistes (1). »

Pourquoi Sainte-Beuve, qui a tant disséqué et observé sur nature, n'a-t-il pas médité quelques heures sur Michel; et ce que le critique a trop généreusement donné à tant d'artisans obscurs, pourquoi n'a-t-il pas su reporter ce trop plein de sensations sur un artiste comme Michel? Il nous aurait laissé au moins des aperçus nouveaux sur un sujet intarissable, sur un solitaire de curieuse race, en exaltation perpétuelle devant l'œuvre de la nature.

L'exposition du boulevard des Italiens des tableaux de Michel donna lieu, quelques mois après, à une note de renseignements sur la vie de cet artiste, que M. Charles Asselineau adressa à M. Martinet, renseignements pris à la même source que les nôtres, à madame veuve Michel, et qui ne nous signalaient rien de nouveau, sinon que Michel avait été employé à la restauration de la galerie du cardinal Fesch. Le *Courrier artistique* renferme cette note sommaire.

Nous retrouvons dans un catalogue de collection particulière quelques lignes sur Michel, qui figurent après la désignation de cinq toiles dont il est l'auteur.

Cette petite notice sur le peintre n'est pas exacte; elle fait revivre les contes des faubourgs. Il nous paraît utile de la rectifier ici même, où elle se présente naturellement comme le dernier bruit fantaisiste qui courut sur Michel. Elle était ainsi conçue :

Extrait du catalogue de la collection particulière
de M. Claye, imprimeur.

« Comme il n'arrive que trop souvent, la mort seule a consacré le talent de Michel, resté pauvre et inconnu pendant sa vie. Persuadé qu'il était dans la bonne voie, il n'a jamais sacrifié goût du public; aussi est-il mort misérable et ignoré. A s

(1) *Nouveaux lundis*, tome II; le *Poème des champs*, de M. Calemard de fayette, pages 289-290.

décès, qui remonte à une vingtaine d'années environ, son talent était si peu apprécié, si peu compris, que ses toiles, ses études, qui étaient nombreuses, ont été vendues à raison de trois francs la demi-douzaine.

« Passionné pour la nature, Michel ne pouvait travailler que d'après elle; son atelier était partout, excepté chez lui, où il ne rentrait que pour prendre du repos. Les habitudes de sa vie étaient singulières. Le personnel de son intérieur se composait, après lui, de sa femme et d'un âne. Chaque jour et par tous les temps, le trio se mettait en route pour un des environs de Paris, le baudet portant madame Michel et les provisions de bouche, et l'artiste conduisant son âne par la bride; c'était une espèce de fuite en campagne. On allait ainsi jusqu'à ce qu'un site, un effet pittoresque arrêtât le peintre, qui se mettait alors au travail; puis, le soir venu, les trois amis rentraient au logis pour recommencer le lendemain.

« Cette manière de procéder explique comment une grande partie des études de ce maître ont été faites non loin de Paris, et pourquoi presque toutes aussi sont peintes sur papier.

« Michel recherchait les maîtres hollandais, et, parmi eux, aurait tenu sa place au nombre des meilleurs paysagistes.

« La postérité, plus équitable et plus clairvoyante, commence enfin à apprécier et à rendre justice à ce grand talent; son ombre serait peut-être consolée si elle savait qu'aujourd'hui Michel est surnommé le Ruysdaël français. »

Voici les inexactitudes :

Michel ne s'est jamais embarrassé ni d'un âne, ni d'une voiture, ni d'un domestique; il n'a jamais fait transporter ses bagages ou ses vivres, par la raison qu'il portait tout au plus une boîte à couleurs à la main, et cela fort rarement, son étude ordinaire sur nature ne se bornant, le plus souvent, qu'à de petits dessins ou à des notes; jamais il ne se chargeait de provisions de bouche, parce qu'il avait pour habitude constante de partir après son premier repas et de dîner ou souper régulièrement chaque jour chez un marchand de vins de la rue Marcadet.

Tout ce qui surchargeait son temps ou sa personne, Michel savait s'en libérer comme d'un fardeau, ainsi que de tout détail de ménage, pour se consacrer, lui et les siens, à la peinture. Son art seul l'absorbait au point de tout sacrifier à son culte, à ses rêveries, à sa passion.

Son atelier était bien plutôt chez lui qu'à ciel ouvert, où il peignait à son aise; et cela se voit nettement sur tous ses tableaux; ils sont très franchement le fruit de son cerveau, plutôt que l'observation textuelle d'un paysage; il n'a donc jamais figuré « une espèce de fuite en campagne ». Ses courses journalières étaient, nous le répétons, de compagnie avec sa femme et sa belle-fille.

A cela près, accepterons-nous le surnom trop ambitieux donné à Michel de : Ruysdael français, comme l'hommage d'un amateur qui désire rattacher un peintre original à une grande supériorité de l'art? Quand Michel devint libre de lui-même et qu'il sut dépouiller l'admirateur trop fervent de Flamands, il fut plus qu'un imitateur, il fut un vrai peintre, maître et régulateur de sa poétique. Il fut le Ruisdael de Montmartre, comme le disait Paul Mantz.

Le journal de la Société des Aquafortistes de MM. Cadart et Luquet, l'*Union des Arts*, dit encore quelques paroles sur Michel au moment de la mort de sa femme, en 1865.

« Nous venons d'apprendre la mort d'une femme qui portait un nom cher à la peinture du paysage.

« Madame Michel est décédée, il y a quelques jours, à l'âge de quatre-vingt-deux ans. Elle était veuve de Georges Michel, que l'admiration un peu tardive des amateurs a gratifié du titre de Ruysdaël français.

« Michel, qui avait devancé les idées de son temps et deviné pour ainsi dire les tendances de l'école qui brille aujourd'hui d'un si vif éclat, était un ami exclusif de la nature à une époque où une fausse appréciation du goût antique venait de faire succéder aux adorables mensonges de Watteau et de Boucher le style inintelligent et compassé de l'art académique.

« Ses œuvres, peu appréciées dans un temps où les soi-disant connaisseurs n'admettaient rien en deçà des compositions dites héroïques de Bidault ou de Victor Bertin, ont repris une singulière faveur depuis la mort de ce grand artiste, arrivée en 1843, à l'âge de quatre-vingts ans.

« C'est qu'il est imposible, en effet, d'atteindre avec plus de vigueur et de puissance que ce profond observateur à la vérité et surtout à la simplicité harmonieuse du naturel.

« Il avait à un tel point le sentiment de l'éloquence des effets et de la magie de la lumière, il savait pénétrer si loin dans les mystères de l'harmonie et des contrastes, qu'il lui arrivait souvent d'exprimer tout un drame dans la simple représentation d'une plaine vaste et aride, écrasée par le poids d'une atmosphère en courroux.

« Ce serait vraiment un acte de justice et une excellente leçon pour nos jeunes paysagistes que de placer dans les galeries du Musée français quelques toiles choisies de ce grand artiste, qui fut incontestablement le précurseur du paysage moderne.

« ALBERT DE LA FIZELIÈRE (1) ».

Au mois de décembre 1872, le talent de Michel eut la faveur d'une critique étrangère; au moment où l'attention de l'Angleterre se portait sur les œuvres de nos artistes français, ce fut un Anglais qui releva la mémoire du vieil artiste de Montmartre.

M. Durand Ruel venait d'ouvrir, dans une galerie de Bond street, à Londres, une exposition de nos peintres compatriotes.

Le *Pall Mall Gazette*, dont la rédaction d'art est confiée à M. Colwin, critique regardé, à Londres, comme un connaisseur fort expert et des plus désintéressés, fit paraître sur Michel les lignes suivantes :

« Michel, un nom de l'école romantique d'il y a trente ans et plus, est représenté, après sa mort, par plusieurs œuvres, quelques-unes d'un style large, traitées et brossées dans la gamme

(1) *Union des Arts*, du 8 avril 1865.

brun foncé. L'étude et l'amour de Constable et de Crome sem-
blent avoir conduit Michel sur un terrain sympathique aux
œuvres de Rembrandt et de Koning (1). »

Michel aurait été bien étonné s'il s'était vu enrôlé dans
l'armée de l'école romantique et regardé comme un amoureux
de Constable et de Crome, lui qui n'avait peut-être jamais vu
aucune peinture des deux paysagistes anglais et qui possédait
pour l'école d'outre-mer le dédain d'un vieil ennemi de la
« perfide Albion ».

Toutes ses sympathies et ses admirations étaient pour les
Flamands et les Hollandais, et de ceux-là il avait le culte
jusqu'à en être possédé malgré lui-même.

Et cependant la remarque du critique anglais est juste. Con-
stable, Crome, et nous pourrions surtout ajouter Turner, et
Michel ne sont point sans analogie de vues, comme nous tente-
rons de l'établir au jugement que nous résumerons sur l'ensem-
ble des travaux de Michel. Mais cette analogie est tout instinc-
tive, c'est le vent de la réforme qui soufflait sur les artistes de
race et qui, par une communauté d'inquiétudes et d'aspirations
leur faisait parler la même langue. Rien de palpable, de visible,
ne leur communiqua ces impressions identiques ; ils ne se sont
jamais vus, ils n'ont jamais rencontré aucun travail de leur
main, et Michel est toujours resté le solitaire que nous connais-
sons, vivant seul avec ses dieux flamands et son horizon d
Saint-Denis.

(1) *Pall Mall Gazette* du 1er décembre 1872.

CHAPÎTRE XI

JUGEMENTS SUR MICHEL. — SON ÉDUCATION. — L'ACADÉMIE DE SAINT-LUC. — LEDUC. — CARACTÈRE PROPRE DE L'ART DE MICHEL. — SA POÉTIQUE, UN EXEMPLE.

ICHEL était un enfant du peuple, fils d'un em-
ployé... ? à la halle de Paris. Il dut son éducation
d'art à une corporation populaire, l'Académie
de Saint-Luc, qui « jouissait par la faveur des
rois de France du titre et des fonctions d'ÉCOLE
PUBLIQUE (1) ».

(1) L'Académie de *Saint-Luc* fut formée par des artistes et des amateurs,
lors du renouvellement de la peinture et de la sculpture, arts nobles et difficiles
qui ne pouvoient être perfectionnés que par la glorieuse adoption dont le roi
honore le Corps qui réunit les plus célèbres talens.

(*Livret de l'Académie*).

Luc (Académie de Saint-) ou Communauté des Maîtres Peintres et Sculpteurs.
Cette communauté a sa salle d'assemblée et sa chapelle auprès de Saint-Denis-
de-la-Châtre, rue du Haut-Moulin, et l'une et l'autre renferment des tableaux
d'habiles maîtres.

(*Almanach du voyageur à Paris*, année 1783.)

En rivalité constante avec l'Académie royale, elle avait pour protectrice la
puissante famille des d'Argenson qui lui fournit le moyen d'exposer les ouvrages
de ses associés, tantôt aux Augustins (1751), tantôt à l'Arsenal (1752-1753 1756),
à l'hôtel d'Aligre, rue Saint-Honoré (1762, 1764) et à l'hôtel Jabach, rue Neuve-
Saint-Méry (1774). Elle finit par succomber en 1776 et 1777 sous les attaques
de l'Académie royale et par la suppression des corporations et notamment de la
Communauté des peintres, qui eut lieu à cette époque. L'Académie royale, plus
heureuse et pourvue d'un privilége spécial du roi, lui survécut et ne disparut
qu'avec toutes les institutions royales aux événements révolutionnaires de 1792
et 1793.

C'est dans l'atelier de Leduc, peintre d'histoire, qu'il appri
les premiers éléments de la peinture.

Luduc, bien oublié aujourd'hui, était « adjoint à professeur » d
l'Académie de Saint-Luc et par conséquent une des notabilité
de ce corps de métier. Il était fort laborieux, si on en juge pa
les notices de ses envois aux expositions de sa corporation au
années 1764 et 1774. C'était un peintre d'histoire dans toute l
force du terme, qui a produit des compositions importantes e
variées, et qui savait aussi s'exercer dans plusieurs genres d
peinture.

Michel dut être à même d'étudier sous toutes les formes l'ar
dans son universalité, Leduc lui en fournissait l'exemple et le
moyens (1).

Le temps prêtait encore à la discipline; l'élève, entièremer
soumis au maître, devait se plier à une gymnastique d'appren
tissage qui ne lui épargnait ni la peine ni les études les plu
ardues. Il est facile de voir, même aux premiers essais d
Michel, combien il dut être façonné aux exercices répétés de l
perspective et de la manipulation des couleurs.

L'éducation a donc été forte et nourrie comme toutes celle
des peintres de ce temps qui avaient conservé la traditio
et la consigne des grands maîtres. Sous leur indépendanc
exagérée, leur licence et leur coquetterie, les œuvres du dix
huitième siècle nous fournissent souvent le témoignage d'u
savoir et d'une direction de travail que nous avons perdus.

Michel, en véritable enfant du peuple — le gamin de Paris n
devait pas encore être inventé — produit des halles et des fau
bourgs, — n'aurait dû être qu'un fruit gâté de nos centres mu
nicipaux s'il n'avait recélé en lui un sang précieux qui devait lu
faire rejeter tout ce qui était antipathique à son bon tempéra

(1) Leduc figure aux livrets de l'Académie de Saint-Luc par un Alexandre-le
Grand tuant Clitus (8 pieds 1/2 de dimension), une chaste Suzanne, un Bacchu
et une Ariane, un Loth et ses filles, des Saints en prières, une femme sortant d
bain avec sa suivante, natures mortes, paysages avec figures et animaux et por
traits.

Là il est le vrai Michel livré à sa verve, à sa fougue, à son inspiration, souvent à son délire, mais délire de peintre plein d'éclairs fulgurants, plein d'imaginations fantastiques et inattendues, plein de ces choses intangibles et éloquentes auxquelles savaient cependant toucher Rembrandt et ses imitateurs.

Ce n'est pas la nature tranquille dans sa puissance, pleine d'échos et de senteurs.

C'est le drame des éléments roulant des flots de nuées menaçantes, des obscurités et des jets de lumière, et portant ces ombres, ces éclats et ces grandes figures nuageuses sur un monde infini de créations.

Rembrandt et Michel doivent, dans des proportions que je ne veux pas assimiler, descendre de la même souche. Même goût pour les immensités territoriales. Même mépris des détails et des infiniment petits. Même attraction vers le monde des magies lumineuses, vers les grands mouvements des contrées célestes. Même entraînement de l'artiste qui laisse échapper de sa palette, par caprices imprévus, des flots de lumière, des surprises panoramiques, des cités, des villages, des fleuves, des prairies et des montagnes sous l'éclat violent du soleil, puis qui les fait disparaître dans les ombres d'une plaine translucide et mystérieuse.

La belle composition des *Trois Arbres*, de Rembrandt, est un exemple frappant de cette connexité de pensées qui fait des deux peintres deux hommes de la même famille. Michel a dû vivre sans cesse avec cette vision du maître sous les yeux; ce dut être une de ses idées fixes.

C'est évidemment Rembrandt qui, de Ruysdaël et d'Hobbema, le conduisit dans le cœur de la nature.

Là il a aussi des liens de parenté avec les Anglais en quête des spectacles infinis et des drames des éléments. Il voit comme Constable, Gainsborough et surtout Turner.

Dans certaines pages de sa vieillesse, c'est la même préoccupation de l'infini, la même recherche des spectacles terrifiants, l'apparition de tempêtes extravagantes, d'arcs en ciel fulgurants,

ment. La contrainte lui devint impossible, le monde et ses fadeurs, le goût rafiné et ses maléfices l'éloignèrent du terrain où l'on se produit et où l'on prospère. Il ne se soumit qu'à la discipline de sa passion, mais à une passion noble, supérieure et généreuse. Il aima sincèrement, de toutes ses forces d'expansion, cet art qui l'éleva au-dessus de son caractère naturel, qui en épura les corruptions.

Il a été préservé du romanesque et de la sensiblerie de son temps ; il n'a été ni un poète, ni un prétentieux, ni un idéaliste.

Il a été mieux que tout cela, un homme pratique, vivant de la vie de son temps, dur à lui-même, et se confiant à cette religion des hommes qui sont braves et bons, à la religion du travail, sans autre spéculation que celle d'exercer ses facultés natives.

Il ne fut ni un grand esprit ni un artiste de haute lignée.

Bien équilibré dans son intelligence, il en donna toute la somme dans le cours de sa vie. Imitateur des maîtres, il devint imitateur de la nature et finit par en être un traducteur éloquent. Avec une intelligence moyenne, mais avec une passion noble et constante, il a conquis une place dans la famille des vrais artistes par le seul mobile qui élève les cœurs, par une poétique.

Il fut Michel et rien que Michel, un esprit pratique, une raison saine et un modeste mais remarquable ouvrier de l'art.

Pour se faire une impression exacte de Michel, il faut partager l'œuvre de l'homme en deux.

Il faut l'observer dans ses tableaux là où il se résignait à suivre le cours de la mode en produisant des petites scènes de genre et de paysages, des amusettes, comme il en sortait des mains heureuses de Demarne, de Lantara, de Swebach, de Taunay et de toute cette école des Idylles du petit Trianon.

Et il faut ensuite le voir dans ses études sur nature ou plutôt dans ses exercices de peinture qu'il produisait soit en face de sa butte Montmartre, soit en revenant chez lui en songeant aux effets violents ou pathétiques qu'il avait surpris.

7

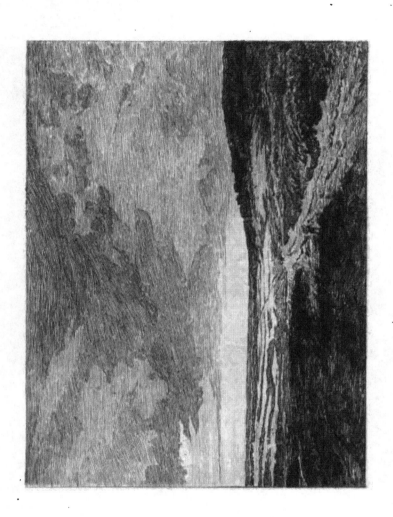

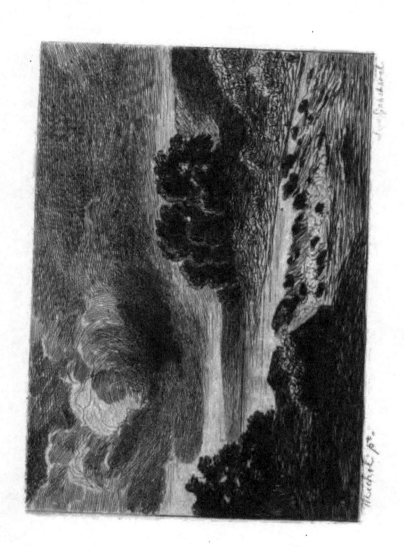

de chariots de nuages en feu, de combats terribles entre l'air, la terre et la foudre. C'est la même pratique exagérée des couleurs, la même impatience de créer et de reproduire.

Turner, devenu vieux, fuyait le monde et se cachait dans un faubourg de Londres sous un nom d'emprunt, dans l'incognito même pour son domestique, afin de se livrer à toutes ses fantaisies d'artiste. Michel, lui aussi, quand il a conquis le minimum de la vie, se cloître et s'isole de tous, pour écrire son dernier roman, pour se donner tout entier à la muse, à cette Armide enchanteresse qui exalte ou affole ses adeptes.

Un des côtés les plus saillants de Michel est la science et le don des perspectives. Il a le sentiment des profondeurs, la recherche des plans et le résumé des distances, comme peu de peintres les ont possédés.

Avec un horizon bien délimité et deux valeurs sommaires pour le ciel et pour la terre, il produit des effets surprenants par leur netteté.

Il n'en a pas moins la connaissance des accidents quand il s'agit d'établir une scène plus variée de formes, lorsqu'il veut anecdotiser un sujet ou l'animer par une scène humaine.

Pour donner plus de force à ses compositions, il use souvent de moyens ingénieux, de figures rudimentaires qu'il pose comme des jalons de distances. Ces figures sont distribuées avec une justesse de coup d'œil extraordinaire, tantôt pour faire tache ou remplir un vide, tantôt pour déterminer une inflexion de terrain ou une proportion de pays. Presque toujours peintes en vigueur, comme note vibrante, elles ont la valeur juste du ton local. Toutes sommaires qu'elles paraissent, elles n'en sont pas moins groupées ou isolées avec une véritable entente des plans et des harmonies générales de sa composition.

Si, en effet, vous observez dans la nature la marche des figures par un temps nébuleux, de la fin de l'automne ou de l'hiver, vous remarquerez que, si elles participent à l'air extérieur, elles n'en prennent pas moins une importance réelle sur les terrains ; elles forment groupes à une certaine distance, quoique

éloignées les unes des autres et s'unissent par paquets et par
« échantillons » ; elles sont presque toujours de nuance très
foncée, vigoureuses, et, n'était l'air extérieur qui les entoure,
elles seraient noires et foncées comme des scarabées.

Michel ne manque jamais cette observation; on voit nette-
ment que son paysage perdrait la proportion de son effet si ses
figures en disparaissaient.

C'est encore là un témoignage de son discernement sur la
règle des perspectives et des proportions.

Ce don spécial des distances se voit dans toutes ses compo-
sitions : peintures, dessins et croquis; il s'annonce dès son
début dans ses plus anciens tableaux; les plaines et les ciels
sont les points de l'art où il excelle et où il se complaît. Ses
nuées sont d'un beau dessin, composées avec goût et longue-
ment enchaînées. Ses orages, ses temps de pluie, ses journées
grises sortent facilement sous sa main, en exécution souvent
monochrome, mais avec un sentiment exact des valeurs et des
harmonies. Ses marines ou plutôt ses plages lui permettent de
donner cours à ses prédilections de perspective et à ses mises
en scène de théâtre; il les dispose en habile stratégiste et se
joue des ciels comme un dilettante habitué à exécuter les sym-
phonies de l'air. Il ne se prend pas à la vie technique de l'élé-
ment maritime, aux vagues mouvantes, aux gros temps de
l'Océan; ses plages ne sont qu'un prétexte à composer des ciels
et toujours dans le but de répandre ses perspectives et ses pro-
fondeurs.

Le ciel, ce fut là son domaine.

Pourquoi Georges Michel est-il resté dans cette obscurité
relative?

Pourquoi a-t-il été ainsi dédaigné de ses contemporains?
Pourquoi, côtoyant et surpassant des artistes médiocres, est-il
resté comme un satellite nébuleux à ces astres de passage?

C'est que Michel ne concéda rien au public; c'est qu'il exerça
ses facultés natives avec la droiture et la brutalité de ses bons
instincts; c'est qu'il fit de l'art plus pour lui que pour les autres,

et qu'il négligea cet autre art de savoir faire, qui donne la fortune à tant de gens.

C'est que, enfant d'une civilisation qui veut la sagesse de la composition, l'esprit de la touche, le brillant et le délicat, il ne portait en lui aucune de ces conditions de faveur.

La disgrâce qu'il subit pendant toute sa longue carrière, et l'oubli de la postérité, sont les effets des contrastes que son art modeste et sauvage opposait aux artistes contemporains. Il ne flattait le goût de personne, et, humilié sans doute dans sa modestie et son inconscience, il se borna à chanter quelques refrains sonores de sa vaillante poitrine.

Nous le répétons, Michel n'est point un artiste de haute lignée ni un incomparable créateur. Il est parisien, ami de ses faubourgs, de ses plaines fangeuses et de ses collines, mais comme un enfant amoureux de son sol, comme un homme bien équilibré dans son solide tempérament, dans ses prédilections comme dans ses antipathies, son art s'élève souvent du centre de nos bourbiers pour faire resplendir la grande création des cieux et entrevoir des altitudes lumineuses que notre âme cherche à percevoir. Il sait faire vibrer un écho touchant des grands ciels comme des grandes solitudes, et par où sa bonne main de peintre a passé, on peut presque toujours dire : il y a eu là un homme ému et un artiste entraîné et de bonne foi. C'est là son cachet ; c'est là son titre de noblesse.

Enfin, ce qu'on aime en Michel, c'est cette immense quantité d'élucubrations intimes et solitaires que ce brave homme croyait destinées à voir disparaître ; c'est cette récolte généreuse de fruits qu'il enfantait naturellement, comme un arbre suit les lois de la nature.

Michel, à coup sûr, n'a pas la prétention d'égaler les magies de Rembrandt et les poétiques de Ruysdaël, mais il est un fruit encore vert des collines parisiennes.

Et ne pourrait-on pas dire encore de lui : c'est un cadet de famille, qui par la branche collatérale tient à la lignée des grands peintres.

Michel est-il un coloriste, un lumineux, un toniste? Il est un peu de tout cela, mais il est plus particulièrement harmoniste à la façon de Van Goyen qui produit de grands effets avec une palette très réduite, avec des moyens bornés, et qui fournit cependant une impression très précise de la perspective aérienne.

Certes, il est des peintres plus variés d'invention, plus séduisants de formes, plus corrects dans leur art. Il n'a pas la distinction et la force harmonique de Théodore Rousseau, la verdeur, la vue profonde, la poétique sauvagerie de Jules Dupré, le mode antique et toujours jeune de Corot, mais il tient encore à côté de ces maîtres plus élevés que lui dans l'échelle du grand œuvre et, placé à côté de nos jeunes artistes modernes, il les laisse sans lumière et sans voix.

Si Michel doit vivre, il le devra à une force : à sa poétique.

Tout homme qui vit avec cet idéal, avec cette souffrance, avec cet espoir, finit par dégager de son chaos humain, une personnalité qui le distingue nettement du commun des hommes.

Michel eut devant lui une vision, une terre promise, une poétique : l'Immensité, et sa vie ne fut pas assez longue pour en préciser l'image.

Sans doute, cette poétique n'habita pas une âme de première puissance.

Mais elle lui donna si bien la marque de sa valeur et de sa spécialité, que son œuvre, fût-il médiocre, s'affirme avec une telle netteté de caractère, que lorsqu'il apparaît dans une réunion d'objets d'art, il force le regard et fait dire : c'est lui.

En résumé, Michel est un artiste intéressant à étudier et qui peut fournir un exemple consolant à bien des cerveaux inquiets.

Que chacun l'imite, qu'il fasse de sa profession un levier puissant qui le porte à la plus haute expression de sa force, qu'il reste, dans la série de ses facultés, un homme pratique sachant à fond son état et ne rêvant jamais d'en sortir comme d'un esclavage humiliant.

« Que chacun fasse son métier, disait-il, ce pauvre homme, « les vaches en seront mieux gardées. »

Et revenus à nos vrais instincts, à nos destinées, le souffle de Byzance, d'envie, de critique sans fin disparaîtra de nos ateliers et de nos villes.

Michel, homme du bas peuple, mais aimant son métier, son art, jusqu'à la poétique, est encore un argument et surtout un exemple.

CHAPITRE XII

PORTRAIT PHYSIQUE ET MORAL DE GEORGES MICHEL. — DE GAULT, PEINTRE. —
IDÉES ET RELIGION DE MICHEL. — SES DERNIERS MOMENTS. — SON ÉCRITURE.
— RÉFLEXIONS.

I nous regardons attentivement l'effigie du visage de Michel, peinte par un artiste resté à peu près inconnu, du nom de De Gault, il faut reconnaître que l'œil noir et assuré du modèle, le nez accentué et la bouche. volontaire dénotent une de ces natures passionnées comme il en a tant paru au moment de la Révolution; un homme audacieux jusqu'à l'aventure, de la race des Conventionnels (1).

(1) Peinture sur panneau de voiture de 24 c. 1/2 sur 18 c. 1/2. Michel, tourné de trois quarts, regarde le spectateur. Il porte un manteau ou *chenille* vert foncé, à collet rouge et manches à retroussis rouges, suivant la mode de la fin du siècle, un gilet rouge, la chemise ouverte à jabot, il tient à la main un porte-crayon de cuivre. Un jeune enfant de sept ou huit ans se voit dans la demi-teinte penché sur ses genoux, c'est un de ses fils. Le portrait est bien dessiné et d'une harmonie assez chaude. Il est signé ainsi :

E. De Gault fecit
le 10 prairial, l'an 5ᵉ de la R.

C'est sans doute le miniaturiste De Gault qui exposa aux Salons de l'académie de Saint-Luc des sujets en miniatures et des bas-reliefs peints d'après

Le front manque d'une véritable élévation et, quoique les boucles de cheveux noirs en recouvrent le sommet, il est facile de voir que les enveloppes osseuses du cerveau sont d'une construction un peu étroite.

La ligne du nez est belle et annonce la rectitude dans l'amour de l'art ; les narines aspirent l'air avec force ; la large bouche, aux lèvres très fortement accentuées, dénote une obstination malicieuse sans dureté.

En résumé, la tête d'un artiste obstiné, fier et sarcastique.

Maintenant nous sera-t-il permis, à nous qui n'avons jamais vu Michel, de chercher à en esquisser le portrait moral d'après les longs entretiens que nous avons eus avec sa veuve et les traditions des survivants que nous avons pu rencontrer ?

Aujourd'hui qu'on cherche sans cesse à dresser le dossier statistique à tout homme qui pense, pouvons-nous répondre à ces questions qui nous ont si souvent été adressées : Et l'homme, qu'était-il ? à quoi songeait-il ? à quel monde croyait-il ?

Il nous semble que ces questions ne sont pas difficiles à résoudre. En regardant fixement Michel dans le miroir de son œuvre, les préoccupations de son temps, et le souvenir de sa famille, nous pouvons retrouver ses pensées et son humeur.

Michel a certainement vécu avec les passions comme avec les préjugés de son époque ; homme de mouvement, nous l'avons vu enthousiasmé de la Révolution, vivre avec les nobles et se prendre d'antipathie pour la noblesse, le clergé et pour toutes les institutions de l'antique monarchie.

Il fut ami de la Révolution, comme tant de cœurs chauds plus théoriques que pratiques ; ainsi furent Prud'hon, Gros, Hennequin, « cœurs sensibles, » qui plus tard n'eurent pas assez de larmes pour les répandre sur le sang de cette terrible tragédie.

Clodion et autres sculpteurs. Nous n'avons trouvé aux livrets des Salons, sous la Révolution, qu'un *Degault fils, à la bibliothèque de l'Arsenal*, exposant, en 1798, « le Portrait d'une femme soignant sa basse-cour. » Nous savons cependant que De Gault vivait encore en 1792.

Le portrait appartient à M. le marquis du Planty, qui le tient de madame veuve Michel. Il est donc de la plus scrupuleuse authenticité.

Élevé au milieu de l'incrédulité générale, ses idées étaient toutes d'instinct. Il dut être philosophe, comme on l'était en 1789 et patriote comme en 1792, pour le culte de la Raison, songeant, sans trop l'approfondir, à ce Néant du jour, que les penseurs à la mode appliquaient à l'idée d'une autre vie.

Plus tard il dut « reconnaître l'Être Suprême et le grand Architecte de l'Univers ». C'était l'évolution du moment.

Plus tard encore a-t-il été de la doctrine des Théophilanthropes, système assez nébuleux qui, comme tout ce qui est vague, dut plaire aux contemplateurs ? Ce qui est certain, c'est qu'il suivit avec zèle les conférences de La Reveillère-Lepeaux, le grand lama de cette religion.

Sous l'Empire fut-il « un disciple de Mars » ? Nous l'ignorons ; mais son sang, quelque peu batailleur, s'enflamma souvent aux récits des gloires des armées françaises.

Et puis, suivant la mode du jour, il aima le Dieu des bonnes gens, ce Dieu facile auquel :

Le verre en main, gaîment *on sé* confie.

Sa passion pour Rabelais et son admiration pour Pantagruel l'avaient conduit doucement à l'éclectisme bourgeois de Béranger.

Enfin, l'âge de la vieillesse le vit-il plus réfléchi et plus religieux, et se préparer au grand voyage ?

Mon Dieu ! le pauvre Michel fut avant tout un artiste, un tempérament nerveux et sanguin à la fois, qui subit les fluctuations de ses impressions et qui s'abandonna souvent aux surprises de ses sens, plutôt qu'à la réflexion de son esprit ; il aima sa famille, son pays, et il dut se réjouir et souffrir avec lui. Il fut possédé par l'amour de l'art, il eut la religion du travail d'abord, le respect de lui-même, la fierté de son indépendance, et la conscience de sa valeur. Il crut au bien, au grand, au sublime.

Sa dernière pensée fut conforme à toute sa vie ; né peintre, il mourut peintre ; ses yeux éteints virent comme dans une lumière flamboyante les paysages célestes de son idéal, que la mort lui

faisait apparaître au moment où elle allait le jeter dans l'éternité. Comme Théodore Rousseau, il vit des spectacles infinis qui ravirent sa dernière heure et l'endormirent dans le grand sommeil.

N'est-ce pas là une mort prédestinée et celle que devrait toujours souhaiter un artiste?

A ceux qui poussent la recherche jusqu'à la curiosité, nous dirons que nous avons recueilli dans ses papiers une pièce de vers qui pourrait révéler en lui des sentiments chrétiens.

Ces vers sont plus que médiocres; ils paraissent dater du temps où la main de Michel était moins sûre qu'aux jours de sa jeunesse et à l'époque où il signait ses peintures.

Ainsi disparaît encore une erreur longtemps répétée qui alléguait que Michel ne savait pas écrire et qu'il faisait signer ses tableaux. On verra plus loin, sur sa carte d'artiste, sa signature officielle et authentique.

Il en est de même des bruits populaires qui circulaient sur ses diverses professions de peintre-menuisier, de peintre-marchand de chaises. Son établissement rue de Cléry, où il vendait des tableaux, curiosités et meubles anciens, a donné créance à cette traduction inexacte.

Quant à la pièce de vers, nous la publions toute entière.

A-t-il composé ou seulement copié ces vers, et dans quel but et sous quelle préoccupation? Nous laissons les philosophes lettrés interpréter ce mystère, tout en rappelant que toute sa vie paraît être l'inverse des sentiments qui y sont exprimés.

Voici ce document, il donnera au moins le *fac-simile* de l'écriture de Michel.

O Mes Amis! Vivons en bons Chrétiens
C'est le porte, Croyez-moi, qu'il faut prendre,
a son devoir il faut enfin se rendre.
Dans mon printemps j'ai hanté des Yvreaux,
a leur désir ils se livroient en proie,
Souvent au bal, jamais dans le Saint lieu
Sacpraitre, Couchant Chez des filles de joie
Et se moquant des serviteurs de Dieu.
Qu'arrive=t il? la mort, la mort fatale,
au nez Camard, à la tranchante faulx,
Vient visiter nos diseurs de bons mots
La fièvre ardente, à la marche inégale
fille du Stix, huissière d'atropos,
porte le trouble en leurs petits Cerveaux,
a leur Chevet, une garde, un notaire
Viennent leur dire adieu, il faut partir
on voulez-Monsieur, qu'on vous enterre
lors, un tardif & foible repentir
Sort à regret de leur mourante bouche
l'un a son aide appelle Saint Martin
l'autre Saint Roch, l'autre Sainte nitouche
on psalmodie, on braille du latin
on les asperge, Hélas le tout en vain
un prends du lit se tapit le matin
ouvrent la griffe & lors que l'ame échappe
du Corps Chetif, au passage il la happe
puis vous la porte au fin fond des enfers

Digne Séjour de les esprits pervers.

O mes amis ! vivons en bons chrétiens.
C'est le parti, croyez-moi, qu'il faut prendre,
A son devoir il faut enfin se rendre.
Dans mon printemps j'ai hanté des vauriens,
A leurs désirs ils se livraient en proie,
Souvent au bal, jamais dans le saint lieu,
Soupant, couchant chez des filles de joie
Et se moquant des serviteurs de Dieu.
Qu'arrive-t-il ? la mort, la mort fatale,
Au nez camard, à la tranchante faulx,
Vient visiter nos diseurs de bons mots,
La fièvre ardente, à la marche inégale
Fille du Stix, huissière d'Atropos
Porte le trouble en leurs petits cerveaux.
A leur chevet, une garde, un notaire
Viennent leur dire, allons, il faut partir.
Où voulez-vous, monsieur, qu'on vous enterre ?
Lors, un tardif et foible repentir
Sort à regret de leur mourante bouche
L'un appelle à son aide Saint Martin
L'autre Saint Roch, l'autre Sainte Nitouche
On psalmodie, on braille du latin
On les asperge, hélas le tout envain
Au pieds du lit se tapit le malin
Ouvrant la griffe et lors que l'âme échappe
Du corps chétif, au passage il la happe
Puis vous la porte au fin fond des enfers
Digne séjour de ces esprits pervers.

Après cela, ne peut-on pas se dire ce que madame Standish disait de M. de Beauvau :

« Tant de gens se croient religieux sans l'être, qu'il est permis d'espérer que d'autres le sont sans le savoir. »

Qu'il nous suffise de trouver en Michel un artiste sincère et passionné, un cœur ému et un homme de bonne foi, et que d'autres le soumettent au Jugement des Morts de l'antique Égypte.

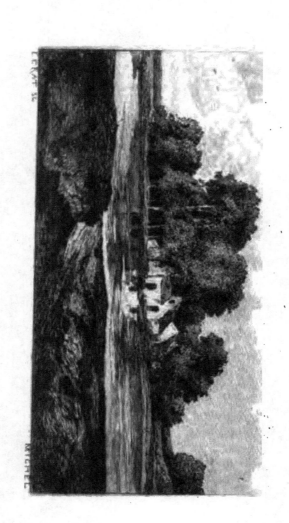

CHAPITRE XIII

PROMENADES ET RETOUR SUR LE SOL DE MICHEL A MONTMARTRE, A CLIGNANCOURT, A VINCENNES, A SAINT-MANDÉ, A CHARENTON, AUX PRAIRIES DE LA SEINE, AUX BUTTES CHAUMONT, IMPRESSIONS SUR LA VUE D'ENSEMBLE DE PARIS, SUR SES CIELS, PENSÉES DE MICHEL.

AVANT de clore cette étude sur Michel, nous nous sommes demandé si nos souvenirs d'autrefois n'avaient pas exagéré la réalité et la poésie des lieux que le peintre s'était imaginé de rendre.

Et de nouveau nous avons exploré toute la vieille banlieue de Paris : Clichy, Belleville, Saint-Ouen, Montmartre, Clignancourt, Saint-Mandé, Charenton, Alfort et les buttes Chaumont, en cherchant à nous rendre un compte précis des territoires aimés de Michel.

Si les embellissements de Paris ont, sous bien des points, dépouillé le côté fruste et primitif des anciens cantons de la banlieue, nous n'avons pas été cependant sans retrouver quelquefois le sol caractéristique des promenades de Michel.

A Clichy, les bords de la Seine et les champs sont encore apparents quand on les observe d'un point élevé, comme Michel aimait à se placer pour en configurer la topographie. Mais de près, ils sont disparus sous une « nouvelle couche sociale de la civilisation ». La lave du volcan parisien les a couverts d'usines

et d'habitations interlopes. Les brocanteurs, les « rempailleurs en tous genres », les quincailliers en chambre, les ferrailleurs, les regrattiers, les entrepreneurs de fumiers et les marchands de tripes et boyaux, ont fait invasion sur le terroir de Clichy et y fourmillent comme les caprices de Goya.

On cherche les chemins creux de Michel, les marnes éboulées et les terrains de meulières qui rappelaient Huysmans, et on ne trouve que des boîtes en carton, en planches ou en zinc habitées par des Bohémiens.

Tout ce qui était terre de labour, prés, routes agrestes, a fait place à une agglomération de masures déclassées, qui ne sont ni maisons, ni chaumières, ni cabanes, ni cahutes. C'est le trop plein de Paris qui a débordé sur les riverains de ses murs d'enceinte et a fait germer une génération où tous les phénomènes, les misères, les industries dépensent une imagination de castors constructeurs qu'Edgard Poë, dans ses fièvres et ses cauchemars, aurait été impuissant à inventer.

Michel était déjà loin du temps où l'on chantait « les bords fleuris de la Seine »; mais au moins portaient-ils encore leur rudesse et leur part de nature dans la conquête parisienne qui en avait asservi la rusticité.

Saint-Ouen n'a plus que son église placée en vigie sur la hauteur et quelques rares maisons d'autrefois qui limitaient la rue de Paris, là où Michel allait chez « Nicolas, charmant vigneron, » et où les paysagistes de 1830 venaient savourer le crû de Saint-Ouen, la friture de la Seine et le lapin sauté.

Saint-Ouen s'est civilisé. Le progrès y a importé le nouveau village de Biron et la rue des Rosiers, où l'on assassine comme à Montmartre.

Il y a des gargotiers qui s'intitulent Restaurants bordelais! des débitants de « petit noir à dix centimes » et des industriels qui se parent du titre de « vigneron d'Argenteuil ». Là où le vin était honnête, pur et modéré, il y a trente ans, aujourd'hui on administre l'absinthe.

C'est à peine si nous pouvons retrouver les vieilles rues du

Landy et du Moustier, et si la vue peut se reposer après tant de métamorphoses sur la petite église aux voûtes basses de l'époque anté-gothique, qui laissent encore lire ces paroles d'un autre temps :

Ecce tabernaculum Dei
Cum hominibus.

La communauté de Dieu avec les hommes! Elle n'est guère à Saint-Ouen que sous les voûtes de la vieille chapelle. Le progrès et la guerre ont tout nivelé en détruisant tout.

Et cependant des arbres obstinés sortent leurs pousses de terre, veulent revoir la lumière et jonchent le sol de leurs fleurs, là où tout paraît anéanti. Les parcs historiques de madame du Cayla et de Ternaux, comme des réserves endormies, s'apprêtent à chanter la repousse des feuilles; mais eux exceptés, et murés de toutes parts, tout est pierres et vie moderne à Saint-Ouen, bourgeois ou bohême.

De Saint-Ouen, nous espérions nous rendre aux îles devenues célèbres par les charmantes aventures d'Alphonse Karr, par les études peintes de Michel, d'Enfantin, de Delaberge, de Bonington et de Théodore Rousseau, petit archipel peuplé de saulées, d'oseraies, de prés tantôt verts, tantôt limoneux que les crues de la Seine faisaient surgir ou disparaître sous des alluvions verdoyantes, grises, rousses ou ambrées selon la saison, où la solitude de ces îlots donnait un cours à l'imagination et un corps à la seconde vue des peintres.

La grande île, seule, ne possédait qu'une habitation, les autres îles étaient désertes, et c'est dans l'une d'elles qu'Alphonse Karr s'était cru Robinson II et avait imaginé une existence d'amant secret de la nature.

Le vieux moulin de la grande île, bâti sur ses hauts pilotis de chênes, que tous les peintres ont si souvent dessinés, était un endroit de rendez-vous où Michel l'Ancien, comme on l'appe-

8

lait, s'était attardé bien souvent au bruit des roues et aux cris des canards.

De loin, nous croyions entendre sous les peupliers la musique de sa chute d'eau et de ses meules. Mais en approchant, ce n'était que le tapage d'une blanchisserie à vapeur. Le moulin avait été détruit par le génie militaire en crainte des Prussiens, les arbres coupés à hauteur de cheval contre les attaques invraisemblables de la cavalerie. Enfin la guerre civile et la grande inondation de 1873 en avaient fait un lieu méconnaissable de boues, de vases et de masures ; territoire fertile en biens de la terre, en moisson de l'esprit, que les fléaux de Dieu et des hommes avaient changé en banc de fange et de désolation.

La vue de ce pays, enseveli sous la poussière de tant de malheurs, nous reportait aux jours disparus avec la violence d'une apparition qui devenait une résurrection matérielle.

Nous nous disions : nous allons au moins passer le bac qui porte à l'île les bestiaux de Clichy et les sacs de blé au moulin, ce bac légendaire qui avait gardé la forme massive des gros bateaux du temps de Henri IV ; nous allons nous retrouver avec les hommes de notre jeunesse qui aimaient à caractériser la figure de ce vieux ponton. Elle était pour eux comme la note humaine, palpable, se détachant en vigoureuse réalité au milieu des soleils couchants de pourpre d'or ou des brumes nacrées que ce coin de terre variait à l'infini dans ses intermittences de chaleur ou de froidure.

Mais le bac, dépecé, avait fait place à un pont suspendu, lequel avait aussi pris fin à la guerre et qu'on remplaçait par une chaussée de chemin de fer, épaisse et altière comme la grande muraille de la Chine.

Il fallait fuir cette contrée néfaste condamnée à toutes les destructions et à la pire de toutes, à celle qui croit créer et construire.

Montmartre nous attirait par sa masse imposante.

Nous marchions à sa rencontre au milieu des nouvelles voies bordées d'habitations récentes où toutes les pauvretés ont rêvé et accompli le problème de se transformer en propriétaires.

Montmartre est chaque jour enseveli et encombré; il ne sera bientôt plus qu'un immense *Monte Testaccio*, un tumulus de débris, de gravats et de constructions factices.

Mais de loin, vu de la plaine, il garde encore son allure d'Acropole.

Il reflète des scintillements de lumière, comme un diamant sous le soleil.

Et lorsque, assis auprès de l'ancien cimetière de l'église Saint-Pierre, on jette un regard sur Paris, c'est encore la même ville de Michel, que la lumière voile ou jette par instants dans des intermittences d'éclat ou de mystère.

Michel a bien rendu en bloc le caractère populeux d'une grande ville par l'ensemble de sa prodigieuse agglomération de constructions et par l'indication de quelques repères qui en notent les grandes divisions : la Seine, le Louvre, le Panthéon, les Invalides et quelques clochers, points distinctifs des quartiers de Paris; tout cela en dit plus qu'un panorama précis ou qu'une photographie détaillée.

Michel, en traçant les lignes perspectives de Paris, en évoque à lui seul la moralité.

Je dis moralité! parce que Paris, vu de Montmartre, dans sa force d'expansion, est effrayant et monstrueux; tout disparaît sous ses pierres, ses masures et ses buées d'ateliers; toute l'atmosphère qui s'échappe de ses fourneaux et de ses usines en teintes lugubres et violacées, lui donne l'aspect d'une lèpre qui dévore les belles formes et les douces verdures des campagnes de Paris.

S'il est quelque chose de plus émouvant que Paris du sommet de cette colline, c'est la hauteur, la configuration, la rapidité de ses ciels qui prennent des proportions d'immensité à donner le vertige.

D'autre part, en voyant les mouvements de tels spectacles, nous nous demandions si les boues, les misères, les fumiers de la ville gigantesque, si ses miasmes fétides ne produiraient pas les belles figures lumineuses de ces nuages; si nous ne leur

devrions point le sentiment des placidités d'une existence supé-
rieure qui viennent nous envahir à la vue de telles grandeurs.

A Dieu ne plaise que nous nous perdions dans le domaine de
la pluralité des mondes ; notre impression n'est peut-être que
l'effet du lieu qui exagère la grandeur du théâtre.

Mais toujours est-il que de ce piédestal naturel, le spectacle
des cieux est imposant jusqu'à la captation, et que cette vision
de l'infini trouble et suspend la vie uniforme de nos habi-
tudes. Il n'est donc pas étonnant que Michel en ait éprouvé
l'émotion (1).

A Clignancourt, ce qui était bois, terrains vagues et sentiers
pittoresques, tout a disparu sous le niveau et le bornage du
cadastre.

Nous ne sommes plus au temps où on disait encore de Mont-
martre et de Clignancourt : « Il y a des moulins, des cabarets,
des élysées champêtres et des ruelles silencieuses bordées de
chaumières, de granges et de jardins touffus (un des plus an-
ciens, des plus beaux, le dernier a été supprimé pour la con-
struction d'une batterie), des plaines vertes coupées de préci-

(1) Nous sommes loin d'être isolés dans notre appréciation sur les phéno-
mènes météorologiques des ciels de Paris; dernièrement encore, M. Eugène
Delatre a envoyé de Londres une gravure à l'eau-forte, qui est en même temps
un souvenir de Michel et des ciels parisiens. C'est toujours la butte Montmartre
résumée par un moulin solitaire sur une éminence et, au loin, la Seine et Paris.
Mais, au-dessus de la grande ville, apparaît une sorte de Jérusalem céleste au
milieu des nuées, comme en inventerait l'Anglais Martine dans ses cataclysmes
bibliques. C'est l'idée de Michel poussée jusqu'au rêve d'un illuminé, mais c'est
encore Montmartre et ce qu'il évoque. Montmartre a le privilége de jeter les
esprits voyageurs dans l'infini et le fantastique.

Il y a déjà longtemps, Gérard de Nerval disait aussi de Montmartre : « On y
jouit d'un air pur, de perspectives variées, et l'on y découvre des horizons ma-
gnifiques, soit « qu'ayant été vertueux, l'on aime à voir lever l'aurore » qui est
très belle du côté de Paris, soit qu'avec des goûts moins simples on préfère les
teintes pourprées du couchant, où les nuages déchiquetés et flottants peignent
des tableaux de bataille et de transfiguration au-dessous du grand cimetière,
entre l'Arc de l'Étoile et les côteaux bleuâtres qui vont d'Argenteuil à Pontoise.

« La plaine Saint-Denis a des lignes admirables, bornées par les coteaux de
Saint-Ouen et de Montmorency, avec des reflets de soleil ou des nuages qui
varient à chaque heure du jour. »

GÉRARD DE NERVAL, *Promenades et Souvenirs*.

pices, où les sources filtrent dans la glaise, détachant peu à peu certains flots de verdure où s'ébattent des chèvres qui broutent l'acanthe suspendue aux rochers ; des petites filles à l'œil fier, au pied montagnard, les surveillent en jouant entre elles. On rencontre même une vigne, la dernière du crû célèbre de Montmartre, qui luttait, du temps des Romains, avec Argenteuil et Suresnes. Chaque année, cet humble coteau perd une rangée de ses ceps rabougris, qui tombe dans une carrière.... C'est le plus beau point de vue des environs de Paris..... Le vieux Mont de Mars aura bientôt le sort de la butte des Moulins qui, au siècle dernier, ne montrait guère un front moins superbe... Rien n'est plus beau que l'aspect de la grande butte Montmartre, quand le soleil éclaire ses terrains d'ocre rouge, veinés de plâtre et de glaise, ses roches dénudées et quelques bouquets d'arbres encore assez touffus, où serpentent des ravins et des sentiers. Que d'artistes, repoussés du prix de Rome, sont venus sur ce point étudier la campagne romaine et l'aspect des marais Pontins ! car il y reste un marais animé par des oisons, des canards et des poules (1). »

A Vincennes, à Saint-Mandé, le bois a changé d'aspect et s'est illustré de collines, de lacs, de ruisseaux murmurants, de ponts anglais, de chalets suisses, de bocages dessinés et parés de la main des Grâces. Le caractère forestier, les chemins ravinés de Michel, les noirs taillis, les gros chênes trapus ont été dissimulés sous une décoration artistement inventée par un metteur en scène de théâtre. Mais on retrouve encore de belles percées lointaines et des perspectives boisées comme les recherchait Michel. Il faut observer pour retrouver là le vieux sol et ses produits ; mais on le voit encore qui persiste, et pour peu que le râteau municipal néglige ce parterre oublié, la vivace nature reprendra ses droits et fera surgir ses revendications et ses sauvageries.

A Charenton, Michel allait parfois, dans les longues prai-

(1) Gérard de Nerval. *La Butte Montmartre.*

ries vertes qui bordent la Seine et la Marne, où les bouquets et les cépées de peupliers donnaient à ce canton un air bocager, comme les scènes paisibles de Claude Lorrain. Les hautes herbes, les faucheurs, les faneuses, les andins, les moyettes, les meules, la rentrée des foins, et toute cette vie plantureuse des prairies, que nous avons vue si puissante, est morte et disparue sous la plus active des invasions : l'invasion des usines, des maisonnettes, des villas faubouriennes, des jardinets des petits parvenus de Paris, qui se sont abattus sur cette luxuriante verdure comme une nuée de sauterelles. Ce n'est plus la lave misérable de Clichy, c'est tout un pays de prairies couvertes par l'épargne des petites gens de la capitale, un nouveau centre de travail, de passions et d'espérances. Ce sont les maisons de campagne des petits fabricants du Marais, des ouvriers laborieux et possédés de la fièvre de propriété, des portiers enrichis, des contre-maîtres satisfaits, des artisans revenus des songes de l'Icarie pour faire éclore leur ambition d'autrefois sur une portion de gazon qui suffit à leur soif de devenir maîtres. Tout y est neuf, blanc et propre : les maisons couvertes en tuiles rouges et entourées d'un treillage orné, les pavillons à clochettes, les belvédères à statues, les berceaux de cobéas et de volubilis. C'est la mansarde de Jenny l'ouvrière, qui a progressé et est devenue la villa d'une débitante de lingerie en chambre. Tout cela se mêle à des usines nouvelles qui viennent troubler ce monde des dimanches par la rectiligne de ses hauts-fourneaux et les fumées de ses industries. C'est touchant et affreux de songer que tout ce monde se complaît sur cette prairie desséchée et idéalise un carré de terre grand comme un cercueil. Ah ! il n'y a plus là ni verdure ni repos pour les yeux, ce n'est plus qu'une ville,... une cité moderne à ses premiers mois de tendre enfance,... aux jours où le goût délicat de Paris l'accable de ses faveurs et de ses embrassements.

Mais au loin brillent toujours les gais coteaux d'Ivry. Les arbres y poussent encore, les blés verdissent et les seigles foisonnent de coquelicots et de boutons d'or. Les ciels y changent à

chaque instant de figure, de couleur et de mouvement, comme dans une joute perpétuelle. On retrouve encore là les horizons élevés de Michel, ses sombretés soudaines et ses fulgurantes perspectives, et parfois les émeraudes scintillantes de Flers et la finesse de ses ciels pastellés.

C'est toujours un pays qui conservé ses belles pentes, ses ondulations de terre et cette antique structure tant explorée par nos artistes chroniqueurs du temps passé, par Israël Sylvestre, par Albert Flamen, par toute cette école de Callot qui a fait de si bons ouvriers à l'eau-forte et de si intéressants explorateurs des territoires de Paris.

En regardant attentivement tout ce terroir où Michel avait passé si souvent, où si souvent il avait rêvé à la profondeur des horizons, aux lignes distinctives de vie de ces campagnes bienfaisantes, nous retrouvions le passé antérieur à Michel, le temps où, comme lui, des chroniqueurs artistes savaient si bien butiner le suc et la fleur de nos champs de l'Ile de France ; nous retrouvions les configurations territoriales où la vue perçante des rapsodes d'autrefois avait si nettement portraituré les figurations et les demeures, « la veue de Charantonneau, la veue « d'Halfort de dessus le pont de Charenton, la veue du port à « l'Anglois, la veue de Conflan du costé d'Ivry et la veue de Lon- « guetoise du costé des préz et du chemin de Saint-Hilaire ; » nous retrouvions toute une communauté de vues et de sensations avec Sylvestre et Michel, avec Flamen, Dellabella, Pérelle, Pillement, Nicole, qui apparaissait comme une revue rétrospective de l'œuvre de nos petits maîtres parisiens ; une revue imaginaire, mais qui prenait corps et âme au moment où la terre se sentait frappée du pied de celui qui invoquait sa puissance.

Le pont de Charenton a été jusqu'à nos jours une mine de sujets pittoresques pour les artistes et pour Michel en particulier. Il avait souvent cherché à reproduire sa masse expressive, ses piles en ruines, ses madriers séculaires mariés et confondus avec les briques, les vieux moellons devenus poussière qui donnaient la vie à une profusion de végétations grimpan-

tes, à des églantiers sauvages, à des orties blanches et à des langues de bœuf épanouies. Le vieux pont, que les enfants mêmes se figuraient avoir servi de modèle au pont « cassé » des ombres chinoises de Séraphin, a suscité, en trépassant, un pont modèle, droit et plat comme un trottoir de la rue de Rivoli. C'est Paris et ses quais poussés jusqu'aux limites de ses faubourgs. Alors disparaissaient dans l'horizon Flamen, Sylvestre, Michel et Flers, et toute la lignée des rapsodes.

Revenons aux buttes Chaumont, nous disions-nous. Là, nous trouverons un autre monde ; mieux vaut la terre cruelle qui rejette les hommes, qu'un territoire qui en abolit les légendes et le souvenir.

Aux buttes Chaumont, où la terre marneuse était réfractaire aux nivellements et aux spéculations, le sol a gardé sa configuration de dernière formation géologique.

Les nouvelles rues de Puebla et de Crimée, le jardin nouveau et les rochers factices n'ont pas sensiblement modifié cette zone déserte.

Le sol est toujours primitif ; ses bosses, ses belles coupes, ses renflements et ses vallées intermédiaires où pousse l'herbe pâle des terrains marneux sont encore ce que Michel les a vus.

Les effritements des terres sous la chaleur de l'été, les longues pluies de novembre renouvellent en petit les périodes antiques des fontes glacières, les courants et les cascades d'une eau verdâtre qu'on prendrait pour les fontes des glaciers de malachite.

Il reste encore de superbes perspectives de falaises, des avenues de monticules arides qui se déroulent à la vue comme au bord de la mer, des dunes marneuses que l'hiver dessèche et dissout petit à petit.

Il est visible que c'est là que Michel a imaginé ses marines ; il n'avait qu'à y ajouter la ligne de l'horizon et à peupler la surface de barques et de figures pour en faire une plage océanique.

Les carrières d'Amérique, ce repaire immonde, portent sur leurs voûtes un terrain des plus accidentés, des mamelons isolés

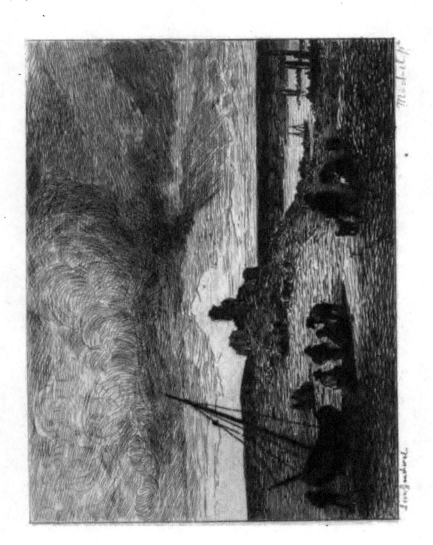

les uns des autres comme autant de fortifications anciennes que le temps a démantelées.

Plus loin encore se retrouvent les plaines profondes, limitées à l'horizon par les collines élégantes et boisées de Noisy et de Rosny ; et quand, du haut de cette butte Chaumont, on embrasse toute l'étendue de terre que l'œil peut contenir, on revoit les villages, les clochers, les sinuosités lumineuses des rivières, les bois, les prés, les collines que Michel savait si bien évoquer dans ses perspectives lointaines ; et quand l'ombre d'un nuage vient assombrir ce spectacle des pays, on revoit toujours, comme dans un aquarium chaleureux, les masses confuses des longues plaines toutes impatientes de lumière sous le voile sombre qui couvre leurs beautés.

Là encore et toujours il y a une véritable grandeur de création sous un firmament toujours en fièvre et en agitations nerveuses.

Ce n'est donc pas le sol généreux, le modèle qui manquent aux artistes ; le ciel et la terre sont toujours là, et n'ont pas dégénéré comme les hommes : la source pure est intarissable et fournira toujours des Michel.

CHAPITRE XIV

OTRE travail sur Michel était terminé et imprimé quand nous avons eu la bonne fortune de trouver enfin une solution au problème que nous nous étions posé, sur une délimitation précise des manières de Michel. Quelle était la date exacte de sa première époque? et quels tableaux pouvait-on y rattacher?

Nous cherchions sans cesse à soulever ce voile sans pouvoir y parvenir; nous courions, chaque jour, Paris en tous sens et nous poussions notre enquête jusqu'au plus infime brocanteur, quand tout dernièrement nous avons vu et constaté une page de Michel qui nous offrait sa signature et la date de son travail.

Le tableau faisait partie de la galerie de M. du Mesnil-Marigny qui a bien voulu nous donner toutes facilités pour examiner de près ce témoignage curieux d'un travail de Michel.

Le tableau représente la marche d'une armée qui lève le camp au milieu d'une plaine de la Flandre ou de la Champagne.

Les blés jaunissants s'étendent jusqu'à l'horizon. Une longue traînée de fantassins, de cavaliers, de chariots, de vivandiers, défile depuis le premier plan jusqu'au dernier, où se comptent les tentes d'un camp militaire. Le premier plan, dans une demi-teinte, représente un moulin à eau et ses dépendances ; des bouquets d'arbres, des animaux domestiques entourent le moulin, et sur le devant commence le défilé qui ne cessera plus. Swebach, qui a peint les personnages, s'est livré là à tout le caprice de ses petites comédies : cavaliers caracolant, lourds chariots chargés de vivres, de bagages, d'armes, de cages à poules ; officiers, drapeaux, tambours, enfants de troupes, vivandières, chiens de régiment, femmes à cheval sur des canons, tout le personnel, le matériel et le désordre d'une armée qui lève le camp. Au second plan, les plaines de blé mûr, des villages, des clochers, des moulins à vent et un ciel orageux et bleu tout à la fois, qui fait pleuvoir une forte ondée sur cette longue file de combattants portant le costume des armées françaises de la fin du dernier siècle. Ce tableau est très soigné, plein de force, de perspective et minutieusement exécuté; il est signé :

SWEBACH DEFONTAINE. — G. MICHEL.

1797, *l'an 5*.

Il est de la même facture que celui signé et décrit par nous à la première manière de Michel, page 17. (Voir aussi à l'Œuvre.)

Nous ne nous étions pas trompé, notre pressentiment nous avait dit que le premier tableau décrit par nous était de la première manière, et il est, à n'en pas douter, du même temps. La date lève désormais nos scrupules.

Nous n'avons pas vu cette page importante figurer aux livrets du dernier siècle sous le nom de Swebach ni sous celui de Michel, pas plus qu'aux livrets qui les suivent.

Ce tableau a été acquis, il y a longtemps, par M. du Mesnil-Marigny à l'expert Gérard qui le comparait à un Ruysdaël.

Quoi qu'il en soit, il est un spécimen et un témoignage authentique, et nous sommes heureux d'avoir, même à la fin de notre livre, levé nos scrupules et éclairé nos doutes. Notre appel aux possesseurs des tableaux de Michel est donc inutile pour la vérification des dates ; mais il subsiste toujours pour l'examen que nous ne cesserons de faire des œuvres de cet étrange artiste.

M. Alfred Renaud nous a fourni un second spécimen d'une signature datée sur un tableau de Michel; mais la date donnant bien le millésime du dernier siècle nous laisse indécis entre 1790 et 1799 par le manque de fermeté du chiffre qui suit 179. La facture est semblable à celle de M. du Mesnil-Marigny et elle est une preuve nouvelle de l'époque de la première manière. Le tableau représente une entrée de bois avec un groupe de cavaliers dont un en manteau rouge à la façon de Philippe Wouvermans, un autre groupe est au milieu du tableau, un homme est à cheval, une femme lui indique le chemin ; au fond, la butte Montmartre, ciel gris et bleu, nuages modelés. *Signé* : G. MICHEL, 179.?

Ces trois tableaux sont une nouvelle preuve que la première manière de Michel était minutieuse et imitatrice des Flamands. Nous sommes donc désormais fixés sur les dates et les transformations de ses travaux.

Nous avons aussi reçu de M. le conservateur du Musée de Nantes, une nouvelle découverte d'un tableau de Michel, signé et presque daté, presque, car là encore la fatalité veut que la

date se précise difficilement par une indécision. Voici le signalement de ce qui est écrit sur la peinture :

G. MICHEL
3ᵉ ANNÉE

Cela veut-il dire de la République ? Ce serait alors la date de 1794, le plus ancien tableau qui nous ait été signalé.

Ce dernier tableau de Michel est une peinture qui fait partie du Musée de Nantes.

M. Coutan, conservateur, nous en a transmis le signalement, qu'on lira à l'Œuvre de Michel.

Dans le Livret de 1843 de ce Musée, il était ainsi désigné :

MICHEL (Pierre-François). *Ecole française.*
Imitateur de Salomon Ruysdaël.
247. Paysage. *Animaux allant à l'abreuvoir ; Chariot attelé de quatre chevaux,* etc. (Bois).
Les figures sont de Taunay.
Largeur, o m. 57 c., sur o m. 40 c. 5 mill. de hauteur.

Il y a là deux erreurs : 1º sur les prénoms ; 2º sur l'attribution des figures, qui ne sont pas de Taunay. Ces erreurs ont été en partie reproduites dans l'ouvrage de Théodore Lejeune.

Mais le côté curieux de cette peinture, nous le répétons, c'est qu'elle est signée et datée :

MICHEL, TROISIÈME ANNÉE ?

c'est-à-dire de 1794. C'est encore une énigme à deviner.

Ce tableau a tous les caractères d'un travail de jeune homme, et, à ce propos, voici ce que M. Coutan, conservateur du Musée de Nantes, nous écrit :

11 avril 1873.

. .

. .

Le tableau est peint sur bois; la signature et la mention qui l'accompa-

gnent sont parfaitement nettes et conformes à la transcription, que je vous ai fait passer sans autre indication ni vestige.

Cette signature, en son mode, me paraît confirmer que le tableau serait un des premiers de l'auteur.

Avant votre interprétation, elle me semblait l'expression de l'orgueil enfantin et satisfait d'un homme qui, avec une éducation incomplète et des ressources limitées, se sent arrivé à la position supérieure qu'il a pour objectif. C'est l'ouvrier qui se proclame artiste.

A vous, Monsieur, qui connaissez la vie du peintre d'une façon spéciale, de déterminer dans quel sens il convient d'entendre cette annotation :

3ᵉ ANNÉE (*sic*).

Veuillez agréer.....

P. A. COUTAN.

Le tableau du Musée de Nantes sera décrit à l'œuvre de Michel, à sa première manière ; M. le conservateur du Musée de cette ville ne croit pas que les figures soient de Taunay.

L'ouvrage de Théodore Lejeune fournit, dans sa table analytique des *Peintres de toutes les écoles,* édition de 1865, des signatures de Michel et un document assez inexact que nous reproduisons néanmoins ; le voici :

« MICHEL. Florissait en 1830. Paysages. (Si jamais Michel a eu le bonheur de fleurir, c'était de 1795 à 1814, car il n'exposa plus depuis 1815.)

« Musée de Nantes. Animaux allant à l'abreuvoir.

« Paysage, effet d'orage. Les figures sont de Taunay.

« Collection Jules Claye. Plusieurs beaux paysages. Intérieur « de forêt, 1858.

« Vente d'Arband de Jonques, 40 fr.

« Ruines d'un château, 1860, vente Baroilhet, 210 fr.

« Paysage, effet d'orage, 1861, vente ***, 216 fr. »

Signatures de Michel sur des tableaux peints :

G. Michel

G. Michel

Signature de Michel sur un bail de sa maison, avenue de Ségur, n° 2 :

Michel

Pour clore cette étude par une date, nous donnons la carte d'artiste de Michel au musée du Louvre et le *fac-simile* de sa signature mise au dos de ce document de l'administration des Musées royaux.

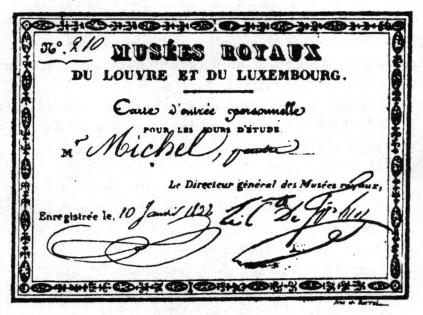

Signature du porteur de la Carte :

Michel

Cette carte constate que Michel, en 1832, onze ans avant sa mort, s'occupait toujours de peinture, à l'âge de soixante-neuf ans, et allait encore « étudier », comme il le disait, ses maîtres favoris.

OUVRAGES

EXPOSÉS PAR G. MICHEL AUX SALONS NATIONAUX

SIGNALÉS AUX LIVRETS OFFICIELS

SALON DE 1791.

Nᵒˢ 628. *Une Marche de chevaux et d'animaux (sic)*, petit tableau par M. Michel dans le salon au-dessus de la porte de la petite galerie.

658. *Petit paysage*, par M. Michel.

660. *Petit paysage*, par M. Michel.

SALON DE 1793.

3. *Paysage*, vue de Suisse, largeur 22 pouces, par Michel.

71. *Deux paysages*, le premier représentant une femme à cheval prête à passer l'eau, par Michel.

275. *Paysage*, vue de Suisse, 22 pouces de haut sur 28 de large, par Michel.

314. *Paysage* avec figures, par Michel.

SALON DE 1795.

Par le C. Michel, rue Neuve de l'Égalité, n° 315.

370. *Cinq tableaux* avec figures et paysages et autres sous le même numéro.

SALON DE 1796.

Michel (G), rue Neuve de l'Égalité, n° 315.

332. *Un Tableau de genre* et *deux paysages* avec figures et animaux, sous le même numéro

SALON DE 1798.

Michel (Georges), rue Neuve de l'Égalité, n° 315.

304. *Effet de pluie.*

305. *Marché d'animaux.*

306. *Intérieur de cour champêtre* et un autre sous le même numéro

SALON DE 1799.

Rien de G. Michel.

SALON DE 1800.

Rien de G. Michel. On y trouve cependant un *Michel*, né à Paris, élève de Taunay, rue Lenoir, n° 467, qui expose :

Un Convoi militaire.

Une Halte de Cavalerie.

SALON DE 1802.

Rien de G. Michel.

SALON DE 1804.

Rien de Michel. On n'y trouve qu'un *Michel Mandevaire,* rue Mazarine, n° 2, qui expose deux paysages.

SALON DE 1806.

Michel, rue des Filles Sainte-Marie.

382 *Un paysage.*

SALON DE 1808.

Michel (Georges), passage des Filles Sainte-Marie, rue de Grenelle-Saint-Germain., n° 86.

Paysage, temps de pluie.

SALON DE 1810.

Rien de G. Michel.

SALON DE 1812.

Michel (Georges), passage Sainte-Marie, faubourg Saint-Germain, n° 86

649. Plusieurs *paysages*, mêmes numéros.

SALON DE 1814.

Michel (Georges), rue de Cléry, n° 42.

705. *Un paysage.*

Les livrets des Salons ne contiennent plus, à partir de cette époque, aucune mention des ouvrages de Michel (Georges).

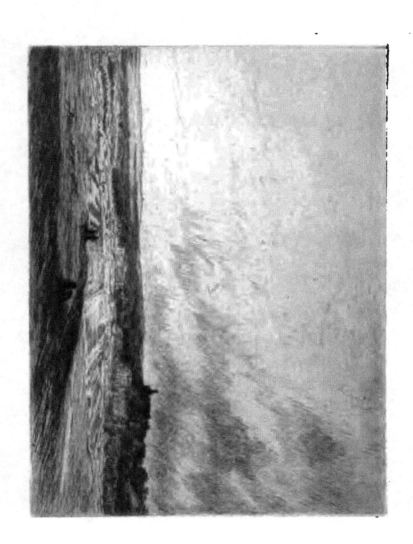

ŒUVRE

ou

CATALOGUE DES PEINTURES

DE

GEORGES MICHEL

———

Nous n'avons pas la prétention de publier l'œuvre complète des tableaux de Georges Michel.

D'abord, nous en avons négligé un certain nombre qui nous ont paru médiocres et ne méritent pas une mention.

En· outre, nous savons que des amateurs de province et de l'étranger en possèdent un certain nombre que nous n'avons pu examiner.

L'Angleterre et la Russie, vers le commencement du siècle, ont eu un certain goût pour Michel, et en ont acquis de Lebrun, de Michel lui-même et du colonel Bourgeois. Il ne nous a pas été possible de les voir.

Nous n'avons voulu que mentionner et décrire ceux qui nous ont paru les plus marquants et les plus caractéristiques dans l'œuvre nombreuse de Michel.

PREMIÈRE MANIÈRE

1. *Défilé d'une armée.*

Paysage de G. Michel ; figures de Swebach-Defontaine. Une armée passe sur un premier plan dans l'ombre, contourne un moulin à eau, disparaît derrière des buissons, des chaumières, reparaît dans une plaine de blés mûrs, près d'une réunion de tentes militaires, contourne des champs cultivés et disparaît à l'horizon. Ciel orageux qui laisse transpercer des bleus profonds, ondée au loin ; fonds de collines, de villages, de moulins, de champs et de bois (Voir de plus amples désignations à notre dernier chapitre).

Signé : SWEBACH-DEFONTAINE. G. MICHEL, 1797, L'AN 5.

Sur bois, hauteur, 56, largeur, 76 1/2.

A M. DU MESNIL-MARIGNY.

2. *Animaux à l'abreuvoir.*

Premier plan très sombre en bandes longitudinales. Route battue. A droite, deux charrettes. A gauche, un terrain descend vers un cours d'eau entre des arbres. Des animaux conduits par un homme à cheval vont s'abreuver. A gauche, les ruines d'un château. A droite, chaumières et moulin. Les fonds très clairs. Prairie d'un jaune vif et bocages à droite. Ciel gris-sombre éclairé au point le plus élevé.

Signé : G. MICHEL.

Daté : 3e année.

AU MUSÉE DE NANTES.

Ancienne collection de M. Fournier, inspecteur-voyer de Nantes, mort en 1810. Acquis à sa veuve en 1814 avec la collection Fournier.

3. *Entrée de bois.*

Groupe de cavaliers, dont un rouge à droite. Autre groupe presqu'au milieu du tableau ; un homme est à cheval ; une femme

lui indique le chemin. Au fond, la butte Montmartre ; ciel gris et bleu, nuages peletonnés et mouvants.

Signé : G. MICHEL, 179 . Le dernier chiffre est illisible.

Hauteur, 29, largeur, 38 1/2

A M. ALFRED RENAUD.

4. *Le Four à plâtre.*

Un chemin contourne un terrain éboulé comme ceux de Huysmans. Au point culminant, des ormes penchés à la façon de Ruysdaël , des palissades, des broussailles. A droite, groupe d'arbres dans l'ombre. Sur le second plan, un four à chaud en feu. Fonds de blés profonds. Ciel pluvieux ; nuages en mouvement bien dessinés. Sur le chemin, une charrette dans laquelle un garçon joue avec une femme. En avant, deux femmes portant du linge ; vaches, chiens, chèvres ; figures par Demarne.

Signé : G. MICHEL.

Sur toile, hauteur, 55, largeur, 81 c.

A M. DURAND-RUEL. Gravé par Brunet-Debaine.

5. *La Plaine Saint-Denis.*

Au milieu d'une plaine profonde on voit un groupe d'animaux qui passe sur une route ; au loin des bois, des champs, des villages, des blés éclairés par un coup de lumière à la Ruysdaël : la ville de Saint-Denis. Ciel agité de nuages blancs. Horizons pluvieux et lointains. Exécution très fine et soignée. Beaux nuages.

Sur cuivre, hauteur, 52, largeur, 35.

A M. ROTHAN.

6. *Temps de pluie.*

Un orage crève à l'horizon. A gauche un chemin passe au pied d'une colline et la contourne. En haut, orme rond penché. Une charrette à deux chevaux passe avec deux hommes. En avant deux femmes portant du linge. Une chèvre, un chien courent devant elles. A droite rivière dans l'ombre ; pont rustique, rivière. Au fond donjon et ferme, blés jaunissants. Figures importantes.

Sur bois, hauteur, 47, largeur, 62.

A M. ALFRED RENAUD.

7. *Marche d'animaux.*

Vaches et chèvres descendant une route et se dirigeant vers un cours d'eau à droite. Sur la hautéur maisons et cabanes rustiques entourées de palissades ombragées par de grands arbres. Ciel bleu et nuages blancs pelotonnés. Horizon lointain sur la droite.

Sur bois, hauteur, 28, largeur, 42.

A M. LE DOCTEUR MARQUIS DU PLANTY.

8. *Deux Moulins à vent.*

Sur une pente entourée de palissades, deux moulins à vent avec leurs cabanes, hangars et champs éclairés par un léger coup de soleil. L'éclat lumineux est tout à fait prononcé sur le premier plan entre deux ombres. Fonds de moissons mûres ; plus loin, bois dans l'ombre, village à droite ; chaumières, chariot, trois personnages, deux chiens. Ciel gris et fonds bleu.

Sur bois, hauteur, 22, largeur, 27.

A M. FÉRAL.

9. *Route passant près d'un ravin.*

Un orme est penché sur la route, chaumière à épaisse cheminée. Au fond montagne élevée et rapide. Fonds de collines. Ciel gris bleu ; trois personnages et un chien.

Sur toile, hauteur, 3o, largeur, 23.

10. *Chemin campagnard.*

Femme sur un âne et homme à pied près d'une mare ; au milieu une colline boisée, terminée par un moulin. A droite vaste échappée sur la plaine. Ciel bleu vert, nuages blancs et légers. Très fini et soigné d'exécution.

Sur toile, hauteur, 3₇, largeur, 27.

A M. DURAND-RUEL.

11. *Montée à une ferme.*

A travers un massif d'arbres vigoureux apparaissent les palissades et les chaumes d'une habitation rustique. Un chariot, attelé de deux chevaux et précédé d'un cavalier, gravit un chemin mon-

tant qui conduit à cette demeure. A gauche, groupe d'arbres, dominé par un vieux chêne tordu ; des barrières en bois entourent le champ et les arbres ; plus à droite, une large source jaillissante d'un terrain plus élevé. A droite, longue plaine entre deux collines, dont l'une est boisée et l'autre couverte de chaumières. Ciel sombre. Le vent souffle et agite les arbres. Effet d'automne. Peinture très montée d'harmonie.

Sur bois, hauteur, 55, largeur, 65.

A M. LE COMTE DE FLAUX.

12. *Le Cheval blanc*.

Au milieu d'une campagne accidentée, deux hussards passent à cheval, dont l'un sur un cheval blanc. Ils escortent un convoi, dont la dernière voiture vient de s'engager dans un chemin. Ils causent avec une jeune fille. A gauche, deux bergers gardent des vaches, chèvres et moutons près d'un champ boisé entouré de palissades et d'arbres touffus. Un vieux chêne n'a conservé que quelques maigres feuillages. Au milieu, sur le second plan, groupe d'arbres enveloppant un château en ruines. A gauche, coteaux verts allant se perdre à l'horizon. Dans le fond, à droite, lac et pâturages. Ciel bleu très fin et d'un beau dessin, impression d'automne. Les animaux sont de Swebach.

Sur bois, hauteur, 52 c., largeur, 67.

A M. LE COMTE DE FLAUX.

13. *Une Cour de ferme*.

Sous un auvent, une jeune paysanne, debout et portant un enfant au bras droit, donne à manger de sa main gauche à une chèvre qui allaite son chevreau. A côté, un enfant tient un cheval par la bride, un autre enfant joue avec un chien. Au milieu de la cour, une mare où barbottent des canards auprès des poules, oies, dindons, etc. Une suite de bâtiments reliés ensemble caractérise une cour intérieure de ferme, dont la grande porte, abritée d'un auvent, est ouverte. Des pigeons volent autour d'un pigeonnier. Treilles contre les murs et arbres dans la cour. Ciel clair et calme. Sur un banc, à droite, on lit : *G. Michel*.

Sur bois, hauteur, 23 c., largeur, 33.

A M. LE COMTE DE FLAUX.

14. *Chemin de campagne*.

Contourne une butte de sable jaune éclairée à son sommet. Deux

ormes et un tronc d'arbre mort ; au fond, chaumières entour
d'arbres. Blés mûrs. Sur le premier plan herbes sèches et pe
arbres. Au fond plaines et montagnes. Ciel orageux qui laisse e
trevoir le bleu. Sur la route deux chars à quatre roues, caval
rouge sur cheval blanc, vache, moutons et femme les conduisa
Figures de Demarne Très soigné d'exécution.

Sur bois, hauteur, 47, largeur, 70.

A M. Schaulbacher.

15. *Le Moulin de Montmartre.*

Au haut d'une colline boisée tourne un moulin à vent ; des bor
d'une mare on monte au moulin par un sentier couvert d'arbres
de broussailles dans l'ombre. Fond en lumière, champs, villages
collines jusqu'à l'horizon. Ciel orageux. La pluie tombe au loi
Beau dessin de nuages. Deux figures sur le chemin.

Sur bois, hauteur, 15 1/2, largeur, 18 1/2.

A. M. Alfred Sensier. Lithographié

Nous ne décrirons pas un certain nombre de compositions de
Michel de la première manière, parce qu'elles sont souvent dou-
teuses d'attribution et qu'elles ne portent pas la marque de son
originalité. Michel a collaboré avec beaucoup de peintres de
son temps et on lui attribue souvent l'œuvre d'artistes très
médiocres qui lui ont demandé l'aide de sa touche pour donner
un piquant à sa peinture. Là il n'y a que des morceaux de
Michel et ils ne peuvent compter comme les produits de son
invention. Avant tout, il faut reconnaître en Michel les plans et
la lumière. Si ces deux conditions manquent à l'œuvre, il con-
vient de laisser le tableau dans l'oubli où le rêve du possesseur.

DEUXIÈME MANIÈRE

16. *Marche d'animaux.*

Vaches et chèvres descendent une route et se dirigent vers un cours d'eau. Sur la hauteur maisons et cabanes rustiques entourées de palissades. Ciel bleu et nuages pelotonnés Horizon lointain sur la droite.

Sur bois, hauteur, 42, largeur, 28.

A M. LE DOCTEUR MARQUIS DU PLANTY.

17. *Rue de village qui monte.*

Cabanes grises, arbres montrant leur tête derrière les cabanes. Homme à cheval à manteau rouge. Ciel gris laiteux. A gauche bleu du ciel. Arbre mort étendu.

Sur bois, hauteur, 24, largeur, 16 1/2.

A M. ALFRED RENAUD.

18. *Les Carrières de Montmartre.*

Chemin qui contourne une colline ravagée par les pluies à sa base. Sur le sommet un moulin à vent. Chemin sur ce premier plan à droite allant à la plaine. Un colporteur passe avec son chien et sur un autre chemin charrette et chevaux. Ciel pâle et doux.

Toile, hauteur, 80, largeur, .

A M. EUDES MICHEL.

19. *Une Route montante.*

On arrive sous des arbres élevés où se groupent des maisons rustiques, un puits à bascule, deux chevaux attelés à une charrue et trois ou quatre figures. Sur le chemin un homme à cheval suivi d'un chien, une femme est assise. Au premier plan chasseur et deux chiens, femme avec panier sur la tête et un enfant à la main. Un chien poursuit des oies. A droite un arbre mourant, quelques

branches au bas. Hêtre abattu plus loin. Dans un enclos de planches un grand orme. Au fond plaine éclairée et petits bois, village. Ciel bleu et nuages blancs.

Sur toile, hauteur, 1 m. 3o, largeur, 1.

A M. DE VILLARS.

20. *Le Vieux Saule.*

Un chemin passe près d'un vieux saule têtard, dont les branches sont violemment agitées par le vent. Des palissades entourent le champ du vieil arbre, seul dans un sol qui semble être celui des buttes Chaumont. A droite collines montueuses rousses. A gauche terrains bosselés dans l'ombre, plaine grise jaunâtre. Ciel gris profond un peu mou. Passent un colporteur et deux autres figures sur le chemin. Harmonie blonde un peu blanche.

Papier entoilé, hauteur, 67, largeur, 52.

A M. BORNICHE.

21. *Une Montagne rocheuse.*

De forme noire au second plan, couverte sur la crête de sapins et d'habitations; au bas village et chaumières grises, mare à droite et bestiaux; prairie et vaches au pâturage; quatre figures; au fond pays montagneux des Vosges. Ciel laiteux et légèrement bleu au fond.

Sur toile, hauteur, 5o, largeur, 69.

A M. DURAND-RUEL.

22. *Un Moulin sur pilotis.*

Sur une éminence près d'une mare, puis un second un peu plus loin dans la plaine. Champs illuminés par un violent coup de soleil. Ciel tempétueux, pluie, vent, oiseaux en détresse. Voiture et personnages d'une main étrangère.

Sur toile, hauteur, 57, largeur, 71.

23. *Terrains de Clignancourt.*

Colline à droite coupée à la pioche, arbre sur le sommet. Chemin arrivant sur le premier plan et bestiaux (main étrangère); fond sombre, moulins sur des collines. Ciel noir.

Sur toile, hauteur, 49, largeur, 59.

24. *Un Ravin.*

Ravin éclairé, buissons dans l'ombre au premier plan, plaine sur

la hauteur avec bois, prairies et moulin à vent, à droite plaine sombre. Ciel orageux, fonds gris profonds.

> Sur toile, hauteur, 38, largeur, 32.

A Th. Thoré.

25. *Chemin creux.*

Chemin creux dans un terrain calcaire; arbres en vigueur au premier plan; moulin à vent au-dessus des arbres; à gauche plaine bleue boisée. Ciel blanc et noir, personnages ajoutés.

> Hauteur, 55, largeur, 46.

A M. Graverat.

26. *Chaumière de Picardie.*

Une chaumière entourée d'ormes ou de pommiers, avec palissade en planches. Au bas d'une colline un chemin contourne et se perd dans la campagne, le tout en vigueur dans l'ombre. Fond en lumière et colline jaune éclatante sous le ciel. Ciel gris, fin d'octobre.

> Sur toile, hauteur, 50, largeur, 61.

A M. Durand-Ruel.

27. *Ancienne route à Clignancourt.*

Tertre élevé coupé à la pioche. Un moulin au-dessus, arbres et maisons. Eclair de lumière à gauche. Ciel noir et agité. Plaine jaune. Une femme et un enfant passent sur un chemin.

> Sur toile, hauteur, 47, largeur, 59.

28. *Moulin à vent sur pilotis.*

A droite, au-dessous, maisons et arbres près d'un chemin avec barrière. A gauche, blés jaunes au soleil avec coups de lumière. Fonds en vigueur. Ciel gris, agité, beau.

> Sur toile, hauteur, 69, largeur, 89.

A M. Blanc.

29. *Village entouré d'arbres.*

Au second plan, à droite, moulin à vent. Fonds boisés en vigueur. Permiers plans. Roches calcaires et mare dans l'ombre. Exécution heurtée, dure. Ciel gris et agité.

> Papier rentoilé. Hauteur, 69, largeur, 89.

A M. Durand-Ruel.

3o. *Petite Ferme.*

Les murs blancs et toits rouges éclairés par le soleil, entourée de grands arbres. Grande mare sur le premier plan et terrain dans l'ombre. Reflets des maisons dans l'eau. Ciel gris.

Hauteur, 69, largeur, 89.

A M. DURAND-RUEL. Gravé par Le Rat.

3i. *Un Village.*

Chaumière à gauche et chemin descendant sur le premier plan; fond de collines dans la vigueur ; plaine à effets divers lumineux et dans l'ombre. Chemin au premier plan. Arbre cassé à droite. Ciel lumineux très fin.

Sur toile, hauteur, 69, largeur, 89.

32. *Une Ferme.*

Reflets sur le bord d'une rivière calme ; arbre et donjon près de la ferme. Figures sur la berge. Sur le premier plan, personnages pêchant, deux dans une barque, l'autre préparant des verviers. Plaine profonde. Ciel bleu et nuages blancs d'un beau dessin.

Sur toile, hauteur, 5o, largeur, 67.

A M. DURAND-RUEL.

33. *Un Marché de Montmartre.*

Groupe de cavaliers, hussards, dragons à cheval, causant avec des femmes. Charrettes et chevaux. Plus loin encore, groupe de marchandes de fruits et acheteuses. A gauche, sur une hauteur, le château de Montmartre entouré de ses gros tilleuls ronds. Fond en lumière, gris lumineux. Exécution grasse, spirituelle. Ciel gris fin.

Hauteur, 10, largeur, 15.

A. M. DURAND-RUEL.

34. *Village sur le bord d'une large rivière.*

A gauche, colline dans l'ombre. Moulin à eau à toit rouge. Premier plan : pêcheurs (?) : le tout dans la demi-teinte fonds jaunissants en lumière, et plus loin, village et église sur une hauteur, en vigueur. Ciel gris et beau. Impression d'un jour couvert.

Sur toile, hauteur, 56, largeur, 65.

TROISIÈME MANIÈRE

35. *Dunkerque*.

Ciel orageux et plombé très bas. Ville, beffroi et église à gauche sur les dunes, promenades publiques et fortifications. Embarcations. Vigies anciennes élevées sur la plage. Mer calme.

Sur toile, hauteur, 62, largeur, 28.

A M. Jules Dupré, peintre.

36. *Ruines d'un vieux château*.

A gauche, sur une colline, se profilent les tours, les voûtes, les ruines d'un vieux château féodal. Les premiers plans sont dans l'ombre. Un village se dessine dans la demi-teinte projetée par le château. Au fond, bois et plaine dans la lumière; plus loin, une belle montagne du pays lorrain, celle de Toul. Puissante lumière d'un ciel gris et profond.

Sur toile, hauteur, 68, largeur, 51.

A Mme Paul Lacroix.

37. *Temps de pluie*.

Ciel gris noir bien dessiné. Chaumières et arbres à droite abîmés sous la pluie. Terrain clair, lavé par l'orage; au milieu une place nue et plus lumineuse encore. Horizon noir, profond; des éclaircies sur les collines s'élevant en vigueur; roseaux et broussailles courbés par le vent. Effet sinistre, tempétueux.

Papier entoilé, hauteur, 68, largeur, 45.

A M. Jules Jacquemart, peintre-graveur.

38. *Grand Paysage de Montmartre*.

Bouquet d'arbres à gauche; une route se divise en deux chemins sur le devant et monte. A droite, plaine; et des montagnes au fond, celles de Sanois; ciel nuageux. Route humide et lavée par la pluie. Deux voyageurs passent. Impression sinistre. Exécution large et empâtée.

Sur toile, hauteur, 1 m. 44. largeur, 1 m. 12.

A M. Charles Jacque, peintre-graveur.

39. *Matinée d'été.*

Chemin descendant à gauche et bouquets de bois. A droite, grand arbre dans la pente de la montagne. Plaine profonde en plein soleil. Bois et villages au loin. Ciel laiteux clair.

Sur toile, hauteur, 48, largeur, 65 1/2.

A M. Paul Mantz.

40. *Cabanes entourées de palissades.*

Arbres dans un angle de l'enclos. Plaine en lumière. Premier plan en vigueur. Ciel gris très fin.

Sur toile, hauteur, 41, largeur, 55.

A M. Paul Mantz.

41. *Village et Moulin.*

Moulin à droite sur une colline ; à gauche, chaumières, gros arbres et palissades dans l'ombre. Fonds de chaumières, d'ormes et de peupliers. Ciel menaçant d'orage. Deux personnages. Harmonie blonde et forte d'un Rembrandt. Tableau très empâté.

Sur bois, hauteur, 14, largeur, 20.

A M. Féral.

42. *Plaine de Saint-Denis.*

Un moulin à vent, au milieu d'un village, domine les premiers plans dans l'ombre. Plaine jaunissante et hâlée. Village dans un pli de terrain. Moulin à vent aux alentours. Fonds boisés dans l'ombre. Ciel gris mouvementé.

Sur papier entoilé, hauteur, 32, largeur, 44.

A M. Féral.

43. *Marais salants.*

Une ville, une église, des tourelles apparaissent à travers les arbres et profilent leurs silhouettes. Dans l'ombre, à gauche, des marais s'étendent dans une plaine plate et cultivée. Au fond, des collines. Sur le premier plan, pêcheurs, poissons, filets accrochés à des piquets, barques, figures nombreuses occupées à ramasser le poisson. Ciel orageux, belle lumière, exécution empâtée.

Sur toile, hauteur, 51, largeur, 66.

A M. Durand-Ruel.

44. *Effet d'orage*.

Ciel nuageux et mouvementé. Gros arbres agités par le vent. Au second plan, terrains fauves, éclairés. Les arbres dans l'ombre. Exécution très libre. Figures d'une autre main.

Sur toile, hauteur, 94, largeur, 74.

A M. LE DOCTEUR MARQUIS DU PLANTY.

45. *Montée à travers les Dunes*.

A gauche, sur un mamelon élevé, arbres et chaumières ; buissons sur les pentes, tronc de hêtre à terre. En haut de la montée, dunes lumineuses, ciel clair et brillant. Un chasseur et son chien montent ; plus haut, des voyageurs. Exécution très empâtée.

Sur toile, hauteur, 51, largeur, 33.

A M. LE PRINCE ALEXANDRE SOUTZO.

46. *Un Moulin à eau*.

Une large rivière vient de l'horizon et fait tourner un moulin couvert en chaume et entouré de palissades en planches. Une cascade mousseuse passe à travers des roches à fleur d'eau et vient jusqu'au premier plan. Gros arbres derrière le moulin ; fonds de montagnes. Ciel de tempête ; éclaircies sur les montagnes.

Sur toile, hauteur, 70, largeur, 60.

A M. LE PRINCE ALEXANDRE SOUTZO.

47. *Entrée de forêt*.

Une mare sur le premier plan où des vaches passent et s'abreuvent, poussées par un vacher et son chien. A gauche trois figures, dont une assise près d'une borne forestière. Grands arbres au second plan en cépées altières. Plus loin futaie sombre. A droite chemin sablonneux, arbre mort éclaté. Plus loin les fonds à collines boisées de la forêt de Fontainebleau. Ciel lumineux clair. Impression de grandeur.

Bois parqueté, hauteur, 1 m. 16, largeur, 89.

A M. ALFRED RENAUD.

48. *Intérieur de forêt*.

Futaie. Un gros chêne branchu et à racines allongées s'agriffe au sol. A droite troncs d'arbres. Ciel apparaissant sur les cimes du

bois. Une femme chargée d'un fagot sur son dos et d'un panier au bras passe près du gros chêne. Exécution très agitée, empâtée.

Toile, hauteur, 70, largeur, 51.

A M. Alfred Renaud.

49. *La Route d'Orléans.*

Route qui se sépare en deux et longe les maisons d'un bourg des environs de Paris. Chaumières plus éloignées. Voitures, charrettes et volailles animant le tableau. Ciel pâle, calme, laiteux.

Toile, hauteur, 70.

A M. Eudes Michel.

5o. *Une Montée.*

Une route monte à travers un terrain fauve à broussailles et arrive dans l'ombre à une lisière de bois qui se caractérise par huit ou dix vieux arbres dominant tout le paysage. De là se dégage tout un pays dans une lumière sombre et vague. La pente se sent par l'apparition de têtes d'arbres qui se profilent du haut de la montée. Ciel couvert menaçant. Trois figures dont une à manteau rouge. Empâtements extrêmes. Impression farouche.

Sur bois, hauteur, 78, largeur, 55.

A M. Borniche.

51. *Entrée de forêt.*

Route qui passe près d'un groupe d'arbres élevés et de belles formes. Sous les arbres, deux chaumières. Au second plan, un bois épais qui absorbe l'horizon. Une route longe des chaumières et entre dans le bois en se contournant. Le ciel transperce entre les premiers plans des grands arbres et le second plan. Effet gris, nuages blancs empâtés. Exécution épaisse, emportée, belle couleur.

Papier entoilé, hauteur, 75, largeur, 62.

A M. Borniche.

52. *La Butte aux cailles.*

Groupe d'arbres, ormes trapus sur une montagne qui descend rapidement de gauche à droite ; terrain fauve, bosselé et verdoyant.

Des figures s'accrochent aux herbes pour descendre. Ciel clair qui transperce sous les arbres. Plaine éclairée à droite. Village qui s'étale dans la plaine. Exécution impatiente, empâtée à l'excès.

Papier entoilé, hauteur, 60, largeur, 49.

A M. BORNICHE.

53. *Le Moulin Saquet.*

Moulin à vent sur une butte. Chaumières à droite, près d'un bois. Un chemin descend entre le moulin et les arbres. Plaine à gauche, profonde, sinistre, lumière voilée, ciel orageux par bandes grises et noires. Terrains fauves, modelés à grands coups de brosse. Le moulin par masses d'empâtements des plus exagérés.

Toile, hauteur, 64, largeur, 45.

A M. BORNICHE.

54. *Un gros Arbre à trois cépées.*

Près d'un chemin sablonneux, dans l'ombre, à droite chaumières, fonds en vigueur. Ciel orageux, pluie lumineuse. Exécution farouche.

Papier toile, hauteur, 64, largeur, 79.

A. M. DURAND-RUEL. Gravé par Le Rat.

55. *Bûcheronnes.*

Colline à gauche et ormes penchés; premier plan, troncs de hêtres et de chênes abattus et sciés; un tronc de chêne accroché au sol a été foudroyé. A gauche deux femmes sur le premier plan mettent du bois dans leurs tabliers.

Hauteur, 58, largeur, 70.

A M. ANDREWS. Gravé.

56. *Un gros Chêne.*

L'arbre est dans l'ombre. Près de lui petits rejetons et broussailles. Plaine rousse, dénudée, fond boisé; à l'horizon, montagne en vigueur. Cielgris lumineux. Souvenir de la forêt de Fontainebleau.

Papier toile, hauteur, 50, largeur, 67.

57. *Les Chaumières,*

Sous les arbres d'une lisière de forêt, au pied une route éclairée où passent une femme et un enfant ; fond de forêt. Eclaircie de la plaine au haut de la route. Ciel laiteux.

Toile, hauteur, 49, largeur, 60.

A. M. Durand-Ruel. Gravé par Lemoine.

58. *Plaine champenoise,*

Crayeuse, un chemin sur le premier plan venant de la plaine. Fonds en vigueur et ombreux. Ciel pluvieux et fin.

Sur papier, hauteur, 45, largeur, 60.

59. *Plage de Skeveningue ?*

De vieilles tours sur la hauteur à gauche dominent la mer. Barques et pêcheurs sur la plage ; au premier plan, personnages, barque échouée au fond. Ciel orageux, lumineux sur la mer. Souvenir de Van Goyen.

Sur toile, hauteur, 33, largeur, 44.

A M. Durand-Ruel. Gravé par Léon Gaucherel.

60. *Petit Moulin à vent.*

Près d'un chemin tournant ; un tertre gris à gauche ; broussailles rousses sur le bord du chemin. Ciel gris. Harmonie blanche.

Toile, hauteur, 21, largeur, 33.

A M. Durand-Ruel. Gravé par Flameng.

61. *Moulin à vent en pierres.*

Sur le premier plan à droite, tour carrée et hautes murailles, plaine profonde. Ciel lumineux gris-blanc.

Hauteur, 18 1[2, largeur, 33.

A. M. Durand-Ruel : Gravé par Brunet-Debaines.

62. *Plaine Saint-Denis.*

Au fond, colines et moulins à vent sur les hauteurs ; plus bas, village et clocher. Plaine dans la lumière. Premier plan dans

l'ombre. Une église avec deux clochers. Village boisé. Ciel gris agité.

> Sur papier, hauteur, 39, largeur, 60.

A M. Charles Jacque.

63. *Pays boisé sur collines.*

Terrains crayeux; huit personnages, dont un chasseur, chiens, etc. Fonds dans l'ombre. Ciel gris très fin. Oiseaux tournoyant dans l'air; empâtements.

> Toile, hauteur, 33, largeur, 25.

A M. Durand-Ruel.

64. *Eglise et village à toits rouges,*

Près d'une mare à gauche dans l'ombre. Au fond à droite la plaine, chaumière et deux villages. Horizons éclairés et voisins de la mer; premier plan en lumière.

> Papier entoilé, hauteur, 56, largeur, 69.

65. *Village des environs de Paris.*

Grande chaumière à gauche. Sur le deuxième plan, toits, barrières, chêne et plusieurs arbres. Terrain fauve-roux; beau ton. Ciel gris agité.

> Sur toile, hauteur, 49, largeur, 60.

A M. Baroilhet.

66. *Gardeuse de chèvres.*

Pâtis dans l'ombre près d'un chemin aride; sur un tertre arbres à travers lesquels on voit dans la lumière des chaumières picardes; à droite bois s'éloignant. Ciel gris-clair.

> Sur toile, hauteur, 60, largeur, 73.

A M. Durand-Ruel.

67. *Vue de Senlis.*

Cathédrale au fond, moulins à vent. Etang au milieu d'une plaine sombre, à buissons et à champs cultivés, fonds profonds et éclairés. Ciel gris nuageux, un colporteur passe.

> Sur toile, hauteur, 37, largeur, 46.

A M. Durand-Ruel. Gravé par Muzelle.

68. *Un Chemin de campagne*.

Villages boisés sous l'ombre. Chaumières basses près d'un chemin. Ciel blanc et plombé, il pleut à l'horizon.

Sur toile, hauteur, 5o, largeur, 65.

A M. Blanc.

69. *Un Torrent*.

Un torrrent se précipite d'une montagne noire : sur le haut, un clocher et des habitations perdues dans les bois ombreux. A droite gorge de montagnes et sur le premier plan lit du torrent. Ciel orageux.

Sur toile, hauteur, 5o, largeur, 68.

A M. Durand-Ruel. Gravé par Léon Gaucherel.

70. *Plaine champenoise*.

Chemin vicinal dans une plaine sablonneuse pleine de lumière ; maisons et palissade à droite, fond en vigueur. Ciel lumineux à l'horizon. Nuages pelotonnés et menaçants.

Sur toile, hauteur, 5 1, largeur, 66.

A M. Durand-Ruel.

71. *Un vieux Manoir*.

Vieille tour en ruine près d'une mare dans l'ombre, voûte sous les murs. Arbres agités par le vent; autour des ruines reflets des arbres. A droite bois et effets de pluie. Ciel gris agité, pathétique ; un orage noir crève.

Sur toile, hauteur, 5o, largeur, 66.

A M. Durand-Ruel. Gravé par Le Rat.

72. *Orage et tempête sur un fleuve*.

Une trombe se précipite sur les campagnes. A droite moulin à vent et habitation. A gauche bords de fleuve escarpés. Au fond montagne pâle éclairée par un coup de soleil. Ciel tempétueux, violent.

Sur toile, hauteur, 5 1, largeur, 66.

A M. Durand-Ruel.

73. *Grande Plaine.*

Des bois la partageant, un chemin à ornière arrive jusque vers le premier plan. Ombre sur toute la plaine, fonds à collines noires, lumière à l'horizon. Ciel de pluie. Exécution violente.

<div align="center">Sur papier entoilé, hauteur, 45, largeur, 66.</div>

A M. Villevieille.

74. *Un vieux Château.*

Une tour carrée le domine en haut d'une montagne. Un torrent se précipite dans l'ombre dans un pli de terrain, le tout en vigueur demi-teinte. Ciel orageux gris.

<div align="center">Sur toile, hauteur, 51, largeur, 69.</div>

A M. Durand-Ruel.

75. *Longues Plaines de Biera.*

A droite apparaît la forêt. Sur une montagne un chemin vicinal à ornières va se perdre au fond de la plaine. Champs gris éclairés. Ciel fin orageux. Personnages sur le bord du chemin.

<div align="center">Sur toile, hauteur, 52, largeur, 71.</div>

76. *Chemin crayeux.*

Un homme le gravit au milieu d'un coup de soleil; en haut de la colline arbres et chaumières. Ciel gris pluvieux, effet d'orage. Exécution violente empâtée, esquissée, mais d'une harmonie gris d'argent.

<div align="center">Sur toile, hauteur, 46, largeur, 61.</div>

77. *Des plaines.*

Longues plaines jusqu'à l'horizon. Chemin montant et se perdant dans un pli de terrain va retrouver un village boisé à clocher; plaine tantôt sombre, tantôt lumineuse; fonds éclairés. Ciel noir, menaçant, mouvant; lumière à l'horizon.

<div align="center">Sur toile, hauteur, 51, largeur, 65.</div>

A M. Durand-Ruel.

78. *Plaine à blé.*

Beau ciel agité, plaine en lumière; colline à gauche boisée, quelques chaumières en vigueur à droite empiètent sur les champs de blé.

<div align="center">Papier entoilé, hauteur, 48, largeur, 62.</div>

79. *Plaine champenoise.*

Harmonies grises et jaunes, un village boisé au troisième plan, monticule à droite, effets d'ombres des nuages sur la plaine. Ciel gris et léger.

Sur toile, hauteur, 45, largeur, 65.

A. M. Durand-Ruel.

80. *Un Gave.*

Un cours d'eau arrive de l'horizon et se jette à travers les rocher jusqu'au premier plan. Cascade, bois et montagnes; à droite et à gauche fonds lumineux. Ciel orageux.

Sur toile, hauteur, 46, largeur, 67.

A M. Durand-Ruel. Gravé par Léon Gaucherel.

81. *Plaine sablonneuse et verdoyante.*

Un moulin isolé tourne près d'un chemin à peine fréquenté Lumière sur tout l'ensemble. Ciel gris fin. Impression de solitude et d'âpretés.

Sur toile, hauteur, 48, largeur, 66.

82. *Plaine accidentée de cabanes.*

Un donjon près d'une mare, chemin montant à une colline boisée et à des villages, au fond relais de la mer. Ciel gris, exécution farouche.

Sur papier entoilé, hauteur, 70, largeur, 48.

83. *Un vieux Moulin*

D'antique structure sur une colline près d'une vieille maison un éclair se détache derrière; terrains clairs, ravinés, boueux; plaine tantôt lumineuse, tantôt ombreuse. Ciel agité, orageux, exécution emportée. Belle harmonie. Femme, enfant et chiens, et deux figures s'éloignant.

Sur toile, hauteur, 5o, largeur, 67.

A M. Durand-Ruel, Gravé par G. Boilvin.

84. *Grande Plaine déserte.*

Premier plan dans l'ombre, coup de soleil sur des champs déserts jaunis; au fond ligne de vigueur. Ciel orageux, lumineux, très profond.

Sur toile, hauteur, 48, largeur, 65.

A M. Durand-Ruel.

85. *Un Village à toits rouges dans l'ombre.*

Vergers sombres dans les champs, plus loin village près d'un grand fleuve au fond, sinuosités des eaux, marais ou relais de la mer. Beau ciel, effet à la Turner sombre et farouche.

Sur toile, hauteur, 56, largeur, 70.

A M. Durand-Ruel.

86. *Chaumières sous des arbres.*

On y monte par un terrain sablonneux à broussailles. Ciel bleu, nuages laiteux, fond bleu. Moutons et personnages d'une autre main.

Sur toile, hauteur, 5o, largeur, 69.

A M. Jousselin. Gravé par Deblois.

87. *Chemin forestier.*

Chemin à travers les roches de Fontainebleau étagées de droite à gauche. Au fond, les collines bleues et boisées de la forêt. Ciel gris orageux.

Sur toile, hauteur, 49, largeur, 69

A M. Durand-Ruel.

88. *Une Montagne.*

Grise, à belles formes, comme en Lorraine. Village allongé dans la plaine au bas de la montagne. Premiers plans dans l'ombre et dans la lumière. Harmonie des blés jaunissants. Ciel gris; nuages floconneux en marche. Mode pâle, mais profond.

Sur toile, hauteur, 3₂, largeur, 46.

A. M. Durand-Ruel. Gravé par H. Lefort.

89. *Troncs d'arbres.*

L'un est coupé et gît à terre ; l'autre est penché, sans feuilles
plus loin, la forêt. Ciel gris blanc.

Sur toile, hauteur, 62, largeur, 49.

A M. DURAND-RUEL. Gravé par Muzelle.

90. *Arbres verts en lumière.*

A gauche, sur une éminence, chaumière ; route passant pr
d'un terrain éboulé et disparaissant. Fonds lumineux. Ciel clai

Sur toile, hauteur, 28, largeur. 40.

A M. DURAND-RUEL. Gravé par Greux.

91. *Trois Arbres.*

Près d'un chemin à ornières. Campagne avec champs de blés
d'avoines. Fond de collines à droite, semblent celles de Montme
rency. Fond vert en vigueur. Ciel noir et bleu à nuages blanc
d'un joli ton.

Sur toile, hauteur, 20, largeur, 10.

A M. ANDERSON. Gravé.

92. *Moulin à vent sur pilotis.*

Sur une éminence, dans l'ombre, plaine jaunâtre, crayeuse ; ur
grande mare au deuxième plan. Arbres reflétés ; fonds dans l'ombr
et clocher au fin fond. Ciel orageux. La pluie tombe au lointain
Chemin sinueux qui s'étend jusqu'à l'horizon.

Sur toile, hauteur, 45, largeur, 61.

93. *Rentrée du pâturage.*

Deux vaches et un chien conduits par un homme en veste roug
dans un chemin éboulé. Moulin sur la hauteur au milieu de pe
tits bois ; dans la plaine, trois moulins. Fonds sombres. Ciel tem
pétueux ; le calme à gauche ; l'orage à droite.

Sur toile, hauteur, 38, largeur, 53.

A. M. DURAND-RUEL. Gravé.

94. *Barque à l'entrée d'un port.*

Ville à tours et clochers au bord de la mer ; plage sablonneuse ; mer calme ; barque de pêcheur s'approchant de la rive ; ciel doré, lumineux, agité par une brise de mer, dans le mode de Cuyp. Empâté à l'excès.

Sur toile, hauteur, 48, largeur, 65.

A M. G. ROBERT. Gravé.

95. *Plaine de terre rouge.*

Collines à droite, s'étageant et prenant une belle perspective. Bois et chaumières à droite. Marche d'animaux dans un chemin. Deux personnages sur le premier plan au milieu de broussailles. Ciel blanc, empâté à gauche. A droite, effet violent, noir, orageux.

Sur toile, hauteur, 50, largeur, 70.

96. *Chaumière sous des arbres.*

A gauche, dans l'ombre, homme et chien, sur le premier plan, passant dans les broussailles. Plaine à droite, claire. Village et clocher au fond. Tous les premiers plans dans l'ombre.

Sur toile, hauteur, 70, largeur, 45.

A. M. ANDREWS.

97. *La Plaine Montmartre.*

Un moulin ; dans la plaine, rivière et pont ; collines dans le lointain. Premiers plans ravinés ; quatre figures sur une hauteur, genre de Van Artois. Ciel gris plombé.

Hauteur, 20, largeur, 30.

98. *Moulin à vent.*

S'enlevant en vigueur sur un terrain dans l'ombre. Plaine jaunie au soleil. Ciel orageux.

Papier sur toile, hauteur, 46, largeur, 61.

99. *Plaine boisée.*

Avec broussailles ; harmonies fauves, rousses. Maison à gauche, sur une colline boisée. Village à droite, au troisième plan. Trois

personnages, dont un cavalier en manteau rouge, un chasseur, ₁
chien et une femme. Ciel gris très fin, pluvieux.

<div align="right">Hauteur, 57, largeur. 7₁.</div>

A M. Durand-Ruel.

100. *Route entre deux bouquets de bois.*

A droite, chênes élevés et tronc d'arbre coupé; à gauche, b₀
touffu, plaine éclairée, collines boisées, genre de Fontainebleₐ
Ciel clair.

<div align="right">Sur toile, hauteur, 80, largeur, 63.</div>

A M. Durand-Ruel.

101. *Grande plaine sauvage.*

Ville et villages disséminés sur un sol gris et verdâtre; rocs ·
pierres au premier plan dans l'ombre; ciel nuageux. La plu
tombe à l'horizon.

<div align="right">Hauteur, 51, largeur, 66.</div>

102. *Village sur une colline,*

Boisée au bas. Chaumières, jardins dans la demi-teinte, fonds gr
en pleine lumière. Premier plan, terre rouge et buisson. Ciel ble₁
Nuages flottants.

<div align="right">Sur papier entoilé, hauteur, 50, largeur, 79.</div>

103. *Longues plaines.*

A gauche, colline boisée, avec tour se profilant sur l'horizo₁
Village et église. Bois dans des plis de terrain. Ciel bleu à beau
nuages. Trois figures.

<div align="right">Sur toile, hauteur, 50, largeur, 69.</div>

104. *Vieille Tour et maisons.*

Sur une colline boisée, en vigueur, premier plan, qui descende₁
au milieu de broussailles et de terres sablonneuses. A gauch₆
plaine et village dans l'ombre. Ciel gris orageux. Bel effet trist
belle note de solitude.

<div align="right">Sur toile, hauteur, 48, largeur, 65₁</div>

105. *Trois Moulins*.

Sur une éminence sombre, entourée de palissades, maisons et broussailles. Au fond, coup de soleil blanc et clocher. Ciel blanc, à gauche empâté; à droite, effet d'orage. Exécution effrénée.

Hauteur, 5o, largeur, 69.

106. *Cabanes sur une colline*.

Près des arbres, bestiaux descendant sur un terrain raviné sablonneux. Ciel gris moutonneux, mais très beau. Plaine profonde. Tronc d'arbre coupé sur le premier plan.

Hauteur, 5o, largeur, 69.

107. *Chaumières*.

Sous un groupe d'arbres enclos, entourés de palissades, le tout dans l'ombre; second plan en lumière, plaine et bois dans la lumière. Ciel gris léger, très monté d'harmonie rousse.

Papier, hauteur, 5o, largeur, 79.

108. *Moulin sur une hauteur*.

Route passant près des blés; bois et champs cultivés à gauche; arbre mort sans feuilles sur le bord du chemin; buissons; femme passant; fond éclairé. Ciel lumineux.

Toile, hauteur, 37, largeur, 28.

109. *Route entre deux bois*.

Allant à une forêt épaisse, au fond sur la hauteur, clocher; grands chênes à droite, à gauche bouquets épais. Ciel orageux. Tableau farouche, empâté.

Toile, hauteur, 65, largeur, 46.

110. *Eglise de village*.

Et château féodal dans la lumière d'automne, champs cultivés, éclairés dans le même effet. Ciel pâle. Personnages occupés au travail dans la plaine.

Toile, hauteur, 70. largeur. 5o,

A M. ANDREWS.

111. *Monticule.*

Sur le premier plan, arbres bien dessinés laissant transpercer ciel en vigueur, fonds gris dans la demi-teinte. Ciel blanc nuageux.

Sur toile, hauteur, 38, largeur, 57.

112. *Les Abords d'une forêt.*

Grands arbres sur un terrain raviné à droite, plus loin collin boisées et quelques cabanes, le tout en vigueur. Premier pla terrain sablonneux. Un bûcheron lie un fagot. Ciel bleu et nuag blancs.

Sur toile, hauteur, 38, largeur, 53.

A M. Durand-Ruel.

113. *Promenade dans une forêt.*

Grand arbres de Fontainebleau dont les cimes sont dénudées, gauche hêtres et route tournante. Cavalier sur un cheval blan bestiaux, promeneurs, chiens. Ciel clair.

Hauteur, 73, largeur, 60.

114. *Arbre coupé au travers d'une route de forêt.*

Grands hêtres et chênes de Fontainebleau; un grand chêne penchb à gauche sur la route. Ciel gris pâle.

Sur toile, hauteur, 65, largeur, 80.

A M. Durand-Ruel. Gravé par A. Salauze.

115. *Plaine crayeuse de Champagne.*

Bois rompant la ligne d'horizon; fonds sombres, un moulin a loin; lumière à l'horizon. Ciel orageux. Impression sinistre, acca blante.

Sur papier entoilé, hauteur, 60, largeur, 45.

A M. Durand-Ruel.

116. *Route montante.*

Près d'une chaumière et de plusieurs grands arbres; buissons droite; à gauche, au bas, la plaine; au fond, village et clocher

Ciel orageux, gris. Un homme et une femme tenant un fagot montent la route.

Sur toile, hauteur, 40, largeur, 25.

A M. Durand-Ruel.

117. *Village à toits rouges.*

Près d'un canal hollandais, — écluses, — barque à la voile ; au fond, église ; arbres gris éclairés par un coup de lumière ; à droite, chemin ombreux, avec grands arbres. Ciel mouvementé gris et bleu. Souvenir ou copie libre d'Hobbema.

Sur toile, hauteur, 64, largeur, 94.

A M. Durand-Ruel.

118. *Moulin à vent.*

Sur une colline à gauche ; premier plan dans l'ombre, broussailles et arbustes, plaine à droite en lumière. Ciel blanc laiteux, empâté ; à gauche, effet de pluie.

Sur papier toile, hauteur, 56, largeur, 70.

119. *Pêcheurs au bord de la mer.*

Plage maritime ; dunes et cabanes à droite en vigie ; cavalier à manteau rouge ; pêcheur sur le bord de la mer ; barque voilée au rivage ; plage couverte de pêcheurs apportant leur pêche. Mer foncée. Ciel orageux, noir.

Sur toile, hauteur, 70, largeur, 58.

A M. Andrews.

120. *Entrée de forêt.*

Grands arbres, bouleau à droite, à gauche, grand chêne penché ; un tronc d'arbre étendu à terre ; au fond, futaie sombre. Ciel blanc, laiteux.

Sur toile, hauteur, 80, largeur, 64.

A M. Durand-Ruel.

121. *Un Troupeau de vaches et chèvres*

Débouche du chemin près d'une chaumière. Montagne boisée à droite, à gauche plaine sombre. Sur le premier plan, chasseur, femme assise et chien. Ciel gris, neigeux.

Hauteur, 46, largeur, 31.

A. M. DURAND-RUEL.

122. *Deux Arcs-en-ciel sortant d'un lac.*

Ils se perdent dans les nues ; villages, clochers éclairés ou perdus dans l'ombre ; tertres jaunissants à droite, terrain raviné. Ciel orageux, pluie, au fond comme des relais de la mer. Effets à la Turner.

Sur toile, hauteur, 50, largeur, 65

A M. DURAND-RUEL. Gravé.

123. *Grande Rivière.*

Une rivière coule de l'horizon aux premiers plans et rencontre un barrage de roches au travers desquelles elle se précipite en cascades. Rives sauvages et montagneuses. Gros bouquet d'arbres à droite ; à gauche, broussailles. Ciel orageux éclairé à l'horizon.

Sur toile, hauteur, 66, largeur, 45.

124. *Moulin à vent en pierres dans une plaine sablonneuse.*

Près de lui cabanes à toits aplatis ; fonds montagneux dans l'ombre. Ciel gris blanc. Nuages d'un beau dessin.

Sur toile, hauteur, 32, largeur, 46.

125. *Longue Plaine.*

Eclairée par une lumière pâle et jaunissante ; au fond, montagnes en vigueur, lumières sur leurs crêtes. Premier plan dans l'ombre ; un arbre solitaire battu par le vent. Ciel nébuleux d'octobre.

Hauteur, 66, largeur, 52.

126. *Grande Eglise de village avec son clocher.*

Arbres entourant l'église ; chaumière sous des arbres à gauche. Terrains ébauchés, fangeux. Ciel gris et fin. Belles valeurs, mais exécution des plus sommaires.

Sur toile, hauteur, 50, largeur, 65.

127. *Montagne de sol rouge.*

En haut une croix, des figures montent par groupes sur un che-
min de broussailles. A gauche bois et arbre mort sans feuilles, effet
lumineux sur un fond gris, un éclair de lumière sort des nuages
avec violence. Ciel gris.

Hauteur, 47, largeur, 59.

128. *Un vieux Moulin.*

Sur une éminence entourée de cabanes, d'arbres et de palissades,
à terrain roux, le tout en vigueur; plaine à droite en demi-teinte,
villages, bois, fond gris. Ciel blanc laiteux, lumineux, empâté.

Snr toile, hauteur, 40, largeur, 62.

129. *Des Plaines.*

Des plaines tristes comme en Champagne, dans l'ombre et parfois
illuminées d'un faible coup de soleil; terrains jaunes. Montagnes
au fond, horizon du ciel éclairé.

Sur toile, hauteur, 36, largeur, 59.

130. *Village de chaumières.*

Entouré de palissades sur le bord d'un fleuve où passent un ba-
teau et deux figures; fonds à montagnes bleues, plaine tantôt sous
l'ombre, tantôt sous la lumière; tour et habitations au fond. Ciel
bleu et orageux. Cinq figures ajoutées sur la premier plan.

Sur toile, hauteur, 49, largeur, 25.

131. *Deux Ormes penchés*

Par le vent des deux côtés d'une route qui domine la plaine; une
femme passe dans l'ombre; clocher et village dans la plaine, colline
sur la gauche, horizon en vigueur. Ciel gris, effet de vent et de
temps pluvieux.

Sur papier entoilé, hauteur, 12, largeur, 18.

132. *Un Bois de chênes.*

Entouré par une rivière; premier plan, bateaux et gens occupés à
la pêche; fond, village et clocher. Ciel bleu, nuages modelés, re-
flets dans l'eau.

Papier sur toile, hauteur, 68, largeur, 50.

133. *Trois Hommes noirs armés,*

Deux assis, l'un debout, regardent une campagne, où la pluie et le vent se déchaînent; sur des collines des champs brûlés par le soleil et des bois. Exécution exagérée. Beau ciel, impression farouche.

Sur papier entoilé, hauteur, 49, largeur, 62.

A M. DURAND-RUEL. Gravé.

134. *Trois Moulins.*

Sur une colline crayeuse et aride!!! Ciel blanc empâté à gauche, à droite gris noir, de manière à détacher la colline en clair; moutons, chiens et deux femmes; au fond figures s'éloignant.

Sur papier entoilé, hauteur, 49, largeur, 67.

135. *Groupe de trois arbres.*

Près d'un chemin qui se perd dans le fond sous des arbres. A gauche chaumières au deuxième plan. Ciel lumineux, clair, empâté.

Sur toile, hauteur, 45, largeur, 59.

136. *Grande Plaine,*

Accidentée de collines jaunissantes; chemin passant à droite et descendant se perdre dans un pli de terrain. Villages au loin à gauche. Ciel menaçant, gris, très beau.

Sur toile, hauteur, 45, largeur, 57.

137. *Grande Plaine.*

A deux effets d'ombres; villages sous la lumière; personnages à distances diverses. Ciel moutonneux à nuages pressés.

Sur bois de panneau de voiture, hauteur, 17, largeur, 30.

Petit tableau.

138. *Grande Cabane.*

En plâtre et en chaume sous de grands arbres. Bois de futaies à droite; éclaircie de route; chemin à ornière arrivant sur le premier plan.

Hauteur, 68, largeur, 50.

139. *Le Château de Montmartre.*

Ses murs à redan et le chemin descendant à la fontaine du But qu'on voit sous les tilleuls. Cabanes à droite; terrains roux buissonneux. Ciel laiteux et à légers nuages; empâtements.

Hauteur, 65, largeur, 49.

A M. DURAND-RUEL.

140. *Groupe d'arbres*

Près d'une terre rouge éboulée; sur la crête, barrière; chemin à ornières au bas. Fonds dans la vigueur. Clocher et village. Moulin sur les coteaux très affinés de lumière. Ciel gris et blanc.

Hauteur, 45, largeur, 36.

141. *Les Moulins de Sanois.*

Colline en vigueur de Sanois; deux moulins à vent au milieu d'un champ en ombre vigoureuse; à gauche, horizon en lumière. Ciel orageux mouvementé.

Sur toile, hauteur, 33, largeur, 21.

A M. CHARLES FORGET.

142. *Plaine du Gatinais.*

Sablonneuse, fond en vigueur, arbres et broussailles à gauche. Ciel bleu et beaux nuages blancs grandioses. Chemin creux en lumière. On y a ajouté un berger couché à gauche et des moutons, blancs, roux, noirs, et un chien, en tout cinquante moutons.

Sur papier-toile, hauteur, 69, largeur, 90.

143 *Ancienne Route de Vanves.*

Effet d'orage aux environs de Paris. Au milieu de la plaine, un rayon de soleil perçant un ciel noir illumine une chaumière entourée d'arbres.

A M. J. CLAYE.

144. *Plaine et clocher de l'église d'Issy, près Paris.*

Un ciel orageux couvre le village et la plaine qui s'étend au loin, et produit des oppositions de lumière d'un effet pittoresque.

A M. J. CLAYE.

145. *Paysage par un ciel nuageux et chargé.*

Au premier plan, près d'un tertre, un chasseur accompagné de son chien.

A. M. J. CLAYE.

146. *Marine.*

Un petit port, au premier plan, des pêcheurs. A droite, une vieille tour flanquée de remparts plantés d'arbres. Quelques voiles sur la mer. Le ciel très-lumineux se reflète dans les eaux « d'une manière très heureuse ».

Cette étude, dit la notice de M. J. Claye, par ses qualités, rappelle singulièrement Van Goyen.

A M. J. CLAYE.

147. *Une Matinée.*

On voit, en avant d'une colline grise, un village de chaumières et une plaine rousse. Sur le premier plan, deux pommiers, dont l'un se penche sur un chemin dans l'ombre. A droite, au second plan, un clocher carré se distingue à travers des arbres. Buissons dans l'ombre sur le premier plan. Ciel laiteux. Impression de jour matinal et de calme.

Hauteur, 68, largeur, 52 1|2.

A M. ALFRED SENSIER.

148. *Chemin de Montmartre.*

Deux gros arbres au milieu d'un site accidenté de monticules et de broussailles. Un chasseur et son chien passent au milieu d'une route glaiseuse détrempée par les orages. A droite, belle montagne grise. Au fond, campagne brumeuse. Premier plan dans l'ombre, ciel gris. A gauche, un monticule sablonneux, herbes et broussailles.

Sur papier entoilé, hauteur, 51, largeur, 34.

A M. ALFRED SENSIER.

149. *Un Village de chaumières picardes.*

Se profile en vigueur tout au long du second plan; au bout, à gauche, le clocher de l'église. Arbres et hautes haies entourant les maisons. Premiers plans de terres grises et crayeuses; horizon lointain dans l'ombre. Ciel gris mouvementé d'un beau dessin. Figures se promenant et bien placées pour affirmer la perspective.

Sur papier entoilé, hauteur, 33, largeur, 24.

A M. Alfred Sensier.

150. *Maison en ruines.*

Eboulée, détruite par un sinistre ! solitaire sur une terre déserte où repoussent à peine quelques herbes. Un coup de lumière éclaire cette ruine pâle. Au fond, dans les plaines, terres cultivées, bois, rivières, montagne sous l'ombre et puis sous le soleil. Ciel orageux, menaçant, noir et bas. Un homme passe tout seul.

Sur papier entoilé, hauteur, 35 largeur, 79.

A M. Alfred Sensier.

APPENDICE

PRÈS avoir relaté plus haut l'ensemble de nos recherches sur les expositions de Michel aux Salons, sur les critiques de son temps, nous avons voulu pousser plus loin encore notre enquête.

Ce n'est pas aux expositions de l'Académie de Saint-Luc, supprimée après 1774, que nous aurions pu trouver des ouvrages de Michel; il n'avait alors que onze ans.

Nous avons compulsé les documents qui nous restent sur le *Salon des Grâces* et l'*Exposition du Colysée*, en 1776, supprimés par ordre supérieur.

Puis le travail fait par Émile Bellier de la Chavignerie sur l'*Exposition de la Jeunesse,* qui se tenait à Paris, place Dauphine, chaque année, le jour de la procession de la Fête-Dieu ou à l'Octave. Tous les artistes célèbres du dix-huitième siècle y ont exposé, et en particulier les petits peintres paysagistes de ce temps : Demarne dit *Demarnette*, Duval, Lantara, Sarrazin, Swebach dit *Fontasne*, Taunay, Bruandet, etc.

Michel n'y figure pas.

De même, dans le travail de Bellier de la Chavignerie, sur les Expositions au *Salon de Correspondance* de Pahin de la

Blancherie, cet actif entrepreneur de publicité, qui entraînait dans son centre de la rue Saint-André-des-Arts tout ce qui s'occupait d'art et voulait se produire au jour, Michel, là encore, n'apparaît pas.

Ce silence des contemporains nous prouverait une chose : c'est que Michel s'occupait beaucoup plus du travail des autres que de sa renommée. Il collaborait courageusement avec tous ceux qui avaient besoin de son talent de perspecteur et de paysagiste, et si nous passions en revue les ouvrages de quantité de peintres de figures de ce temps, nous pourrions bien y retrouver, pour les détails, les accessoires ou les paysages, la touche exercée de Michel. C'était une habitude de ce temps, où le paysage était considéré comme un genre inférieur, et on ne se croyait pas moins peintre en allant chercher l'aide d'un plus habile que soi.

Cependant on se tromperait si on croyait que Michel fût tout à fait passé inaperçu ou absolument dédaigné de son temps. Il y eut toujours un petit centre qui aima l'art des Pays-Bas dans ses derniers rejetons, et des collectionneurs qui suivirent la piste de ces petits Flamands des bords de la Seine.

A notre chapitre III, nous avons signalé les rares critiques d'art du temps de la Révolution, et nous avons cité celles du peintre Chéry sur les tableaux de Michel exposés au Salon de 1791. Chéry nous paraissait assez injuste dans son appréciation, comparée à celle des autres peintures auxquelles il donnait ses éloges. Nous avons dit nos méfiances. Michel, tout jeune qu'il pût être dans son art, devait déjà y révéler des qualités.

Ces qualités n'ont pas été sans exciter des sympathies ; une surtout dut lui être précieuse, ce fut celle de la *Société des Amis des Arts,* qui commençait à se former ; Société qui s'est fortement constituée depuis, et a fonctionné sans interruption jusqu'à nos jours. Elle est en dissolution depuis peu de temps.

La *Société des Amis des Arts* avait pour président Charles de Wailly, le célèbre architecte qui fut de l'Institut. Elle avait pour but d'encourager les arts, en achetant des peintures,

sculptures, aquarelles, dessins, gravures, qu'elle mettait en loterie parmi ses sociétaires, composés d'artistes et d'amateurs souscripteurs.

La suppression de l'Académie de peinture et la liberté d'association avaient motivé cette Société d'encouragement, d'un genre tout nouveau pour la France.

En 1791, lors de la première Exposition libre!... décrétée par l'Assemblée Nationale, la *Société des Amis des Arts* fit ses choix de lots parmi les peintures qu'elle remarqua le plus. Michel fut un de ses élus.

Voici la pièce curieuse qui nous a été communiquée, et qui signale le choix de deux tableaux de Michel, cités au chapitre III, sous les nᵒˢ 658 et 660, et critiqués par Chéry.

Le Comité de la Société des Amis des Arts a remarqué avec plaisir, à l'Exposition du Salon, dans le nombre des Tableaux parmi lesquels elle désire completter les lots destinés à remplir l'annonce du Prospectus publié par cette Société, les numeros 658 et 660, tableaux de Monsieur MICHEL; le Comité désire connoître de lui ceux de ces numeros qui ne sont point retenus et dont cet artiste peut disposer. Il lui sera infiniment obligé en conséquence de vouloir bien envoyer la note, soit au Comité des Amis des Arts, soit à M. Pajou (1), l'un de ses membres, Cour du Louvre.

à Paris ce 7bre 1791.

M Michel Rüe comtesse d'Artois, n.° 81,

Au verso, l'adresse :

A Monsieur
Monsieur Michel *A*
peintre
Rue Comtesse d'Artois *92*
N.° 81.

(1) Pajou, comme on le sait, était le célèbre sculpteur dont on recherche les marbres et les terres cuites, encore aujourd'hui.

D'autres documents précieux nous ont été communiqués, entre autres une petite liasse de notices des tableaux de Michel, coupées dans divers catalogues de ventes du temps de la Restauration. Quoique ces fragments, rassemblés par Michel lui-même, ne nous fournissent pas la date de la publication de ces catalogues de ventes, le caractère de l'impression est bien celui de la Restauration, de 1820 à 1830; caractères Molé et caractères Didot.

Nous les publions, en fac-simile, ligne pour ligne.

Mʳ. MICHEL.

24 Un paysage boisé, garni de plantes et brous-sailles sur ses divers plans. L'on voit à gauche une porte de parc et à droite une percée qui dé-couvre au loin une ville; le premier plan est orné d'une belle cavalcade indiquant un départ pour la chasse. Si l'auteur ne jouissait pas depuis long-temps d'une réputation méritée, nous nous serions étendus davantage sur ce charmant ta-bleau, qui fait infiniment d'honneur à l'école française moderne, et qui peut le disputer à tous, sinon pour l'élégance, au moins pour la vérité. B.

Au verso de la page, on lit une description d'un tableau de Robert : *Les Cascades de Tivoli*; et une autre, de Vander Pool : *Une Marine*.

On a vu, dans la notice ci-dessus, deux particularités : l'estime qu'on faisait encore sous la Restauration du talent de Michel, et son expression de la vérité. Quant à l'élégance, ce n'est jamais par là que le Ruysdaël de Montmartre a brillé.

M. MICHEL.

B. l. 10, *h.* 6 *pouc.*

27. — Site pittoresque, occupé sur la droite par une masse de rochers dominant un lointain de ri-vière et de montagnes. On distingue en second plan, dans un chemin creux, deux charrettes attelées de chevaux, et au milieu, sur le devant, dans un ter-

rain sablonneux, deux paysans auprès d'un cheval blanc et causant avec une femme assise. Sur la droite, dans un ton de demi-teinte, bien entendu, on distingue un homme vêtu de rouge, qui se dispose à monter à cheval. Petit tableau d'une grande finesse de ton et d'une exécution précieuse.

Au verso de cette page, on lit une description d'un tableau de Poelemburg : *Site d'Italie*, et une d'un « Magnifique paysage », d'un M. Petit???

Une troisième notice de catalogue est ainsi conçue :

MM. MICHEL et DE MARNE.

98 Paysage éclairé d'une manière tout-à-fait piquante, et offrant la vue d'un pays vaste et découvert. M. *Michel* rivalise ici avec les grands coloristes dans la disposition et dans les effets de la lumière.

99 Vue d'une ferme située au bord d'un chemin où sont arrêtés beaucoup de voyageurs. B.

Au verso, une description de portrait d'Hyacinthe Rigaud. Ces petites notices prouvent que si Michel était dans la retraite, sous la Restauration, il n'était pas tout à fait oublié pour ses ouvrages du temps passé. C'était la vogue de Demarne que Michel devait partager. Quant à ses grandes toiles, à ses *exercices* de Montmartre, il n'en était pas encore question.

Note manuscrite trouvée dans les papiers de madame veuve Michel, dictée par elle :

Georges Michel naquit en 1763 de parents très pauvres, fut élevé par la protection de M. de Chalus chez un curé du petit village des Vertus.....

La suite est tout à fait conforme à ce que nous avons publié plus haut, presque sous la dictée de madame veuve Michel.

Mais voici une variante ou adjonction :

En revenant d'Allemagne, il travailla fort longtemps avec M. et M^{me} Lebrun ; avec eux il acquit une grande connaissance des peintures et devint très bon appréciateur. M^{me} Lebrun voulait l'emmener avec elle en Russie!! Mais il ne voulut jamais s'éloigner autant de Paris ; il lui était impossible de vivre longtemps sans la butte Montmartre, pour laquelle il avait une véritable passion. Il fut occupé très longtemps chez le cardinal Fesch, pour restaurer et apprécier ses tableaux. Lucien Bonaparte voulut l'emmener avec lui à Rome, lors de son exil, mais il refusa toujours, dans la crainte d'être trop longtemps sans revoir son pays. Il fut faire deux voyages en Suisse avec M. Cromont de Fougé?.....

Michel était d'une taille moyenne, plutôt petit que grand, un corps assez gros, sur des jambes très minces. Etant jeune, son caractère querelleur lui fit avoir plusieurs duels, dont il se tira toujours heureusement. Il disait qu'il n'avait jamais été saigné que par le sabre ou l'épée. Il dépensait beaucoup d'argent en achat de livres et de curiosités, vivant du reste très simplement et étant très sobre. Tous les jours, tel temps qu'il fasse, il allait dîner hors Paris avec sa femme. Son amour pour la nature le retenait souvent jusqu'à dix ou onze heures du soir dans les carrières de Montmartre ou des buttes Chaumont. Il a souvent passé la nuit avec Bruandet, dans la forêt de Saint-Germain, mangeant et dormant sous les arbres.

D'une probité irréprochable, ayant horreur des dettes, il poussait cette horreur si loin que le jour où il devait payer son terme, il était levé à cinq heures du matin et attendait à la porte de son propriétaire que celui-ci fût visible.

D'un caractère très méfiant, il se croyait toujours volé par sa famille ; fermant tout, il ne quittait jamais ses clefs, même la nuit ; jusqu'au moment de sa mort, il les garda sous son oreiller.

Son portrait a été peint par De Gault, avec son fils sur ses genoux. Il avait aussi celui de sa première femme, par le même artiste. Michel s'est peint aussi lui-même, mais ce portrait n'était pas ressemblant ; c'est sa sœur qui en a hérité après sa mort. Dans sa dernière maladie, sa sœur est venue à son aide, car sa rente ne nous suffisait pas. Et à sa mort il n'avait que sa maison, très engagée, et aucune réserve. Il n'a pu rien laisser à sa femme et à sa belle-fille, qu'il aimait pourtant bien!...

SOUSCRIPTION

EN FAVEUR DE LA VEUVE ET DE LA BELLE-FILLE DE
GEORGES MICHEL

Aux pages 24 et 25, nous avons parlé de la souscription pro-
voquée, en 1848, par le *Bibliophile Jacob* (M. Paul Lacroix),
en faveur de madame veuve Michel et de sa fille. Nous avons
retrouvé, dans le *Journal des Débats*, la lettre d'appel, que l'ami
de Thoré, qui était alors en exil, faisait aux amateurs et amis de
Michel. A quelques inexactitudes près, ce document donne, en
quelques lignes émues, l'esquisse de la biographie de Michel,
qu'on connaissait bien peu alors.

(Extrait du *Journal des Débats*, 15 août 1848.)

Au Rédacteur.

Monsieur,

Permettez-moi d'avoir recours à la publicité du *Journal des Débats* et
de faire un appel aux personnes bienveillantes qui ont le bonheur d'être
assez riches pour pouvoir contribuer à une bonne œuvre.

Il s'agit de venir en aide immédiatement à la veuve et à la fille d'un
grand peintre, Michel, mort pauvre et obscur, il y a quelques années. Le
nom de Michel est encore peu connu sans doute dans le monde des arts,
mais ses ouvrages ont acquis une réputation qui ne fera que s'accroître et
qui sera une des gloires de la France. Michel s'était fait peintre de paysage,
par goût et par instinct, sans maître, sans conseils et presque sans étude,
comme Lantara, qu'il a laissé si loin derrière lui. Pendant toute sa vie, il
ne cessa de s'occuper de son art avec une sorte de passion cachée! Il a fait
des milliers d'esquisses et de tableaux qui sont restés enfouis jusqu'à sa
mort. Ce fut seulement alors qu'on les trouva entassés dans un grenier; on
les vendit en masse, à raison de quelques francs chacun. Mais aussitôt
après, leur mérite supérieur et vraiment original frappa les yeux de cer-
tains connaisseurs, qui se mirent à la recherche de ses toiles dispersées et
déjà en partie détruites; leur valeur vénale s'éleva rapidement et de telle
sorte qu'un tableau de Michel se vendit, sous son nom, 200 à 300 francs, et
sous le nom de Ruysdaël, bien davantage; car plusieurs des tableaux ter-
minés de Michel étaient devenus des Ruysdaël entre les mains des mar-
chands; et il faut avouer que Ruysdaël n'a pas fait des ciels plus légers, des

lointains plus vaporeux, des terrains plus variés, des eaux plus limpides, des arbres plus réels. Michel possédait une science de couleur merveilleuse ; il excellait surtout à mettre de l'air et de la lumière dans ses paysages, peints d'après nature, la plupart aux environs de Paris et d'ordinaire autour de Montmartre. Michel, surnommé de son vivant le *vieux peintre de Montmartre*, aura-t-il après sa mort le surnom de *Ruysdaël français*? En tous cas, l'histoire de ses travaux patients et solitaires ne sera pas la partie la moins curieuse de l'histoire de la peinture au dix-neuvième siècle.

C'est donc pour sa veuve, âgée et infirme ; c'est pour sa fille malade, c'est pour ces deux malheureuses femmes, réduites au plus cruel dénûment, que je viens réclamer la sympathie des amis des arts, la pitié des personnes charitables. Les offrandes seront reçues chez Mᵉ Bouclier, notaire, rue Neuve-des-Capucines.

J'espère, en outre, qu'il suffira d'avoir révélé à M. le Directeur des Beaux-Arts l'existence de la veuve et de la fille de Michel, pour qu'il s'intéresse à leur triste position. L'historien des *Peintres français du dix-neuvième siècle* ne saurait oublier ni méconnaître ce que la France artistique doit à la mémoire du peintre Michel.

PAUL LACROIX (*Bibliophile Jacob*).

FIN

TABLE

TABLE 179

TABLE 181

FIN DE LA TABLE

CPSIA information can be obtained
at www.ICGtesting.com
Printed in the USA
BVHW011241200721
612309BV00022B/551